没骨画技法教程

U0133339

没骨兰花画法

刘胜 编著

海峡出版发行集团
THE STRAITS PUBLISHING & DISTRIBUTING GROUP

福建美术出版社
FUJIAN FINE ARTS PUBLISHING HOUSE

图书在版编目（CIP）数据

没骨画技法教程 . 没骨兰花画法 / 刘胜编著 . -- 福
州 ：福建美术出版社，2023.10
ISBN 978-7-5393-4477-5

Ⅰ . ①没… Ⅱ . ①刘… Ⅲ . ①兰科－花卉画－国画技
法－教材 Ⅳ . ① J212.27

中国国家版本馆 CIP 数据核字（2023）第 136908 号

出 版 人：郭 武

责任编辑：樊 煜 吴 骏

装帧设计：李晓鹏 陈 秀

没骨画技法教程·没骨兰花画法

刘胜 编著

出版发行：福建美术出版社

社 址：福州市东水路 76 号 16 层

邮 编：350001

网 址：http://www.fjmscbs.cn

服务热线：0591-87669853（发行部） 87533718（总编办）

经 销：福建新华发行（集团）有限责任公司

印 刷：福建省金盾彩色印刷有限公司

开 本：889 毫米 ×1194 毫米 1/12

印 张：15.33

版 次：2023 年 10 月第 1 版

印 次：2023 年 10 月第 1 次印刷

书 号：ISBN 978-7-5393-4477-5

定 价：98.00 元

版权所有，翻印必究

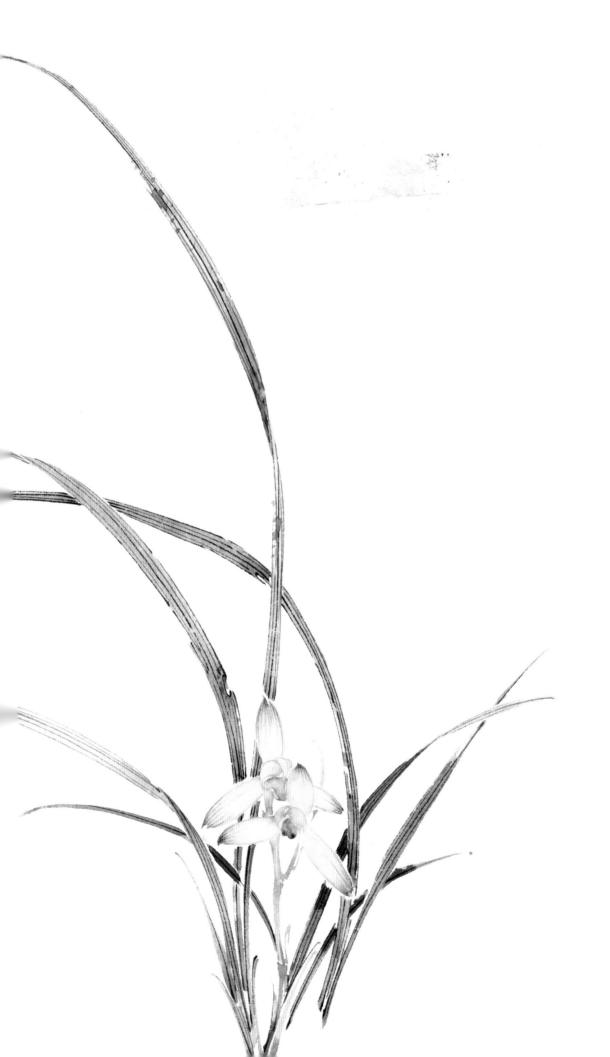

目 录

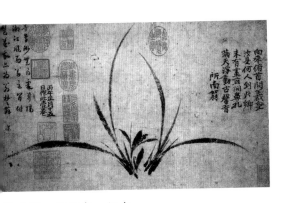

墨兰图　郑思肖　纸本
纵25.7厘米　横42.4厘米
大阪市立美术馆藏

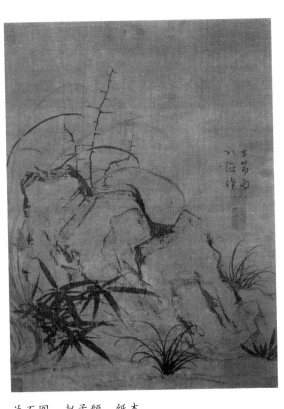

兰石图　赵孟頫　纸本
纵44.6厘米　横33.5厘米
上海博物馆藏

以兰入画

托物言志这种含蓄的表达方式是中国文艺作品的重要特征之一。素有"花中君子"雅称的兰蕴含的丰富且浓厚的文化是中国传统文化不可或缺的成分，受到历代文人士大夫的偏爱。孔子重兰，给予兰"王者香"的美名；屈原贵兰，借兰寓示自己的高尚品德；黄庭坚痴兰，赋予兰"国香"的崇高地位；"画兰宗师"郑思肖更是爱兰成癖，以兰为"妻"。董必武先生将兰之品质精辟地概括为"气清、色清、姿清、韵清"，"韵而幽，妍而淡"的兰誉压群芳，无愧为花中"全德"。

中国历代画兰高手如林，他们爱兰、知兰、敬兰，将性情、诗情以及对兰的热情融于笔端，绘就数不尽的兰画精品。南宋画家扬无咎与汤正仲舅甥二人皆擅画兰，可以相互媲美。赵孟坚以墨笔写兰，运笔劲挺，颇具生意，给人清秀淡雅之感。南宋亡后，郑思肖终身不仕，潜心画兰，所作皆神品，他常画兰不画土，以示自己的爱国情怀。赵孟頫、管道昇、赵雍一家画兰皆精，又各具特色。元代书画名家吴镇，在"岁寒三友"（松、竹、梅）之外援以兰花，名之"四友"。到了明代，黄凤池辑成学画范本《梅竹兰菊四谱》，其好友陈继儒在此谱上题"四君"，用梅、竹、兰、菊代表君子高尚的情操，此后，"四君子"之说深入中国人的内心。明代涌现出一大批画兰名家，如杨维翰、张宁、项元汴、吴秋林、周天球、蔡一槐、陈元素、杜大绶、蒋清、陆治、何淳之等，真可谓"墨吐众香，砚滋九畹，极一时之盛"。自清以来，画派林立，画兰妙手更是数不胜数，其中最具代表性的画兰名家当属郑板桥。板桥深通兰性，多画山中空谷幽兰，他笔下之兰，"叶短而力，花劲而逸"，并配以题画诗，画内画外，意境皆妙。石涛画兰，轻松明快，生机盎然，风格自成一家。恽寿平以没骨法写兰，设色淡雅脱俗，花姿绰约，兰香似能溢出画面，沁人心脾。清代其他画兰高手诸如八大山人、李鱓、金农、

花卉图册之兰花　石涛　纸本
纵 32.7 厘米　横 46 厘米
弗利尔美术馆藏

李方膺、居巢等皆各具特色，独领风骚。近现代也不乏画兰大家，如吴昌硕、冯超然、潘天寿、张大千等，不胜枚举。兰文化已然成为中国文化的重要基因，为历代文人雅士、书画名家所倾心。至于画兰之源起、发展及其风格的演变与社会因素的关系大抵与中国花鸟画的发展历程一致，这里不再赘述。

历代与兰相关的诗词、典故、音律等更是浩如烟海。孔子的传世绝音《幽兰操》、屈原的《离骚》《九歌》、周弘让的《山兰赋》、颜师古的《幽兰赋》、韩愈的《猗兰操》等无不将兰之高格表现得淋漓尽致。黄庭坚一生爱兰，写下《书幽芳亭记》以明志。早在南宋时，我国便有世界上第一部兰花专著《金漳兰谱》。之后不久，王贵学撰写出《王氏兰谱》，对兰花的品种、品质、培植方法等作了详细介绍。历代画论、题画诗、书画题跋中也不乏描写兰花的文字。就中国画学科而言，诗文和画在精神实质上是相通的，画家修养的高低是评判其艺术水平高低的重要准则。因此，多了解绘画题材背后的文化内涵对提高画艺是大有裨益的。

编者作此小文置于正文前，旨在让广大学友在学画同时多了解兰文化，多学习中华优秀传统文化，以文促画，增长画外功夫。但因学力有限，文中难免有偏颇疏漏之处，还请诸方家见谅。

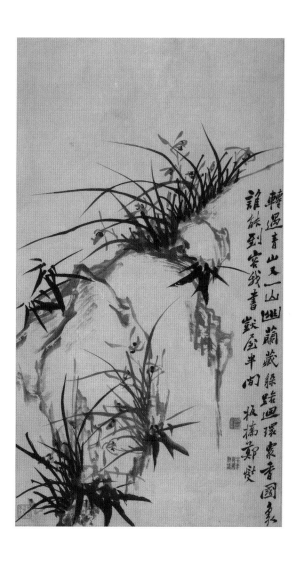

幽兰图　郑板桥　纸本
纵 123 厘米　横 50 厘米
辽宁省博物馆藏

镇纸：镇纸是用来压住画纸的重物，其作用是防止作画时因手臂及毛笔的运行带动纸张。

固体颜料：块状固体颜料的优点在于其可直接用毛笔蘸水调和使用，且色相较稳定。其缺点是色彩在纸上的附着力不够好。目前市场上的固体国画颜料有单色装和多色套装，学员可根据自己的需求进行选择。

瓷碟：调和色彩一般以直径10厘米左右的瓷碟为宜，学友也可根据自己的需求选择尺寸合适的瓷碟。

笔洗：笔洗是盛清水的容器，用于蘸水和清洗毛笔，学友可根据自己的喜好选择不同尺寸、形制的笔洗。

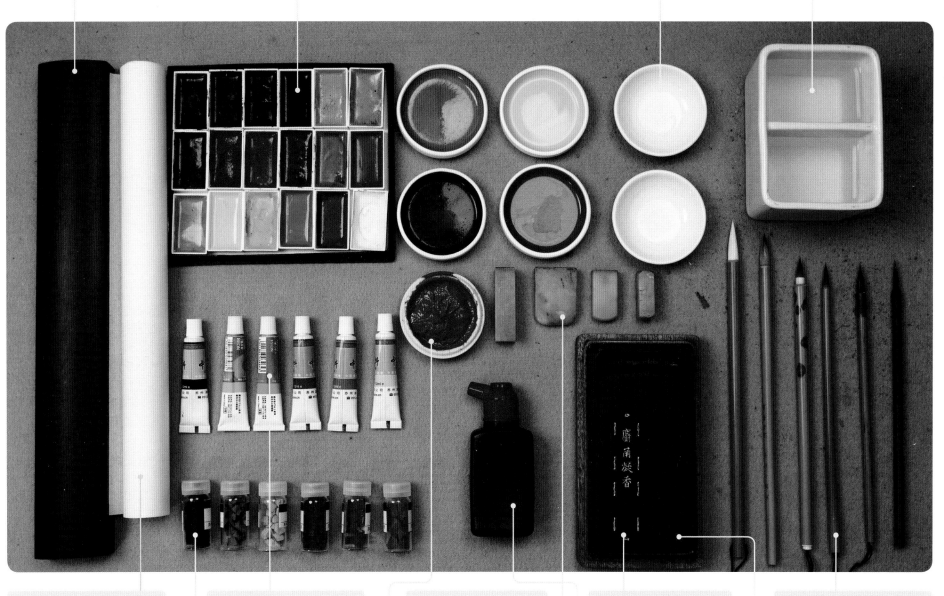

宣纸：没骨画常用的纸张为熟宣，熟宣具有不透水性，适宜没骨画中撞水、撞色、积水、积色、接染、烘染等技法的表现。中国传统手工熟宣具有特殊的张力和韧性，耐磨度较好，遇水后仍可保持一定的平整度。

锡管颜料：锡管颜料是最常见的国画颜料，有多种品牌可选。挤适量颜料至白瓷碟中，兑水调和后便可使用。

半成品块状颜料：常用的半成品块状颜料有矿物色、植物色两类，需加水和胶碾磨调和后使用。

印章：印章是一幅完整作品的重要组成部分。印章有姓名章和闲章两种，须依据画面的章法布局合理使用。

印泥：印泥宜选用书画专用印泥，颜色有多种，常用的有朱砂印泥和朱磦印泥。

墨锭：墨锭分松烟墨和油烟墨两种。松烟墨墨色沉着，呈亚光；油烟墨墨色黑亮有光泽。

墨汁：书画墨汁浓淡适中又不滞笔，笔墨效果较好，缺点是含有防腐剂，不利于长久保存。

毛笔：绘制没骨画常用到的毛笔有羊毫笔、兼毫笔、狼毫笔、鼠须笔等，型号以中、小楷为主，出锋以1.7cm～3.5cm为宜。

砚台：砚台是磨墨、盛墨的工具，常用的有端砚、歙砚等。

没骨技法

前人用色有极沉厚者，有极淡逸者，其创制损益，出奇无方，不执定法。大抵秾艳之过，则风神不爽，气韵索然矣。惟能淡逸而不入于轻浮，沉厚而不流于郁滞。

——恽寿平《瓯香馆集》

1. 平涂示意

用花青加藤黄和少许淡墨调色，直接画出兰叶形态。运笔要有提按节奏，色彩呈现为均匀的偏灰的汁绿色。

扫码看教学视频

2. 撞水示意

在平涂出的叶片局部注入清水，使水与底色相互冲撞，产生自然的水痕，起到丰富画面效果的作用。

扫码看教学视频

3. 撞色示意

趁叶片底色未干，在叶片局部注入少量淡赭石色，使赭石色与底色相融，形成两色之间自然过渡的效果。

扫码看教学视频

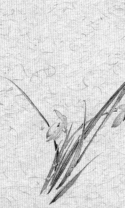

8. 勾勒示意

用细而劲挺的线条勾勒出叶脉，主叶脉稍粗，侧叶脉略细。勾勒时起笔处需实，叶尖处需收。

扫码看教学视频

4. 接染示意

在长叶翻转处，用蘸有淡色的笔接染画出翻转的叶片。叶片接染处用清水笔稍作分染，使其在视觉上呈现出较强的节奏感。

扫码看教学视频

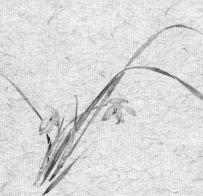

7. 烘染示意

用淡花青色围绕兰花分染一至两次，将兰花烘托出来，使其在视觉上显得更明快些。

扫码看教学视频

6. 撞粉示意

先用汁绿色平涂出花瓣，趁其未干时注入钛白色，白色与汁绿色对撞后形成自然渐变的效果。

扫码看教学视频

5. 提染示意

为体现出叶片前后的叠压关系，可用稍重的颜色在后层叶片叠压处稍作分染。

兰之画法

画兰诀（五言）

画兰先撇叶，运腕笔宜轻。两笔分长短，丛生要纵横。折垂当取势，偃仰自生情。欲别形前后，须分墨浅深。添花仍补叶，攒箨更包根。淡墨花先出，柔枝茎再承。瓣宜分向背，势更取轻盈。茎裹纤包叶，花分浓墨心。全开方上仰，初放必斜倾。喜霁皆争向，临风似笑迎。垂枝如带露，抱蕊似含馨。五瓣休如掌，须同指曲伸。蕙茎宜挺立，蕙叶要强生。四面宜攒放，梢头渐缀英。幽姿生腕下，笔墨为传神。

——《芥子园画传》

【兰叶画法】

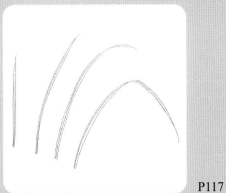

P117

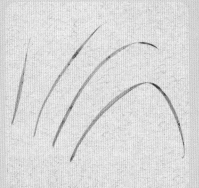

P082

扫码看教学视频

　　此节的重点是绘制四种叶片形态的控笔练习，难点在于表现四种叶片起承转合之势的变化。通过对这几种兰叶的练习，大家在日后的创作中可以举一反三，灵活运用。

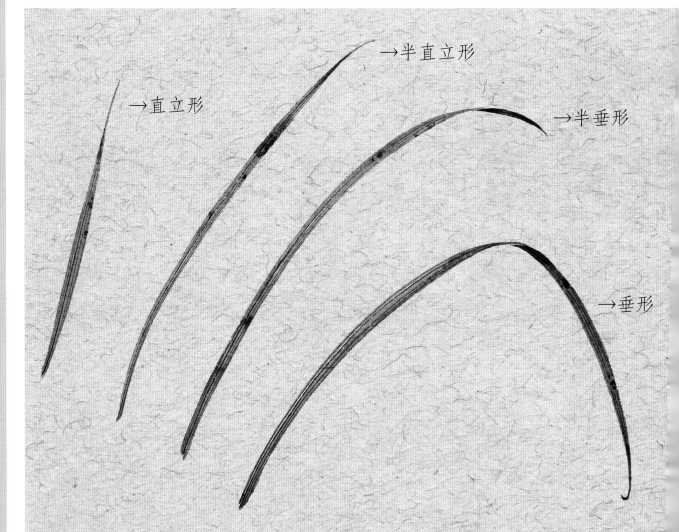

→直立形　　　→半直立形　　　→半垂形　　　→垂形

　　初发的叶片多为直立形，叶片随着生长逐渐变长，受重力的影响会稍有侧倾，形成半直立形的姿态。直立形和半直立形的叶片挺拔，有时会稍有翻转，在运笔时发力速度可稍快些。为避免叶形刻板，起笔至收笔要稍有提按变化，其起承转合之势也呈现得较微妙，初学者须多加练习，慢慢体会。半垂形的叶片叶尖稍有弯曲，从侧面看其形态，有向下伸展的趋势。较长的老叶中后段支撑力不足，下垂明显，呈大弧度弯折的姿态，翻转结构非常明显。这种垂形叶的动势比较大，在画面布局中起着关键作用。

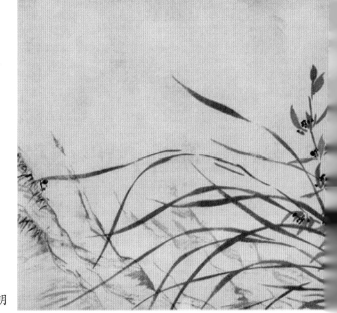

起手第一笔　　　　　漪兰竹石图（局部）　文徵明

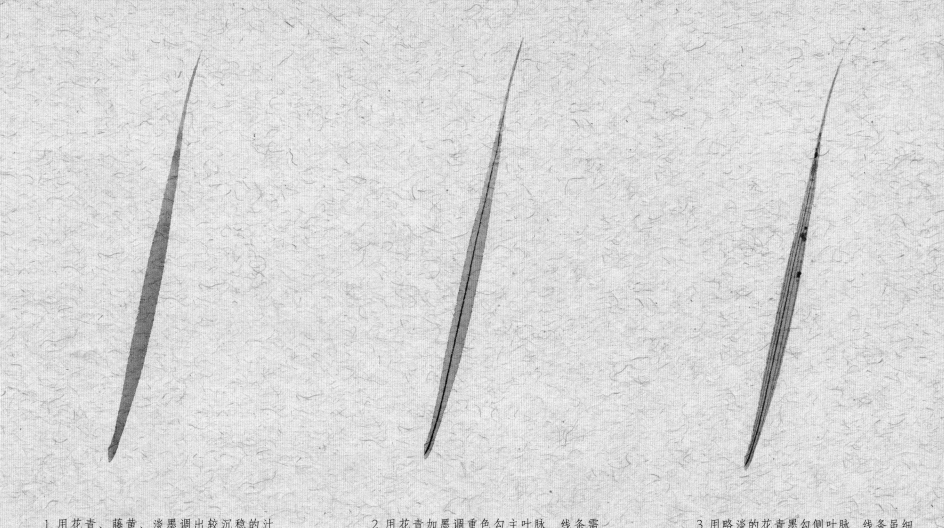

1.用花青、藤黄、淡墨调出较沉稳的汁绿色绘制兰叶。起笔须回锋，呈实起之势，行笔过程中逐渐按压笔毫，至叶片中段时提笔渐收，叶尖处呈虚放之势。接着在叶片局部用赭石点出叶斑，使叶片丰富。

2.用花青加墨调重色勾主叶脉，线条需劲挺有力，实入虚出。

3.用略淡的花青墨勾侧叶脉，线条虽细，但不失劲挺之势。

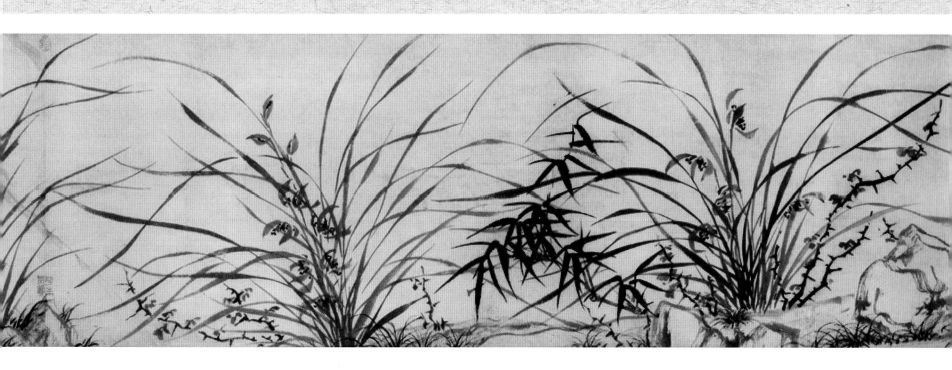

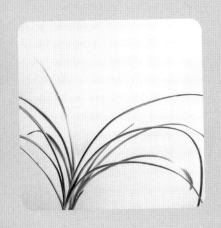

P119

P083

扫码看教学视频

此节的重点是对折叶转折处结构形态的处理，难点是运笔转折须体现较生动的节奏。

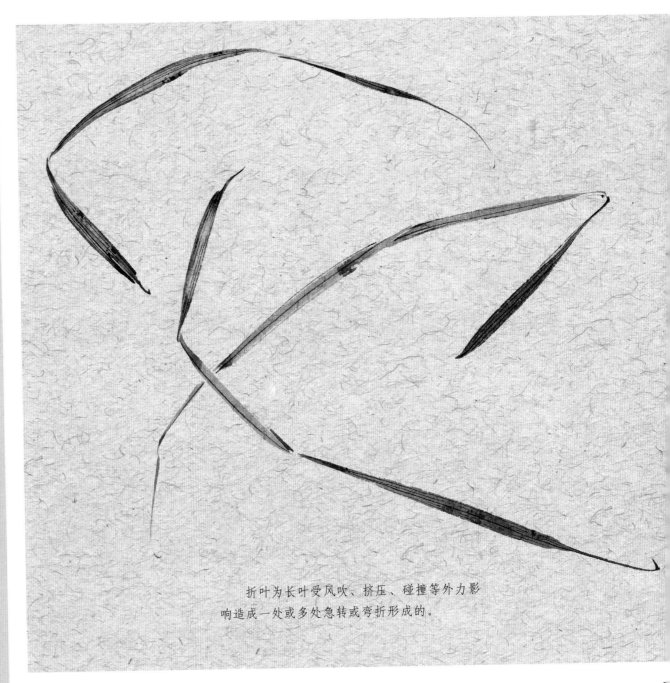

折叶为长叶受风吹、挤压、碰撞等外力影响造成一处或多处急转或弯折形成的。

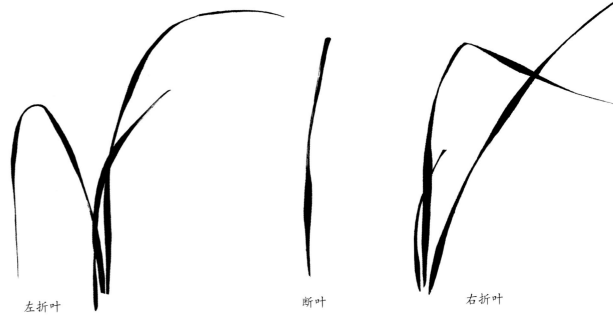

左折叶　　　　　　　　　断叶　　　　　　　　　右折叶

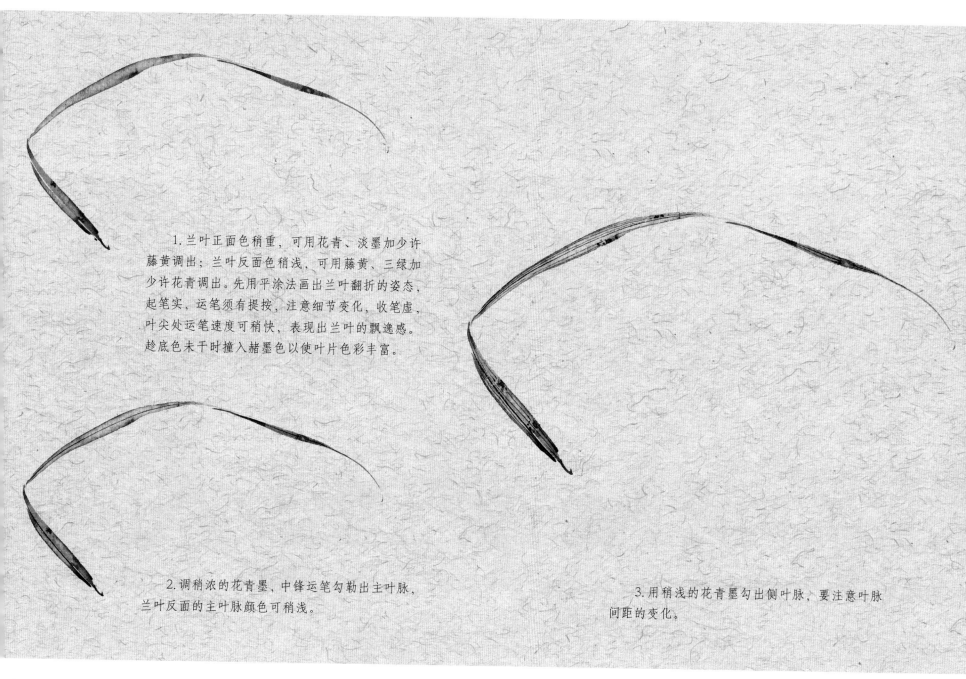

1.兰叶正面色稍重，可用花青、淡墨加少许藤黄调出；兰叶反面色稍浅、可用藤黄、三绿加少许花青调出。先用平涂法画出兰叶翻折的姿态，起笔实，运笔须有提按，注意细节变化，收笔虚，叶尖处运笔速度可稍快，表现出兰叶的飘逸感。趁底色未干时撞入赭墨色以使叶片色彩丰富。

2.调稍浓的花青墨，中锋运笔勾勒出主叶脉，兰叶反面的主叶脉颜色可稍浅。

3.用稍浅的花青墨勾出侧叶脉，要注意叶脉间距的变化。

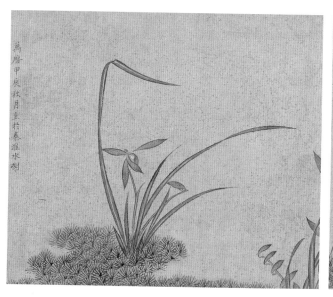
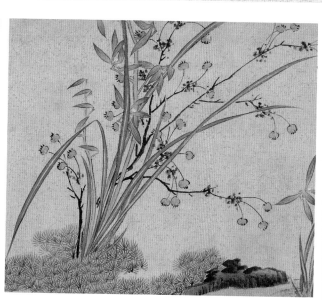
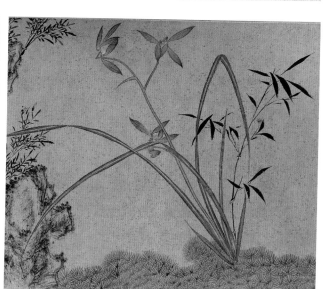

芝兰图（局部）　马守贞

芝兰图（局部）　马守贞

芝兰图（局部）　马守贞

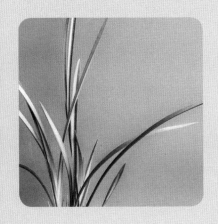

P121

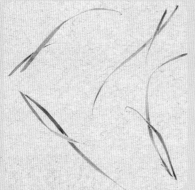

P084

扫码看教学视频

此节的重点是练习绘制两片兰叶组合的形态，难点在于两叶前后空间的处理。初学者须做大量练习，先摹后临，举一反三。

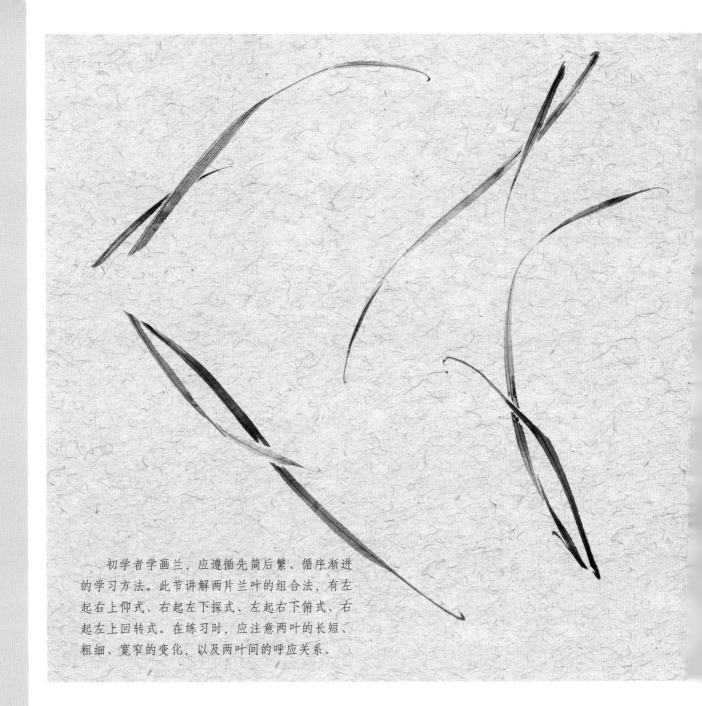

初学者学画兰，应遵循先简后繁、循序渐进的学习方法。此节讲解两片兰叶的组合法，有左起右上仰式、右起左下探式、左起右下俯式、右起左上回转式。在练习时，应注意两叶的长短、粗细、宽窄的变化，以及两叶间的呼应关系。

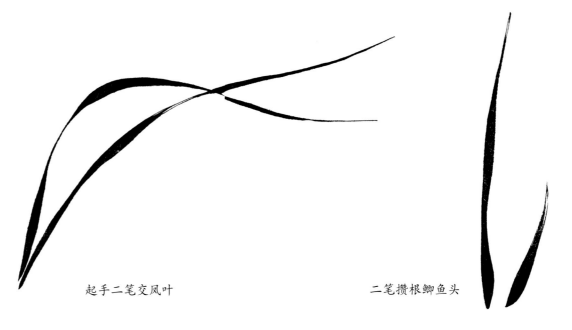

起手二笔交凤叶　　　　　　　　二笔攒根鲫鱼头

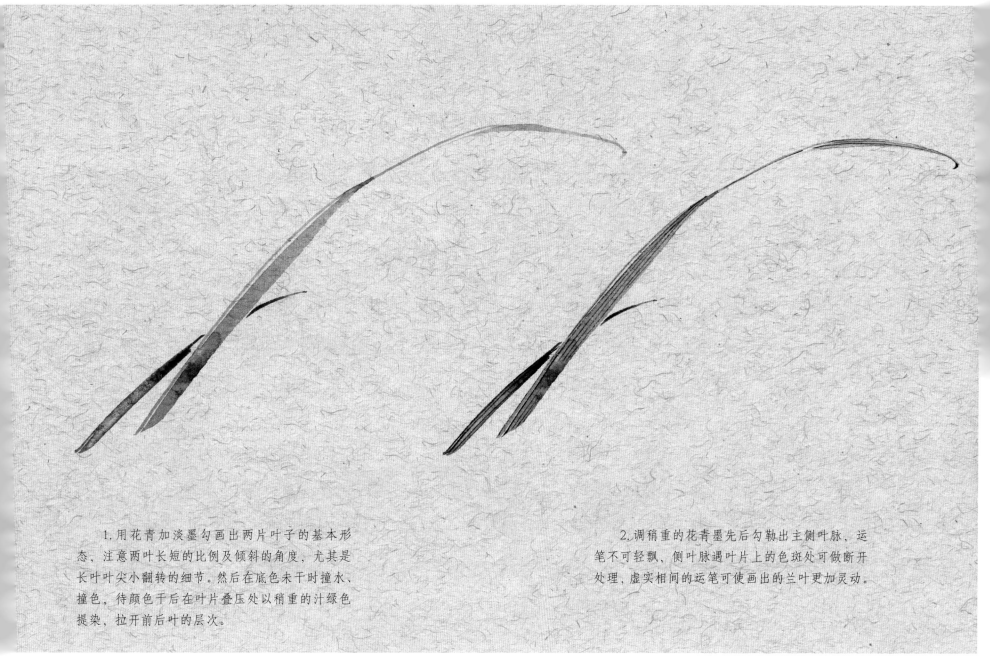

1.用花青加淡墨勾画出两片叶子的基本形态，注意两叶长短的比例及倾斜的角度，尤其是长叶叶尖小翻转的细节。然后在底色未干时撞水、撞色，待颜色干后在叶片叠压处以稍重的汁绿色提染，拉开前后叶的层次。

2.调稍重的花青墨先后勾勒出主侧叶脉，运笔不可轻飘，侧叶脉遇叶片上的色斑处可做断开处理，虚实相间的运笔可使画出的兰叶更加灵动。

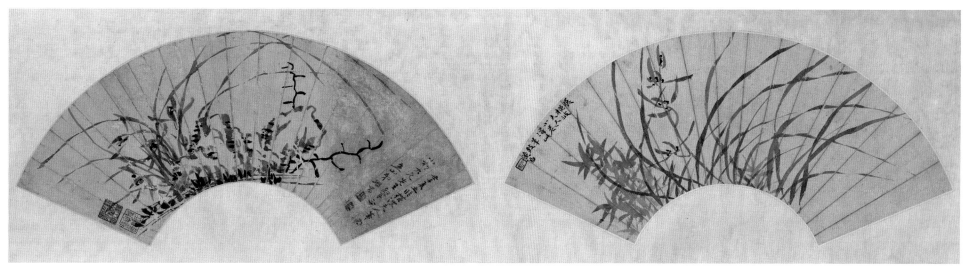

兰花图　顾眉　　　　　　　　　　　　　兰花图　顾眉

P123

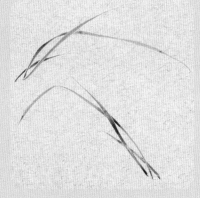

P085

扫码看教学视频

此节的重点为表现三片兰叶的组合法，难点在于处理三片叶子的穿插和分割关系。三片兰叶组合的表现法很多，此二例仅起抛砖引玉的作用，望广大学友灵活学习，多做变通。

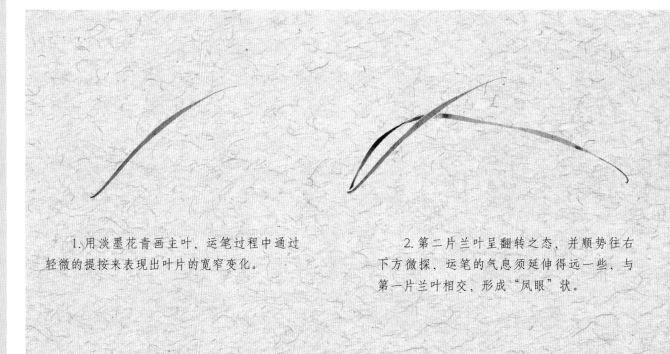

1.用淡墨花青画主叶，运笔过程中通过轻微的提按来表现出叶片的宽窄变化。

2.第二片兰叶呈翻转之态，并顺势往右下方微探，运笔的气息须延伸得远一些，与第一片兰叶相交，形成"凤眼"状。

3.第三片兰叶最短，置于前两片兰叶后，呈破"凤眼"之势。注意处理好三叶之间的分割关系。

4.以稍浓的墨花青勾勒主叶脉，增强兰叶的力道。

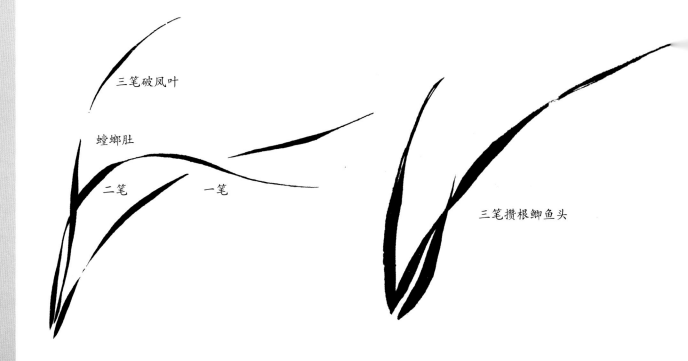

三笔破凤叶

螳螂肚

二笔　　　　　一笔

三笔攒根鲫鱼头

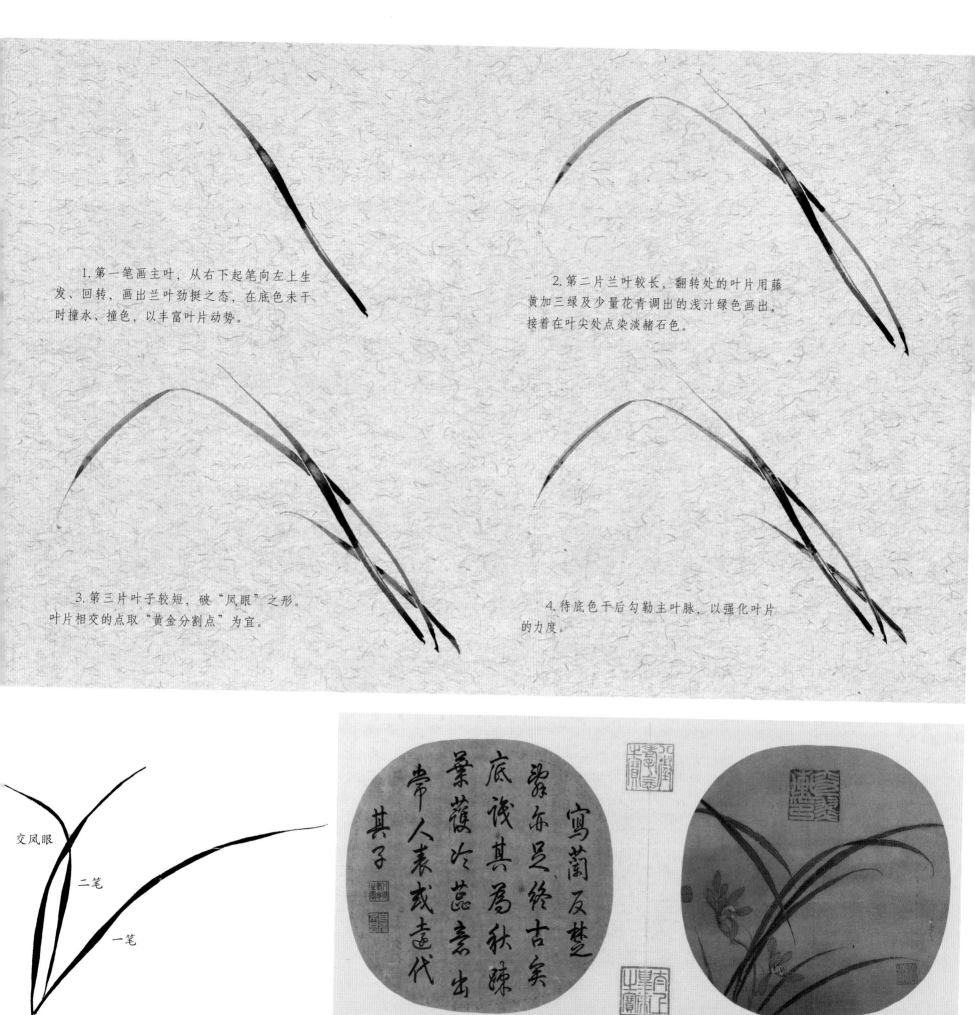

1.第一笔画主叶，从右下起笔向左上生发、回转，画出兰叶劲挺之态，在底色未干时撞水、撞色，以丰富叶片动势。

2.第二片兰叶较长，翻转处的叶片用藤黄加三绿及少量花青调出的浅汁绿色画出，接着在叶尖处点染淡赭石色。

3.第三片叶子较短，破"凤眼"之形。叶片相交的点取"黄金分割点"为宜。

4.待底色干后勾勒主叶脉，以强化叶片的力度。

交凤眼

二笔

一笔

秋兰绽蕊图　佚名

P125

P086

扫码看教学视频

此节的重点是学习四片兰叶的组合法，难点在于处理四片兰叶的穿插关系。此二例分别为从左、右两个方向发叶的案例，学友可作参考，举一反三。

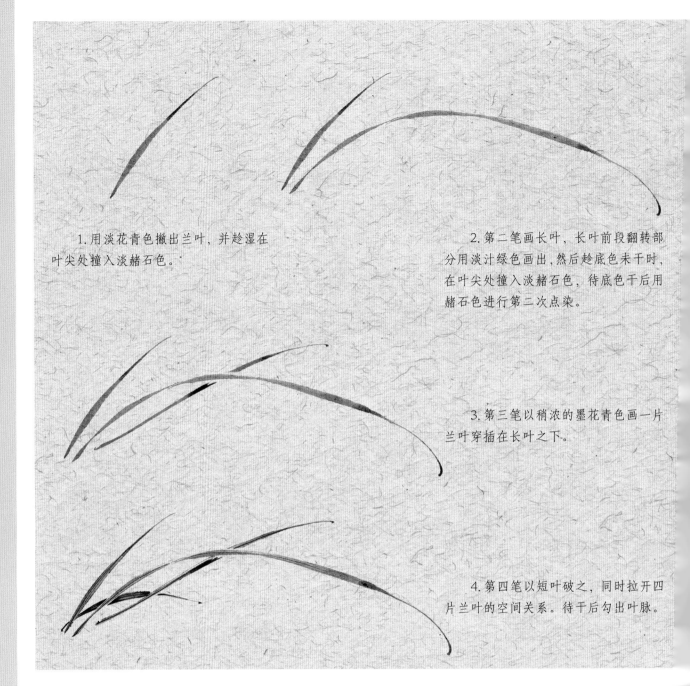

1. 用淡花青色撇出兰叶，并趁湿在叶尖处撞入淡赭石色。

2. 第二笔画长叶，长叶前段翻转部分用淡汁绿色画出，然后趁底色未干时，在叶尖处撞入淡赭石色，待底色干后用赭石色进行第二次点染。

3. 第三笔以稍浓的墨花青色画一片兰叶穿插在长叶之下。

4. 第四笔以短叶破之，同时拉开四片兰叶的空间关系。待干后勾出叶脉。

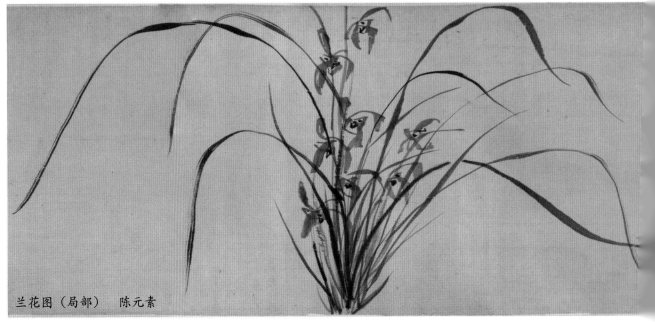

兰花图（局部）　陈元素

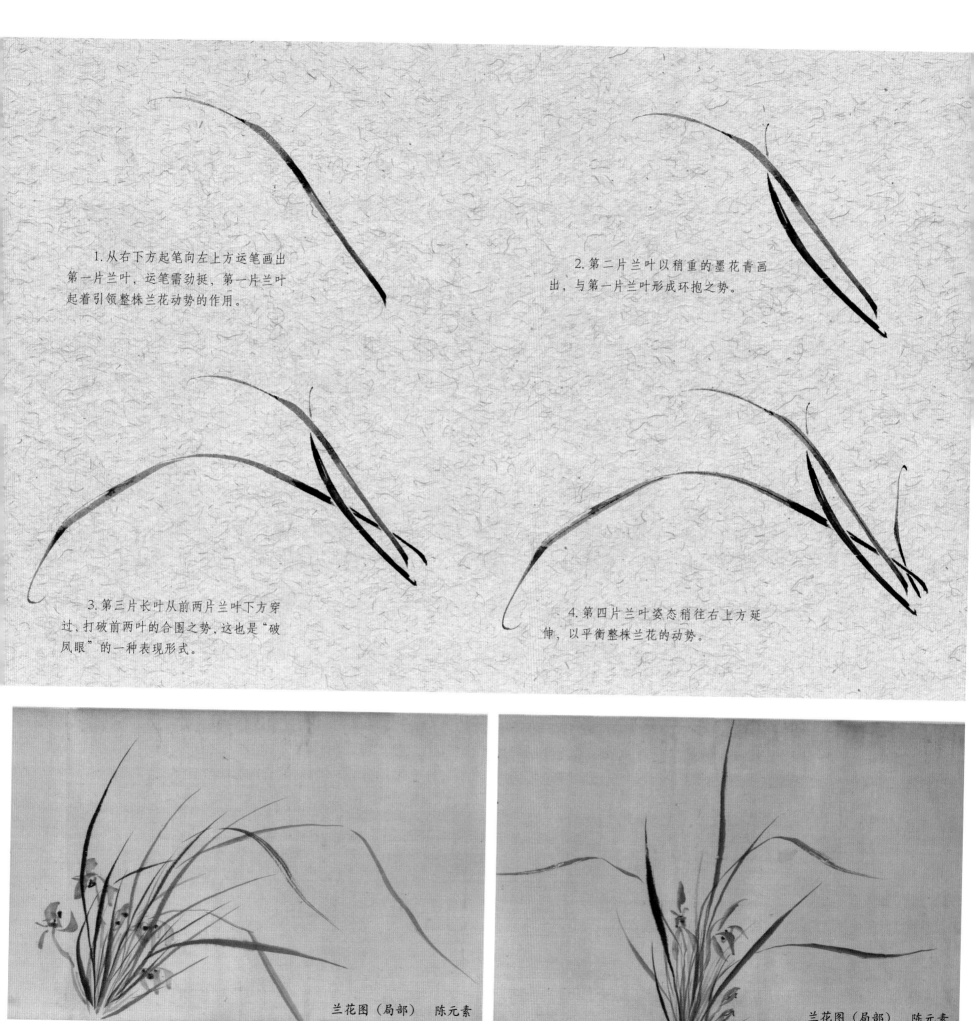

1.从右下方起笔向左上方运笔画出第一片兰叶，运笔需劲挺，第一片兰叶起着引领整株兰花动势的作用。

2.第二片兰叶以稍重的墨花青画出，与第一片兰叶形成环抱之势。

3.第三片长叶从前两片兰叶下方穿过，打破前两叶的合围之势，这也是"破凤眼"的一种表现形式。

4.第四片兰叶姿态稍往右上方延伸，以平衡整株兰花的动势。

兰花图（局部）　陈元素

兰花图（局部）　陈元素

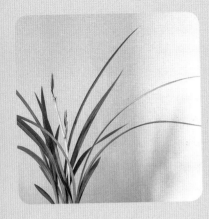

P127

P087

扫码看教学视频

此节的重点是学习五片兰叶的组织法，难点在于叶片的布局。随着叶片数量的增加，叶片组织安排的难度也在增加，在临习时要积极思考叶片位置与整株兰的动势的关系。

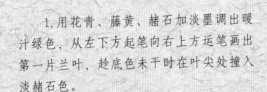

1.用花青、藤黄、赭石加淡墨调出暖汁绿色，从左下方起笔向右上方运笔画出第一片兰叶，趁底色未干时在叶尖处撞入淡赭石色。

2.第二叶稍长，呈上仰之势，与第一叶相交，形成"凤眼"状。

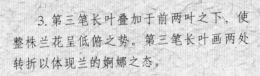

3.第三笔长叶叠加于前两叶之下，使整株兰花呈低俯之势。第三笔长叶画两处转折以体现兰的婀娜之态。

前起手一笔至三笔，皆自左而右。为初学者顺手易撇故也。兹作右发式，以便由易而难，循次以进。凡画兰须攒根，虽多至数十叶不可匀，更不可乱。浓淡得宜，穿插得所。是在神而明之。

——《芥子园画传》

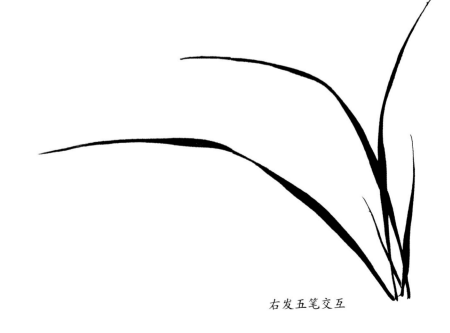

右发五笔交互

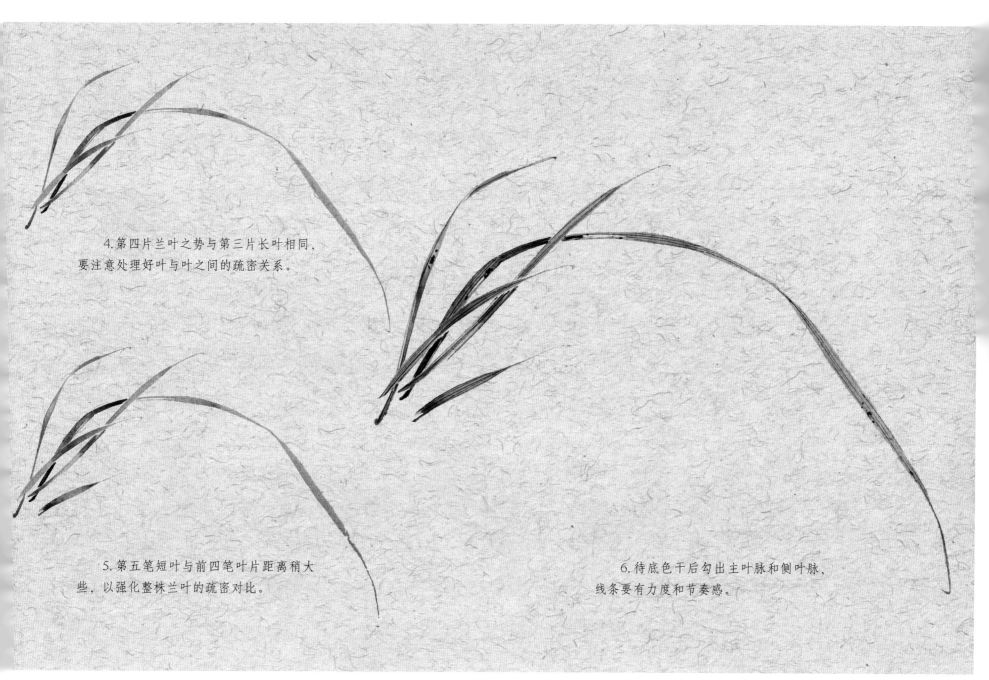

4.第四片兰叶之势与第三片长叶相同，要注意处理好叶与叶之间的疏密关系。

5.第五笔短叶与前四笔叶片距离稍大些，以强化整株兰叶的疏密对比。

6.待底色干后勾出主叶脉和侧叶脉，线条要有力度和节奏感。

画叶层次法

画兰全在于叶，故以叶为先。叶必由起手一笔。有钉头鼠尾、螳肚之法。二笔交凤眼。三笔破象眼。四笔五笔宜间折叶。下包根箨，式若鱼头，成丛多叶，宜俯仰而能生动，交加而不重叠。须知兰叶与蕙异者。细柔与粗劲也。入手之法，略具于此。

——《芥子园画传》

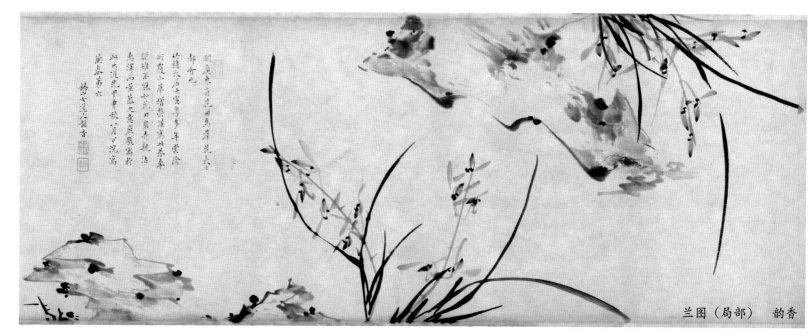

兰图（局部） 韵香

P129

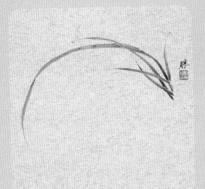

P088

扫码看教学视频

此节为五叶组合的另一种案例，难点在于自右向左逆向发力的运笔，初学者要反复练习。

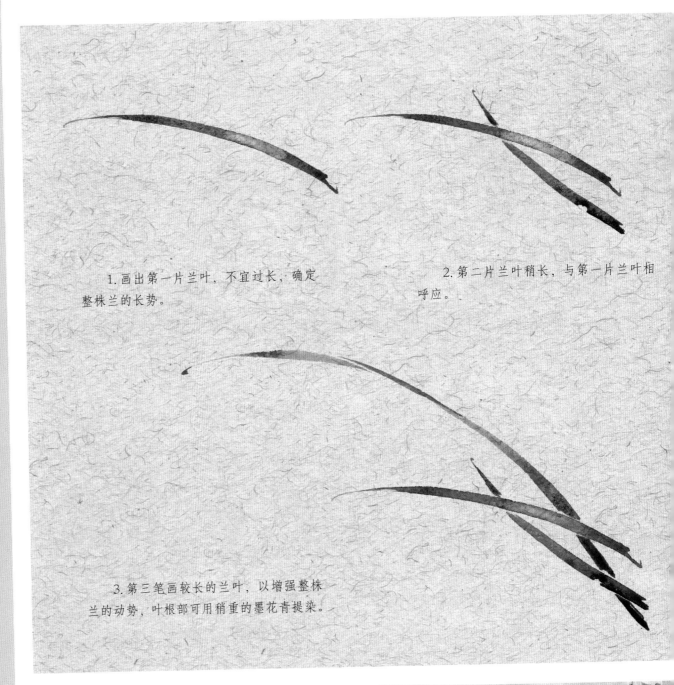

1.画出第一片兰叶，不宜过长，确定整株兰的长势。

2.第二片兰叶稍长，与第一片兰叶相呼应。

3.第三笔画较长的兰叶，以增强整株兰的动势，叶根部可用稍重的墨花青提染。

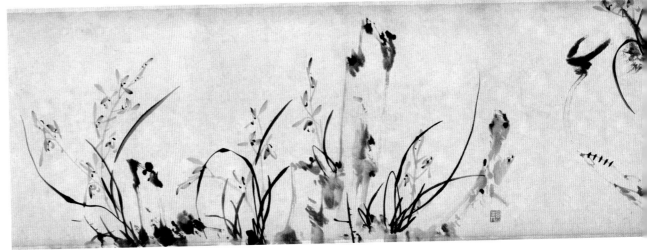

兰图（局部）　韵香

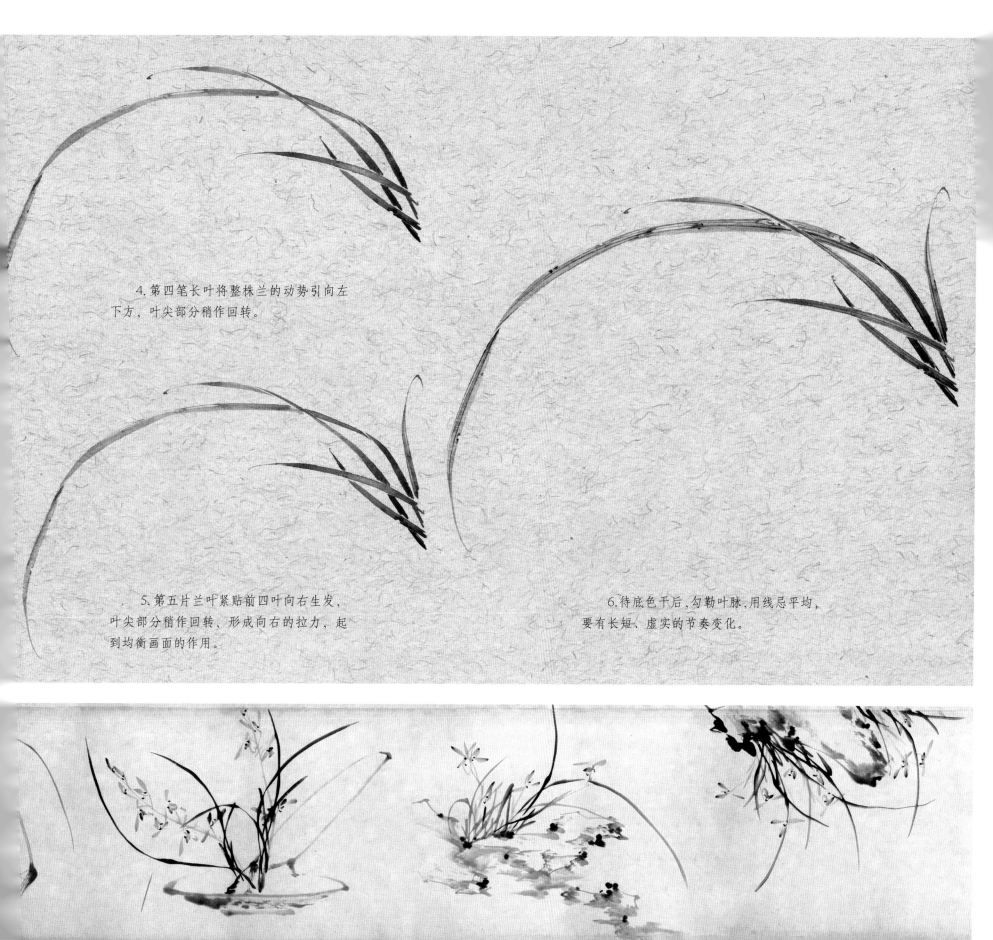

4.第四笔长叶将整株兰的动势引向左
下方，叶尖部分稍作回转。

5.第五片兰叶紧贴前四叶向右生发，
叶尖部分稍作回转，形成向右的拉力，起
到均衡画面的作用。

6.待底色干后，勾勒叶脉，用线忌平均，
要有长短、虚实的节奏变化。

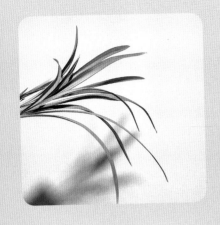

P131

P089

扫码看教学视频

此节为两组兰叶的组合案例，两组兰叶既独立又相关联。此节的难点在于处理好两组兰叶的主次关系。

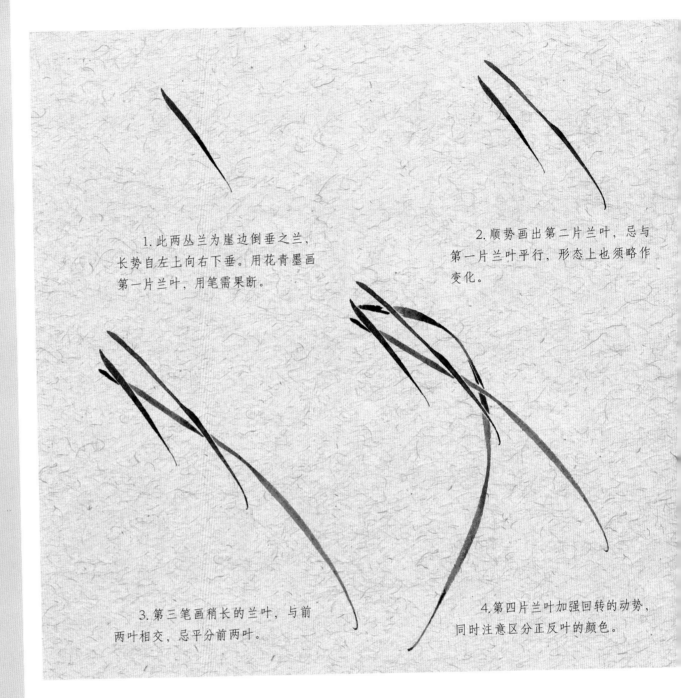

1.此两丛兰为崖边倒垂之兰，长势自左上向右下垂。用花青墨画第一片兰叶，用笔需果断。

2.顺势画出第二片兰叶，忌与第一片兰叶平行，形态上也须略作变化。

3.第三笔画稍长的兰叶，与前两叶相交，忌平分前两叶。

4.第四片兰叶加强回转的动势，同时注意区分正反叶的颜色。

郑所南画兰多作悬岩下垂，此蕙叶也。凡画兰须分草兰、蕙兰、闽兰三种。蕙叶多长，草兰叶长短不等。闽兰叶阔而劲。草蕙春芳，闽兰夏秀绿。春兰叶多妩媚之致，故文人多画之。
　　　　　　　　——《芥子园画传》

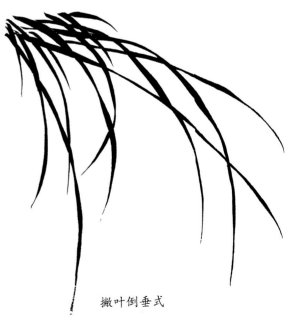

撇叶倒垂式

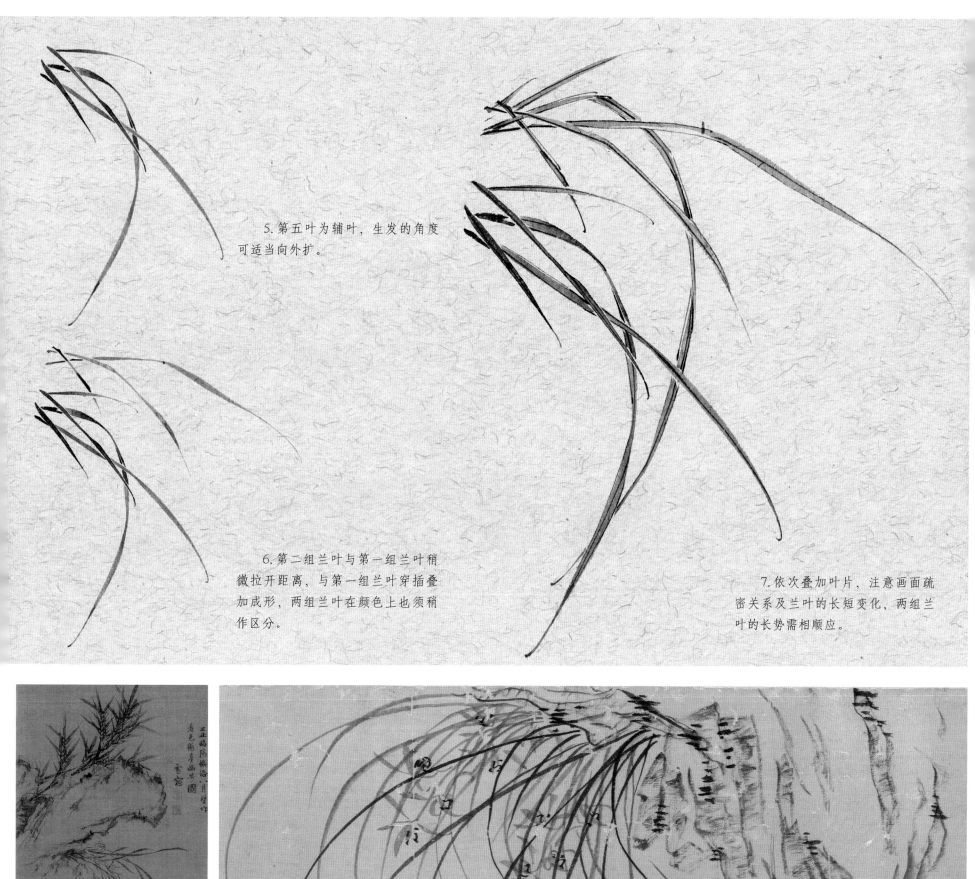

5. 第五叶为辅叶，生发的角度可适当向外扩。

6. 第二组兰叶与第一组兰叶稍微拉开距离，与第一组兰叶穿插叠加成形，两组兰叶在颜色上也须稍作区分。

7. 依次叠加叶片，注意画面疏密关系及兰叶的长短变化，两组兰叶的长势需相顺应。

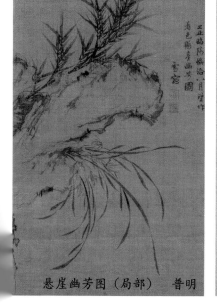

悬崖幽芳图（局部）　普明

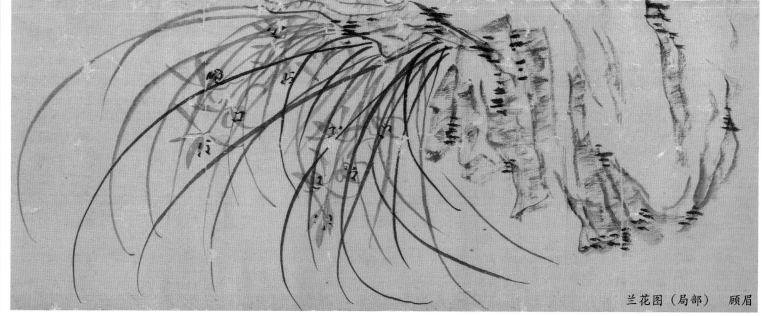

兰花图（局部）　顾眉

P133

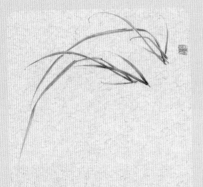

P090

扫码看教学视频

此两丛兰叶叶片较多，布局难度较大，可以通过运笔力度和色彩对比的变化来拉开两丛兰花的主次关系。

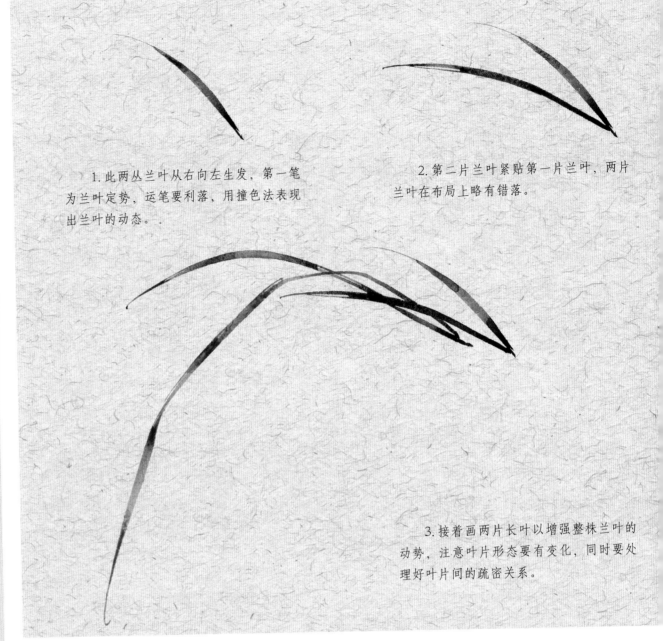

1. 此两丛兰叶从右向左生发，第一笔为兰叶定势，运笔要利落，用撞色法表现出兰叶的动态。

2. 第二片兰叶紧贴第一片兰叶，两片兰叶在布局上略有错落。

3. 接着画两片长叶以增强整株兰叶的动势，注意叶片形态要有变化，同时要处理好叶片间的疏密关系。

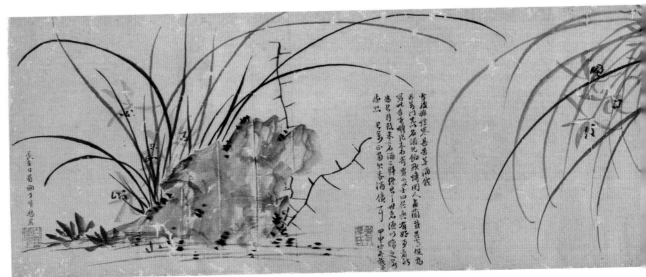

美人香草图　顾眉

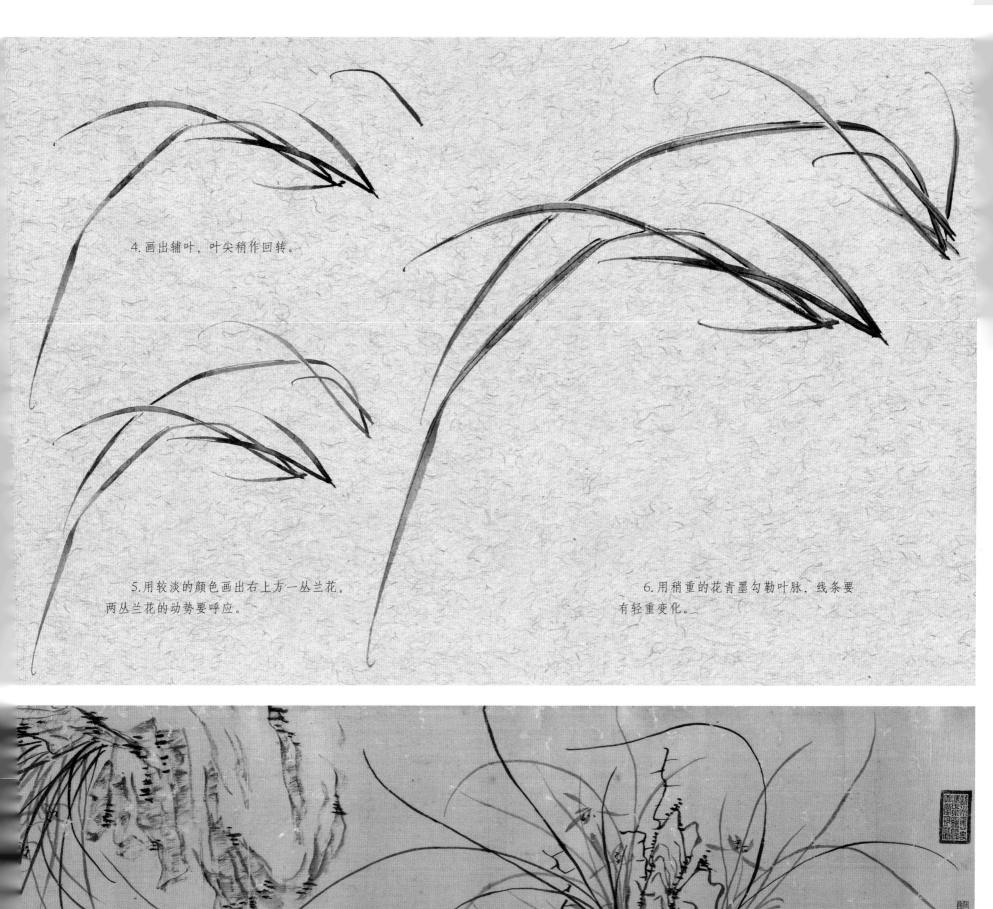

4.画出辅叶，叶尖稍作回转。

5.用较淡的颜色画出右上方一丛兰花，两丛兰花的动势要呼应。

6.用稍重的花青墨勾勒叶脉，线条要有轻重变化。

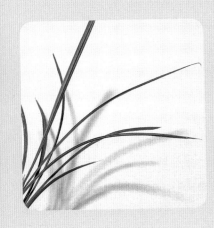

P135

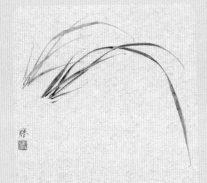

P091

扫码看教学视频

此节的重点在于处理两丛兰叶的疏密变化及节奏变化。在练习过程中要本着先严谨后放松的学习思路，多加练习，逐渐熟练。

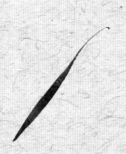

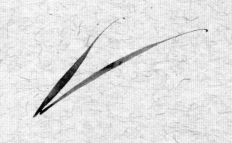

1. 以稍重的墨色画第一片兰叶，定出兰的生发方向，趁底色未干时在局部撞水。

2. 画第二片兰叶，运笔速度可稍快些，形态较第一片兰叶窄些。

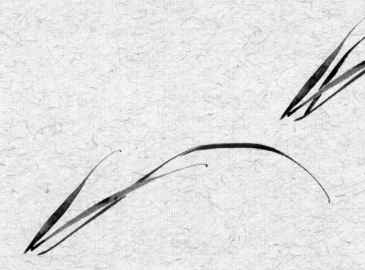

3. 顺势画出第三片兰叶，在叶尖处做翻转处理。

4. 第四片叶子强化整株兰花往右下方低垂的动势。

凡画两丛，须知有宾有主，有照有应。于半空处着花。根边小叶一名钉头，不可太多。熟极自能生巧。

——《芥子园画传》

凡画兰不出稀密二则。密之所忌者结，稀之所忌者拙。

——《芥子园画传》

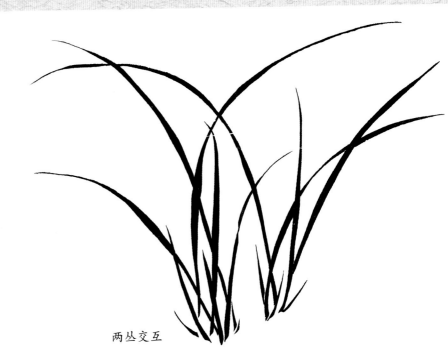

两丛交互

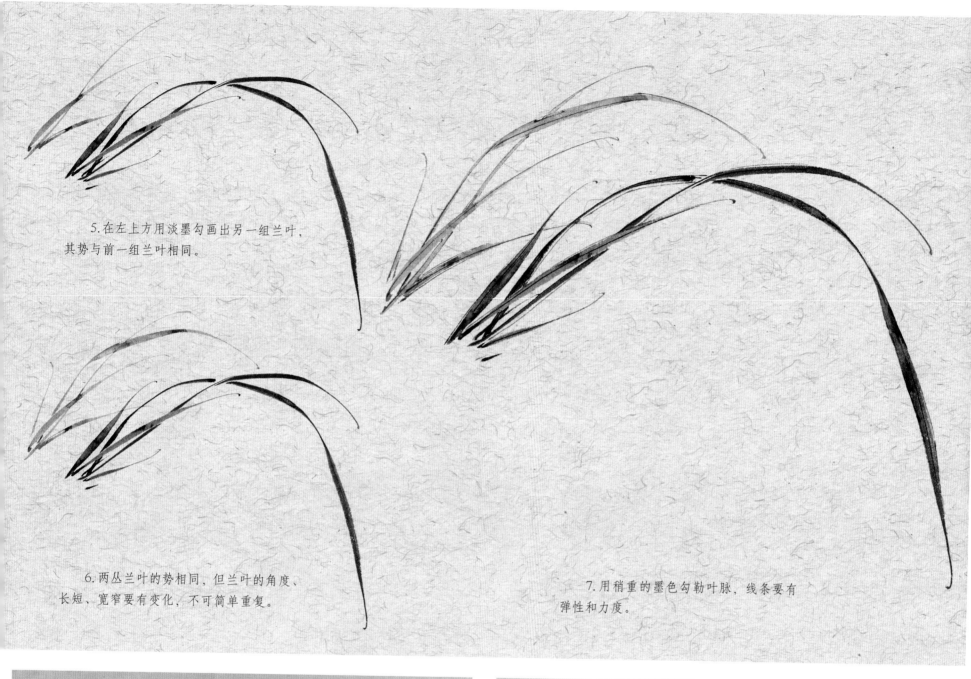

5.在左上方用淡墨勾画出另一组兰叶，其势与前一组兰叶相同。

6.两丛兰叶的势相同，但兰叶的角度、长短、宽窄要有变化，不可简单重复。

7.用稍重的墨色勾勒叶脉，线条要有弹性和力度。

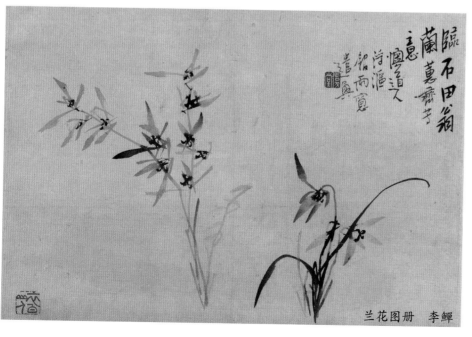

兰花图册 李鱓

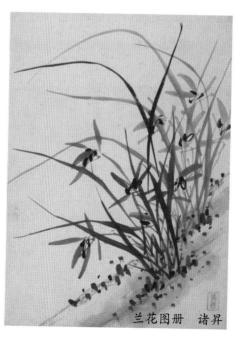

兰花图册 诸昇

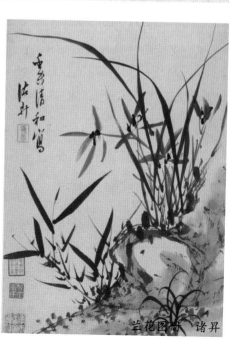

兰花图册 诸昇

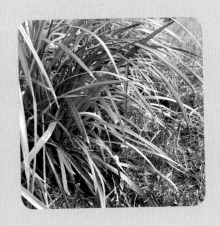

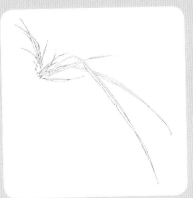

P137

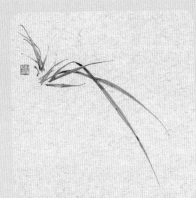

P092

扫码看教学视频

此节的重点在于处理好两组不同长势的兰叶的主次关系。

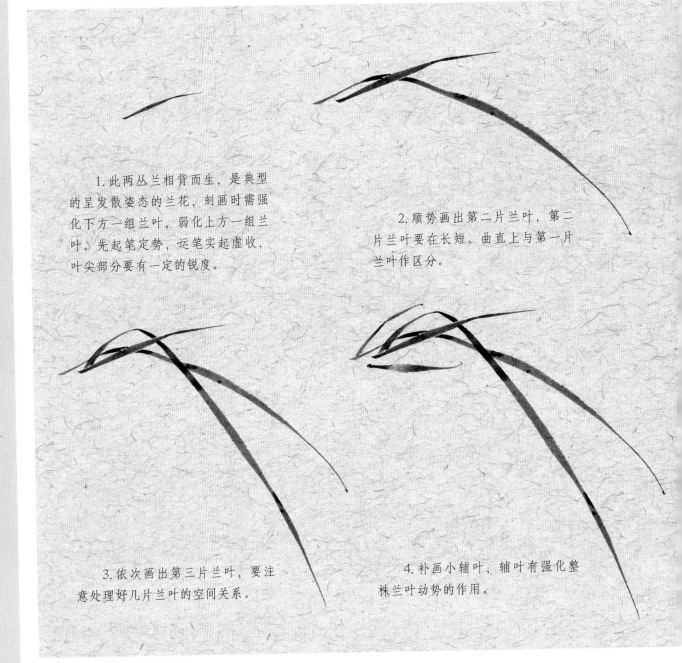

1. 此两丛兰相背而生，是典型的呈发散姿态的兰花，刻画时需强化下方一组兰叶，弱化上方一组兰叶。先起笔定势，运笔实起虚收，叶尖部分要有一定的锐度。

2. 顺势画出第二片兰叶，第二片兰叶要在长短、曲直上与第一片兰叶作区分。

3. 依次画出第三片兰叶，要注意处理好几片兰叶的空间关系。

4. 补画小辅叶，辅叶有强化整株兰叶动势的作用。

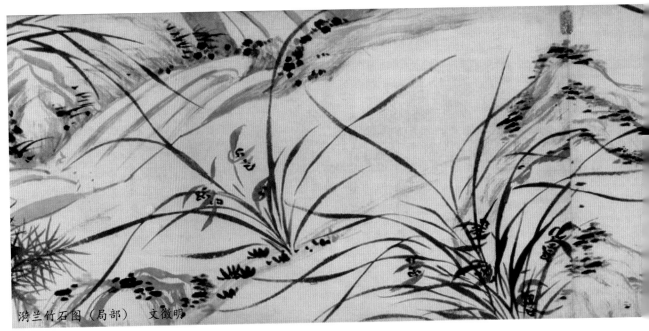

漪兰竹石图（局部） 文徵明

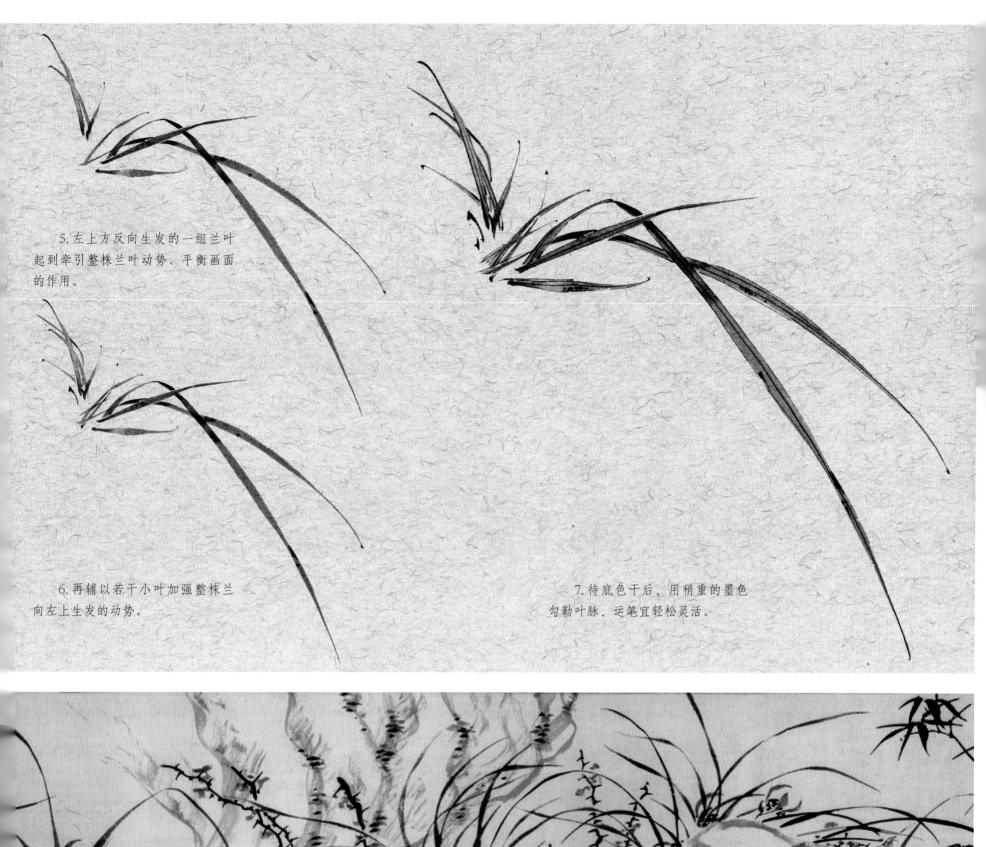

5.左上方反向生发的一组兰叶起到牵引整株兰叶动势、平衡画面的作用。

6.再辅以若干小叶加强整株兰向左上生发的动势。

7.待底色干后，用稍重的墨色勾勒叶脉，运笔宜轻松灵活。

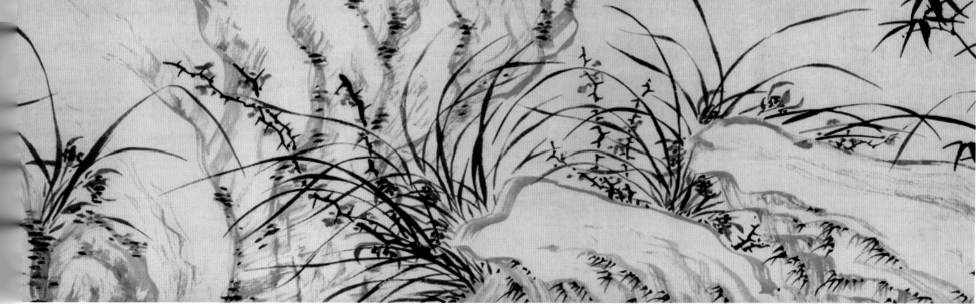

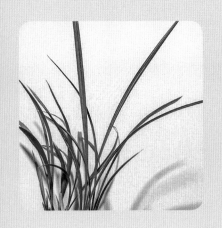

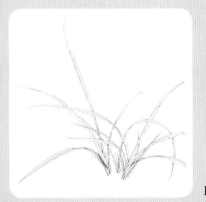

P139

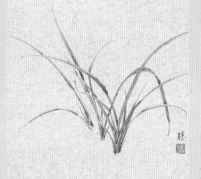

P093

扫码看教学视频

　　画面中兰叶生发方向有左有右，初学时会稍觉不顺手，需多作练习，熟能生巧。

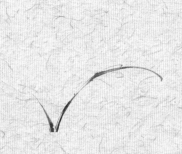

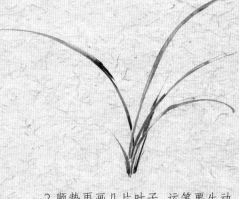

　　1.此节着重练习左右开合的兰叶，起笔两叶要有长短的节奏变化。

　　2.顺势再画几片叶子，运笔要生动，要有"写"的韵味。

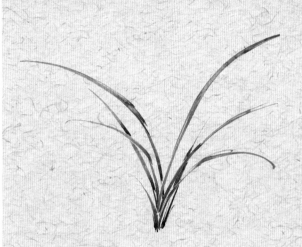

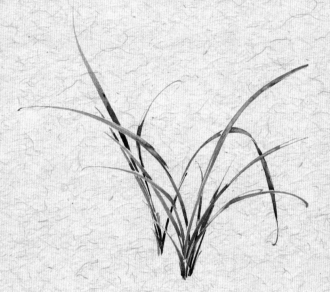

　　3.随后添加几笔长叶，与前几笔兰叶相呼应。

　　4.第二丛兰叶与第一丛兰叶画法相同，但要注意处理好两丛兰叶间的穿插关系，要疏密得当，在构图上起到平衡画面的作用。

画叶左右法

　　画叶有左右式，不曰画叶，而曰撇叶者，亦如写字之用撇法，手由左至右为顺，由右至左为逆。初学须先顺手，便于运笔，亦宜渐习逆手，以至左右兼长，方为精妙。若拘于顺手，只能一边偏向，则非全法。

　　——《芥子园画传》

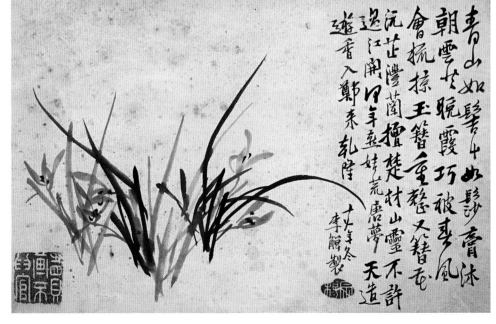

花鸟十二开　李鳝

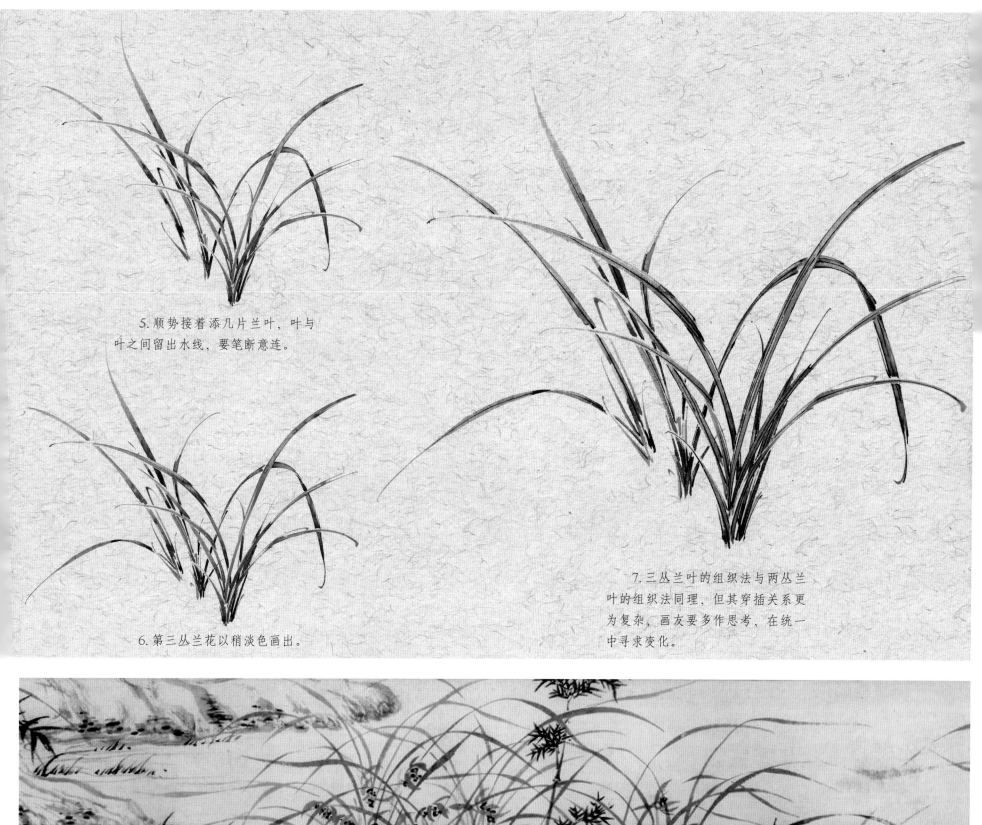

5.顺势接着添几片兰叶，叶与叶之间留出水线，要笔断意连。

6.第三丛兰花以稍淡色画出。

7.三丛兰叶的组织法与两丛兰叶的组织法同理，但其穿插关系更为复杂，画友要多作思考，在统一中寻求变化。

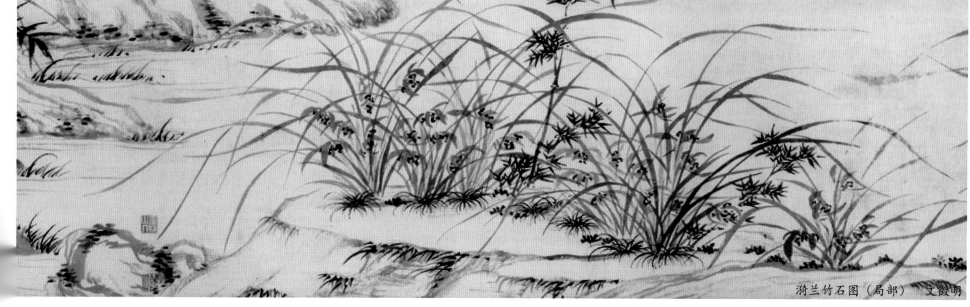

漪兰竹石图（局部） 文徵明

【兰花画法】

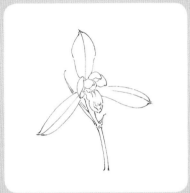

P141

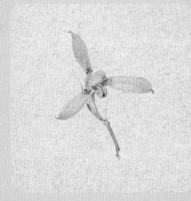

P094

扫码看教学视频

本节的重点在于掌握兰花的结构。练习时要注意把握花形。

1.画兰花花头首先要了解其结构，以正面全开的花头为例，先用三绿加少许藤黄调出淡汁绿色画捧瓣，趁湿撞入适量清水以增加花瓣的质感。

2.接着用接染法画唇瓣部分，先用淡墨和胭脂调色画出唇瓣根部，再用淡汁绿色接染画出唇瓣。

3.趁唇瓣底色未干时，用淡胭脂色勾画唇瓣轮廓，以体现其较厚的质感。

4.用淡汁绿色画主瓣，中间留出的水线形状应先宽后窄，表现出其透视关系。

写花必须五瓣为则。瓣之阔者正向，瓣之狭者侧向，点心以浓墨，正中是正面，两胁露出中瓣是背面，点侧处是侧面。

——《芥子园画传》

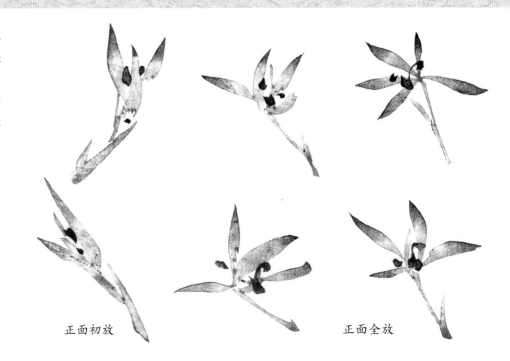

正面初放 　　　　　正面全放

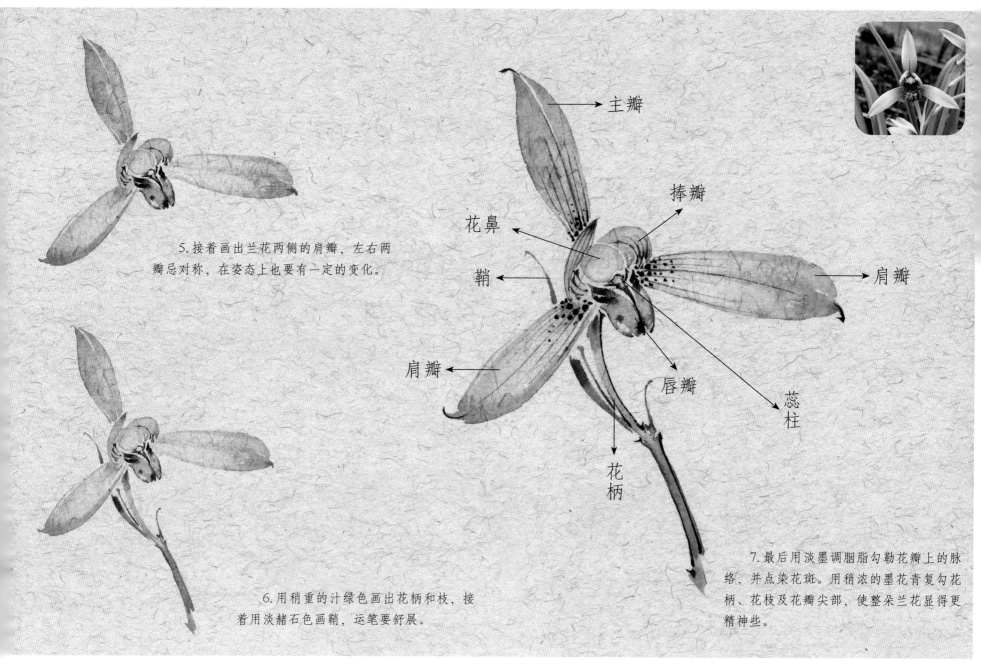

主瓣

捧瓣

花鼻

鞘

肩瓣

肩瓣

唇瓣

蕊柱

花柄

5.接着画出兰花两侧的肩瓣，左右两瓣忌对称，在姿态上也要有一定的变化。

6.用稍重的汁绿色画出花柄和枝，接着用淡赭石色画鞘，运笔要舒展。

7.最后用淡墨调胭脂勾勒花瓣上的脉络，并点染花斑。用稍浓的墨花青复勾花柄、花枝及花瓣尖部，使整朵兰花显得更精神些。

兰之点心，如美人之有目也。湘浦秋波，能使全体生动。则传神以点心为阿睹。花之精微，全在乎此，岂可轻忽哉。

写兰蕊，有二笔三笔四笔之不同，其茎发自苞中，与花一理。

兰心三点如"山"字，或正或反，或仰或侧，惟相兰瓣所宜用之。此定格也，至三点有带为四点者，遇隔瓣及众花中，恐蹈雷同。不妨破格，蕙花点心同此。

——《芥子园画传》

三点正格

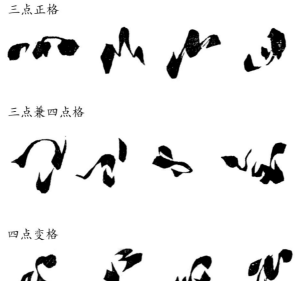

三点兼四点格

四点变格

兰花图 李鱓

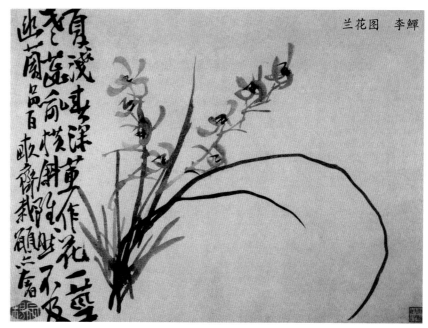

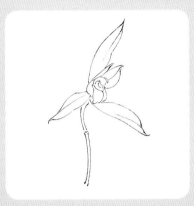

P143

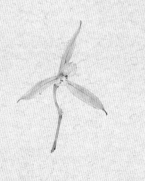

P095

扫码看教学视频

此节的重点是认真观察、体悟偏侧仰的兰花的生动姿态。

1.侧仰的兰花，势高昂。先以三绿调少许藤黄画外侧捧瓣，再趁湿在花瓣根部撞入少许胭脂色。

2.侧仰的花芯部分可以看见花鼻，先以淡汁绿色画出其基本形，接着接入胭脂色，并以同法画出唇瓣。

3.依次画出内侧的捧瓣，侧面观察兰花的捧瓣，会显得宽厚一些。

4.紧贴着捧瓣画出主瓣，可通过留水线的方法区分花瓣间的前后关系。

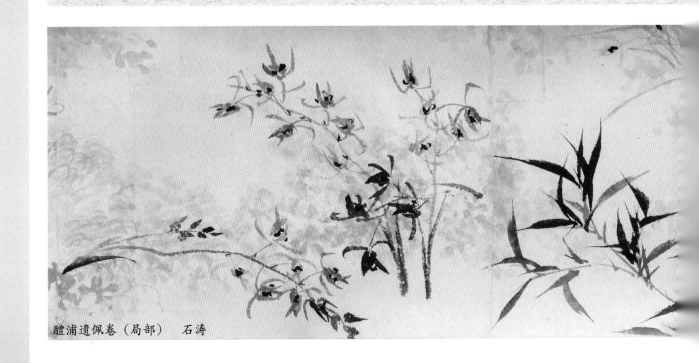

醴浦遗佩卷（局部）　石涛

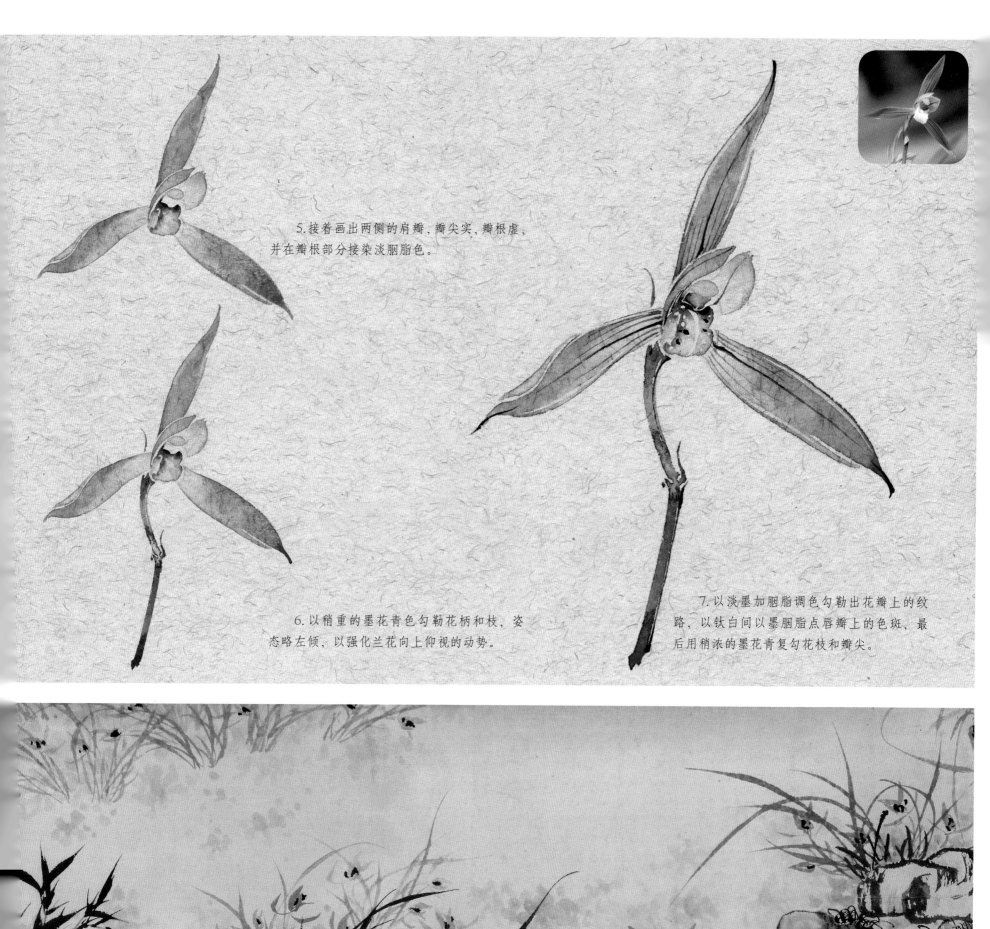

5.接着画出两侧的肩瓣，瓣尖实，瓣根虚，并在瓣根部分接染淡胭脂色。

6.以稍重的墨花青色勾勒花柄和枝，姿态略左倾，以强化兰花向上仰视的动势。

7.以淡墨加胭脂调色勾勒出花瓣上的纹路，以钛白间以墨胭脂点唇瓣上的色斑，最后用稍浓的墨花青复勾花枝和瓣尖。

P145

P096

扫码看教学视频

此节的重点为对侧面兰花结构的理解。自然界中每朵花的形态都不相同，要多观察、多写生。

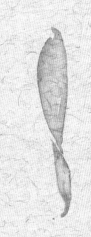

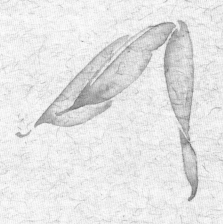

1. 先画最前面的肩瓣，用浅汁绿色画出花瓣的形态，接着用撞水法表现出其层次，在瓣尖的小翻转处撞入适量钛白色。

2. 接着画出捧瓣，瓣外侧与内侧的颜色要略有深浅变化。

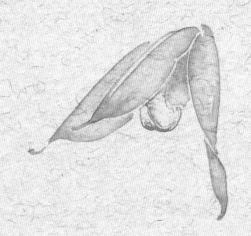

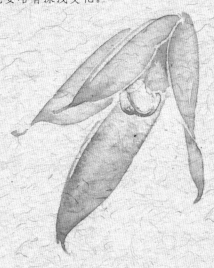

3. 再用浅汁绿色画唇瓣，并趁湿撞入适中浓度的钛白色，使其醒目。

4. 画出内侧的肩瓣，瓣形需饱满、完整，运笔需有力，注意表现出花瓣上下边缘处的虚实变化。

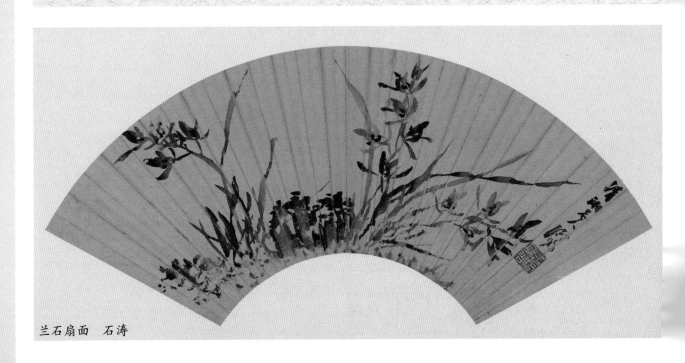

兰石扇面　石涛

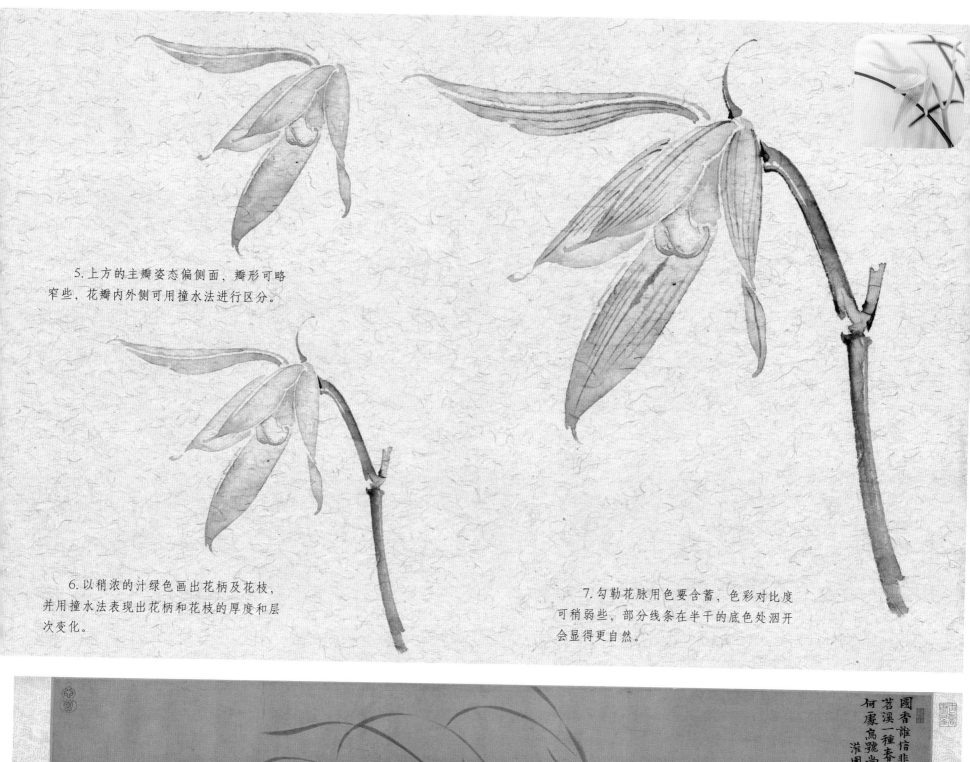

5.上方的主瓣姿态偏侧面，瓣形可略窄些，花瓣内外侧可用撞水法进行区分。

6.以稍浓的汁绿色画出花柄及花枝，并用撞水法表现出花柄和花枝的厚度和层次变化。

7.勾勒花脉用色要含蓄，色彩对比度可稍弱些，部分线条在半干的底色处洇开会显得更自然。

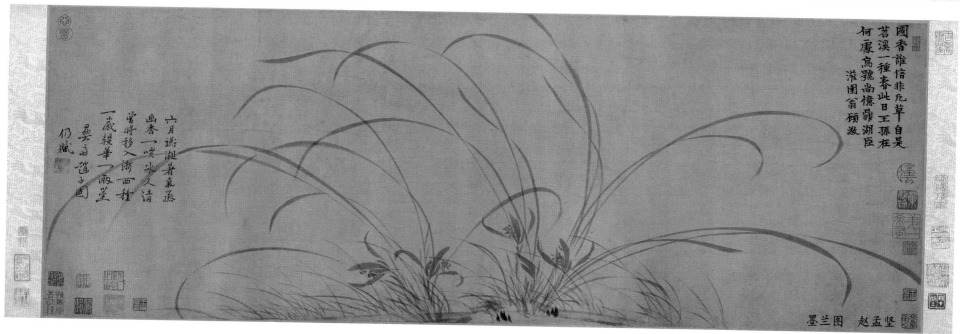

墨兰图　赵孟坚

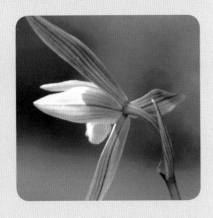

P147

P097

扫码看教学视频

此节的重点在于了解反面兰花的结构，难点在于对兰花内外瓣收放关系的处理。

1.通过写生观察可知，兰花多为五瓣双芯，从花的背面看外轮三瓣是与花柄连在一起的，主瓣与两肩瓣的长短变化和透视关系是体现整朵花势的关键。此节学画反面花头，先画出主瓣定势，再在花瓣根部略施胭脂，以丰富其变化。

2.依同法画出外侧肩瓣。

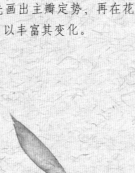

3.用花青、藤黄、赭石和淡墨调色画出花柄。

4.接着画出花鞘，并顺势勾画出花枝，枝节处可通过运笔的提按来表现其结构。

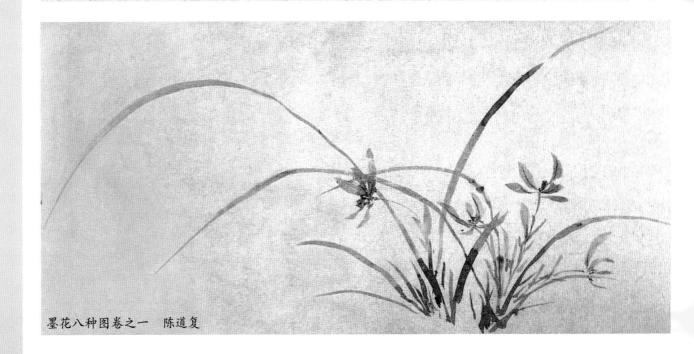

墨花八种图卷之一　陈道复

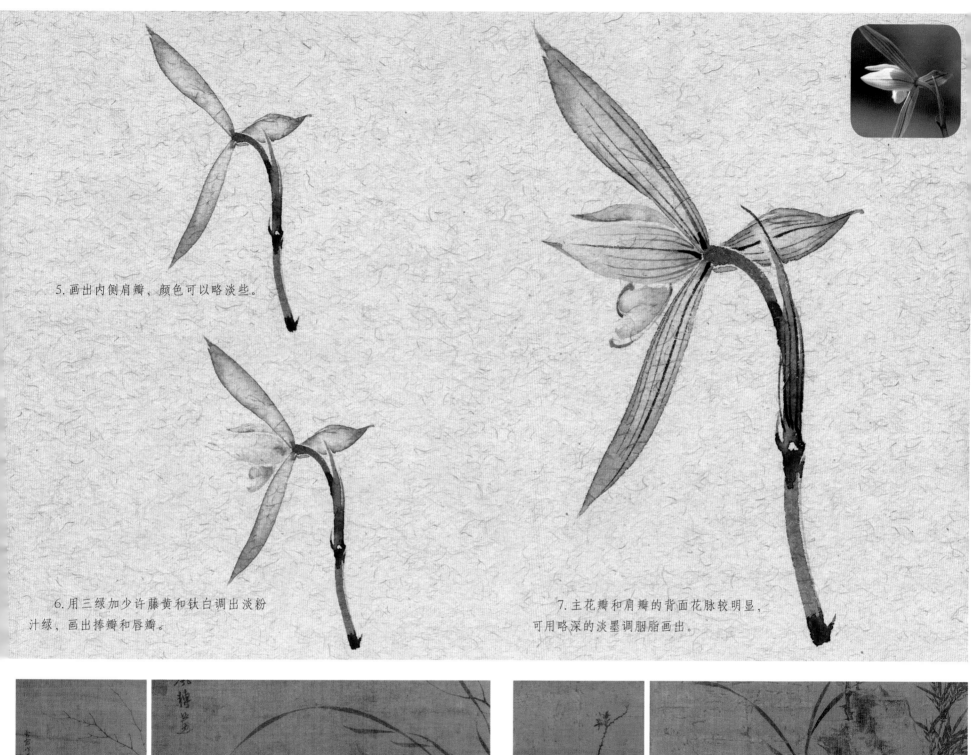

5. 画出内侧肩瓣，颜色可以略淡些。

6. 用三绿加少许藤黄和钛白调出淡粉
汁绿，画出捧瓣和唇瓣。

7. 主花瓣和肩瓣的背面花脉较明显，
可用略深的淡墨调胭脂画出。

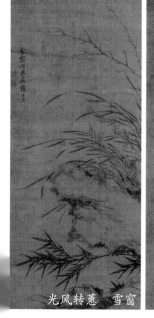

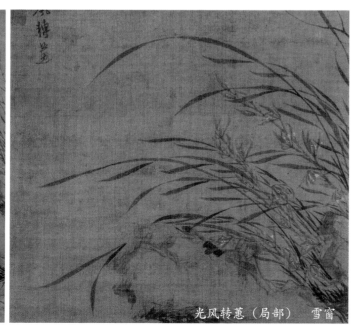

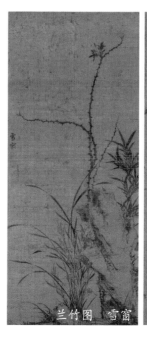

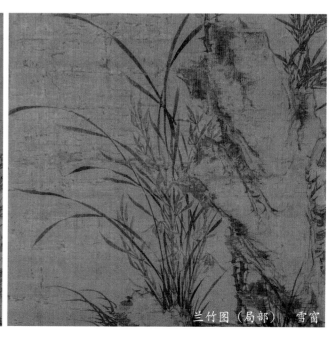

光风转蕙　雪窗　　　　　　　　　光风转蕙（局部）雪窗　　　　　兰竹图　雪窗　　　　　　　　兰竹图（局部）雪窗

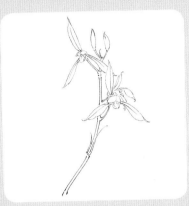

P149

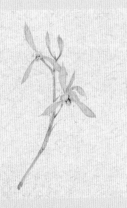

P098

蕙的基本结构与兰相同，画法也相似，只是蕙为一茎多花，花序有向上、斜出、倒挂三种。此节的重点是处理好各花头的主次关系，难点在于灵活表现蕙的姿态。

1.画出前面一朵花的花芯。先用淡汁绿色画出捧心瓣和唇瓣，再以胭脂复勾、点染花斑，接着趁湿撞粉。

2.用三绿加少许藤黄画出主花瓣，在底色未干时撞粉来表现出花瓣的质感。

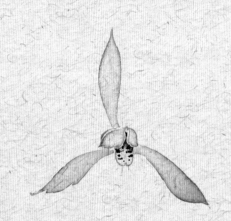

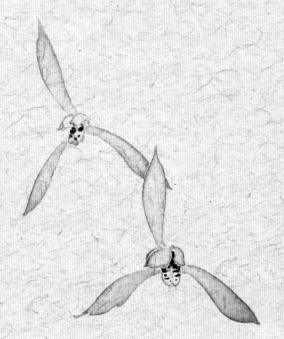

3.依以上同法画出肩瓣，左右肩瓣在色彩及大小上要稍作区分。

4.依以上同法画出后面的花，色彩对比度要稍弱，以增强主次关系。

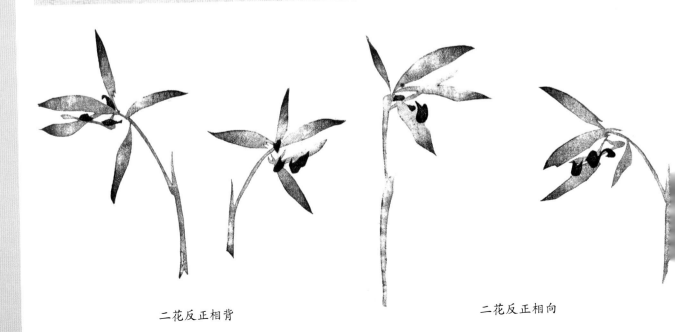

二花反正相背　　　　　　　　　　二花反正相向

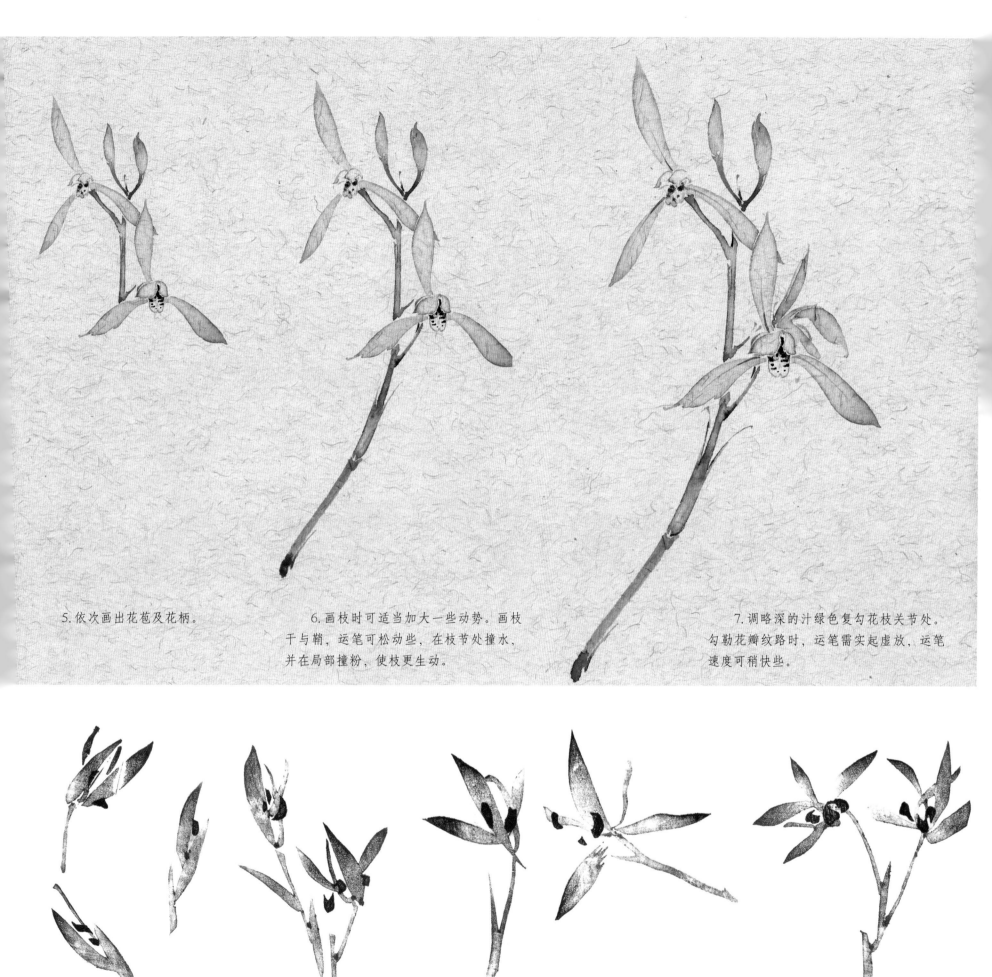

5. 依次画出花苞及花柄。

6. 画枝时可适当加大一些动势。画枝干与鞘，运笔可松动些，在枝节处撞水，并在局部撞粉，使枝更生动。

7. 调略深的汁绿色复勾花枝关节处。勾勒花瓣纹路时，运笔需实起虚放，运笔速度可稍快些。

含苞将放

二花偃仰相向

P151

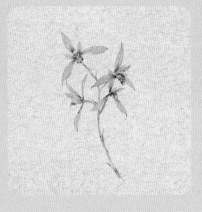

P099

扫码看教学视频

蕙花品种繁多，一般情况下，不论画蕙花还是兰花，花头都不宜画太多，叶多花多，叶少花少。

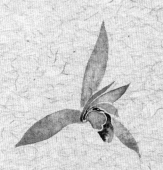

1.先画最前方全开的花头。此花头色彩偏暖、颜色可用花青、藤黄加少许赭石调出，花瓣根部接染胭脂色。唇瓣上方颜色偏暖，可在底色的基础上加入适量土黄色调出。

2.画主瓣时要注意与其余花瓣在大小上稍作区分。

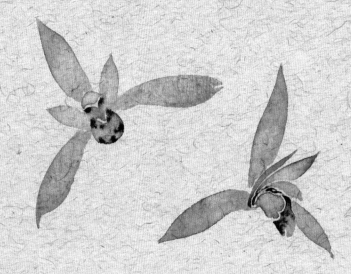

3.依同法画出左上花头，色彩对比度可稍弱些。

画花法

花须得偃、仰、正、反、含、放诸法。茎插叶中，花出叶外，具有向、背、高、下，方不重叠联比。花后再衬以叶，则花藏叶中。间亦有花出叶外者，又不可拘执也。蕙花虽同于兰，而风韵不及。挺然一干，花分四面，开有后先。茎直如立，花重若垂，各得其态。兰蕙之花，忌五出如掌指，须掩折有屈伸势。瓣宜轻盈回互，自相照映。习久法熟，得心应手。初由法中，渐超法外，则为尽美矣。

——《芥子园画传》

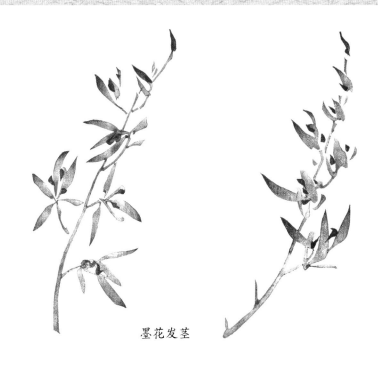

墨花发茎

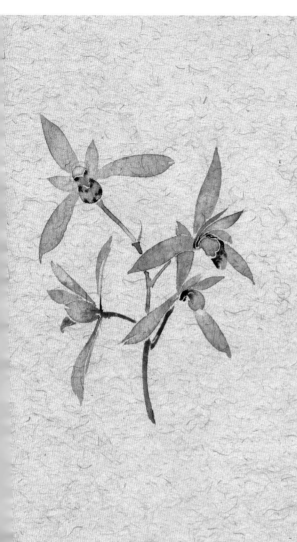

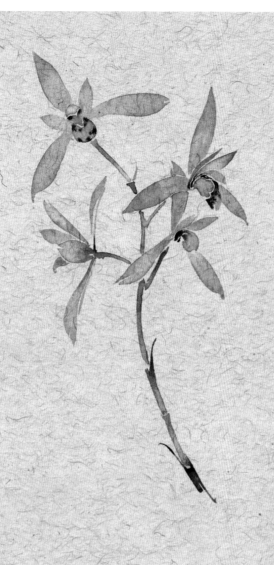

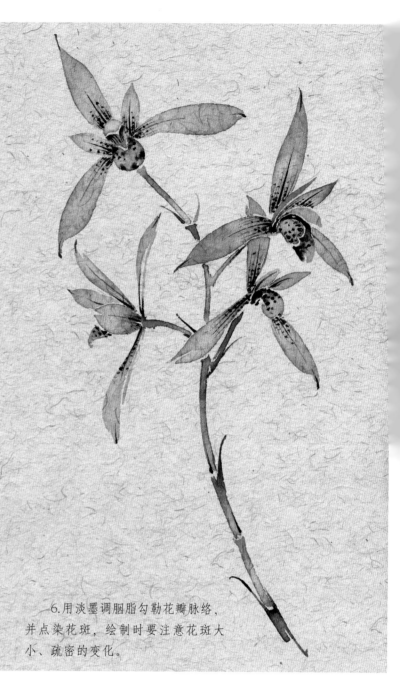

4. 依次画出右下、左下两朵花头，左下方的花头可处理得概括些。

5. 花枝枝节越靠近根部越短。先画出花枝形状，再在枝节处趁湿撞入淡胭脂色。

6. 用淡墨调胭脂勾勒花瓣脉络，并点染花斑，绘制时要注意花斑大小、疏密的变化。

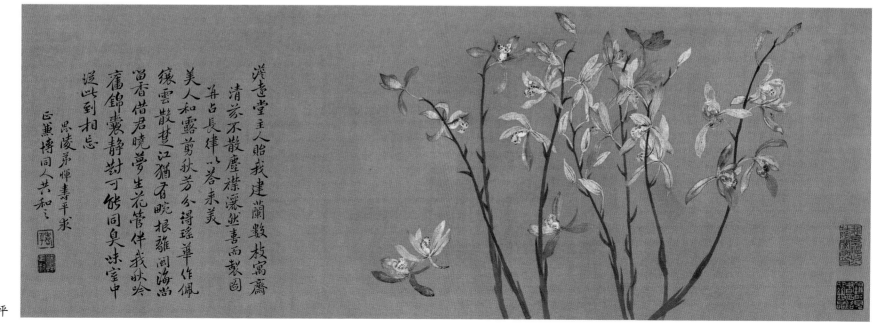

九兰图　恽寿平

P153

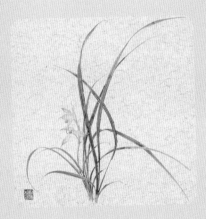

P100

扫码看教学视频

兰花形象优美，此节的重点在于刻画兰花姿态，难点在于处理花与叶的穿插关系。

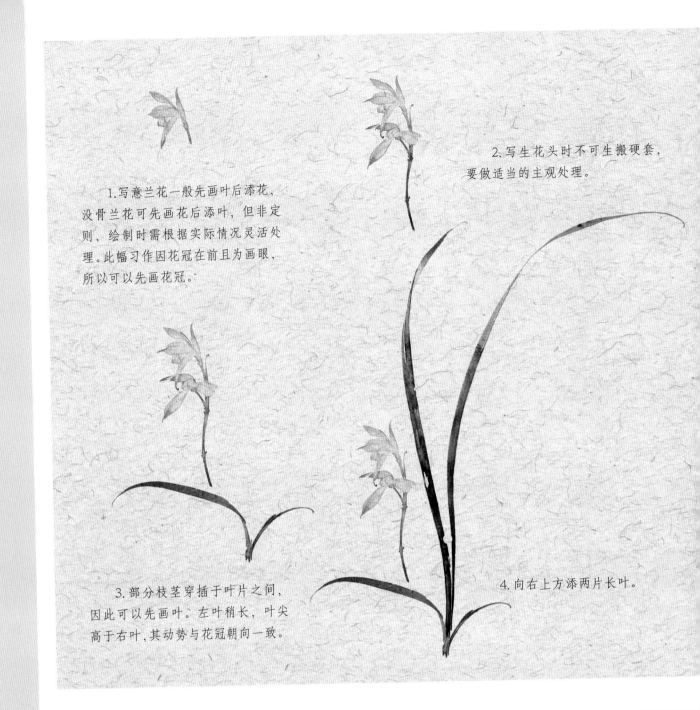

1.写意兰花一般先画叶后添花，没骨兰花可先画花后添叶，但非定则，绘制时需根据实际情况灵活处理。此幅习作因花冠在前且为画眼，所以可以先画花冠。

2.写生花头时不可生搬硬套，要做适当的主观处理。

3.部分枝茎穿插于叶片之间，因此可以先画叶。左叶稍长，叶尖高于右叶，其动势与花冠朝向一致。

4.向右上方添两片长叶。

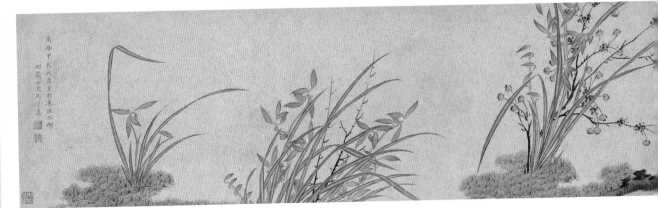

画叶稀密法

叶虽数笔，其风韵飘然。如霞裙月珮，翩翩自由，无一点尘俗气。丛兰叶须掩花，花后更须插叶。虽似从根而发，然不可丛杂。能意到笔不到，方为老手。须细法古人，自三五叶，至数十叶，少不寒悴，多不纠纷，自能繁简各得其宜。

——《芥子园画传》

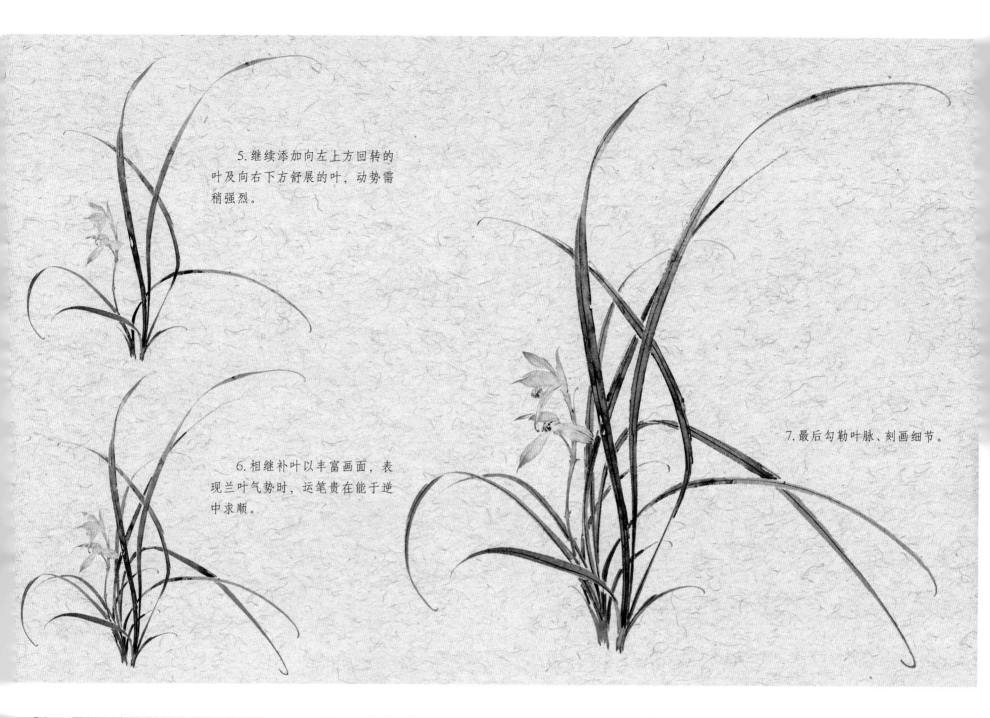

5.继续添加向左上方回转的叶及向右下方舒展的叶，动势需稍强烈。

6.相继补叶以丰富画面，表现兰叶气势时，运笔贵在能于逆中求顺。

7.最后勾勒叶脉、刻画细节。

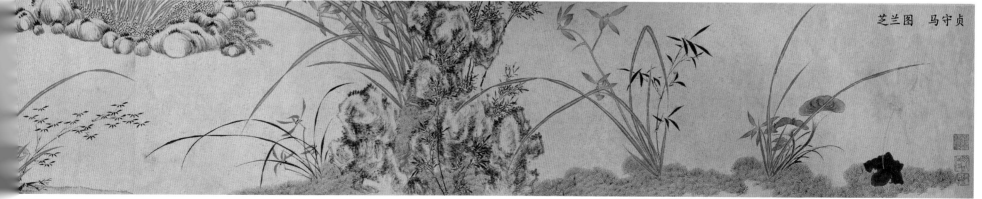

芝兰图 马守贞

用笔墨法

元僧觉隐曰：尝以喜气写兰、怒气写竹。以兰叶势飞举，花蕊舒吐，得喜之神。凡初学必先炼笔。笔宜悬肘，则自然轻便得宜，遒劲而圆活。用墨须浓淡合拍。叶宜浓花宜淡，点心宜浓，茎苞宜淡，此定法也。若绘色写生，更须知正叶宜浓，背叶宜淡，前叶宜浓，后叶宜淡。当进而求之。

——《芥子园画传》

〖 兰 根 画 法 〗

P155

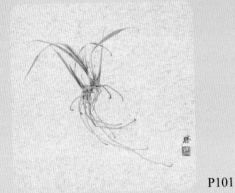

P101

扫码看教学视频

　　此节的重点在于处理根的长短、粗细、疏密关系，难点在于处理好根的动势与叶的姿态之间的呼应关系，不可孤立对待，忽视全局。

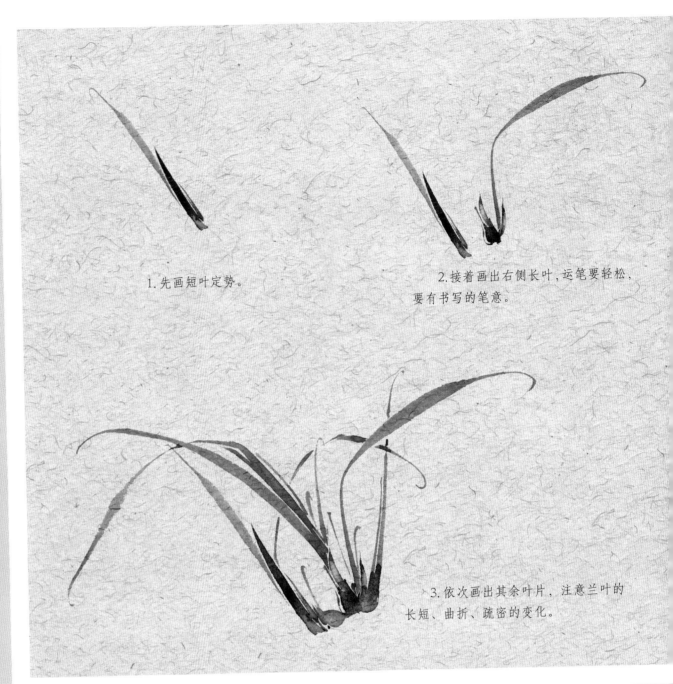

1. 先画短叶定势。

2. 接着画出右侧长叶，运笔要轻松，要有书写的笔意。

3. 依次画出其余叶片，注意兰叶的长短、曲折、疏密的变化。

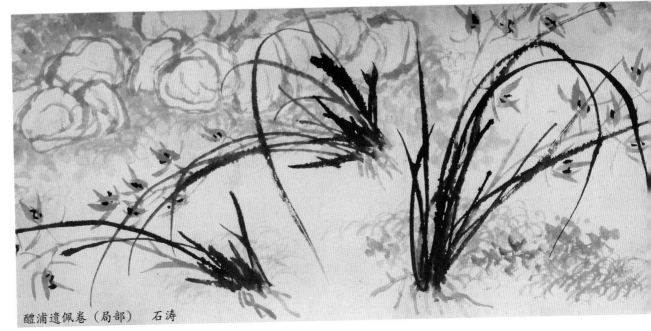

醴浦遗佩卷（局部）　石涛

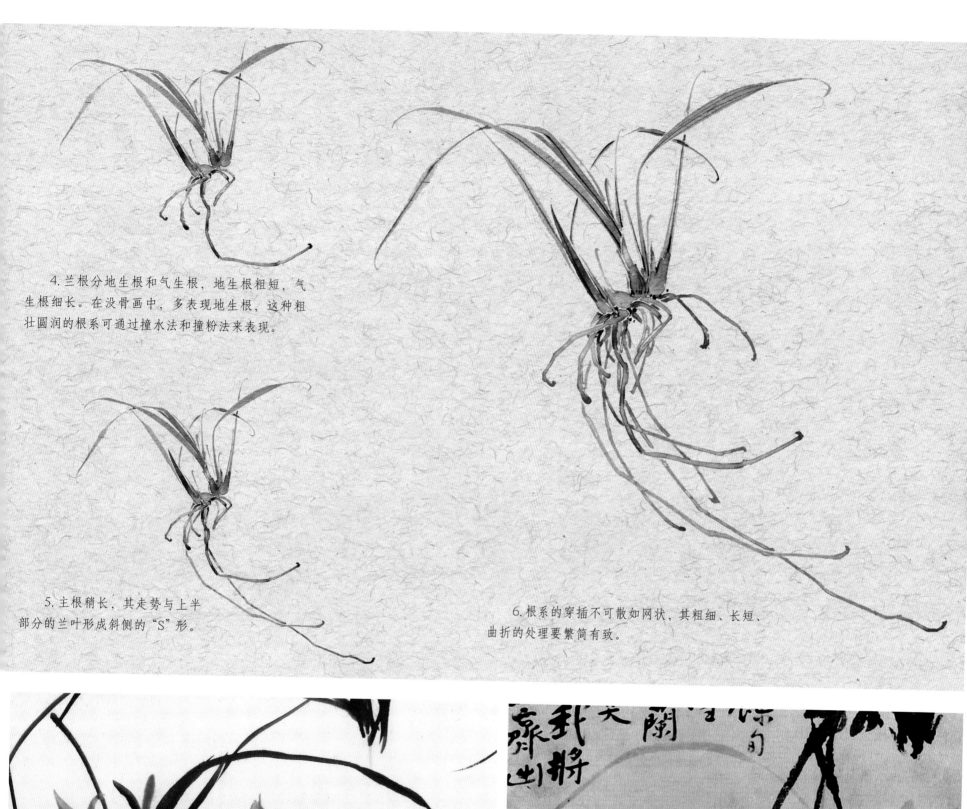

4.兰根分地生根和气生根，地生根粗短，气生根细长。在没骨画中，多表现地生根，这种粗壮圆润的根系可通过撞水法和撞粉法来表现。

5.主根稍长，其走势与上半部分的兰叶形成斜侧的"S"形。

6.根系的穿插不可散如网状，其粗细、长短、曲折的处理要繁简有致。

兰花图（局部）　李鱓

兰花图册（局部）　石涛

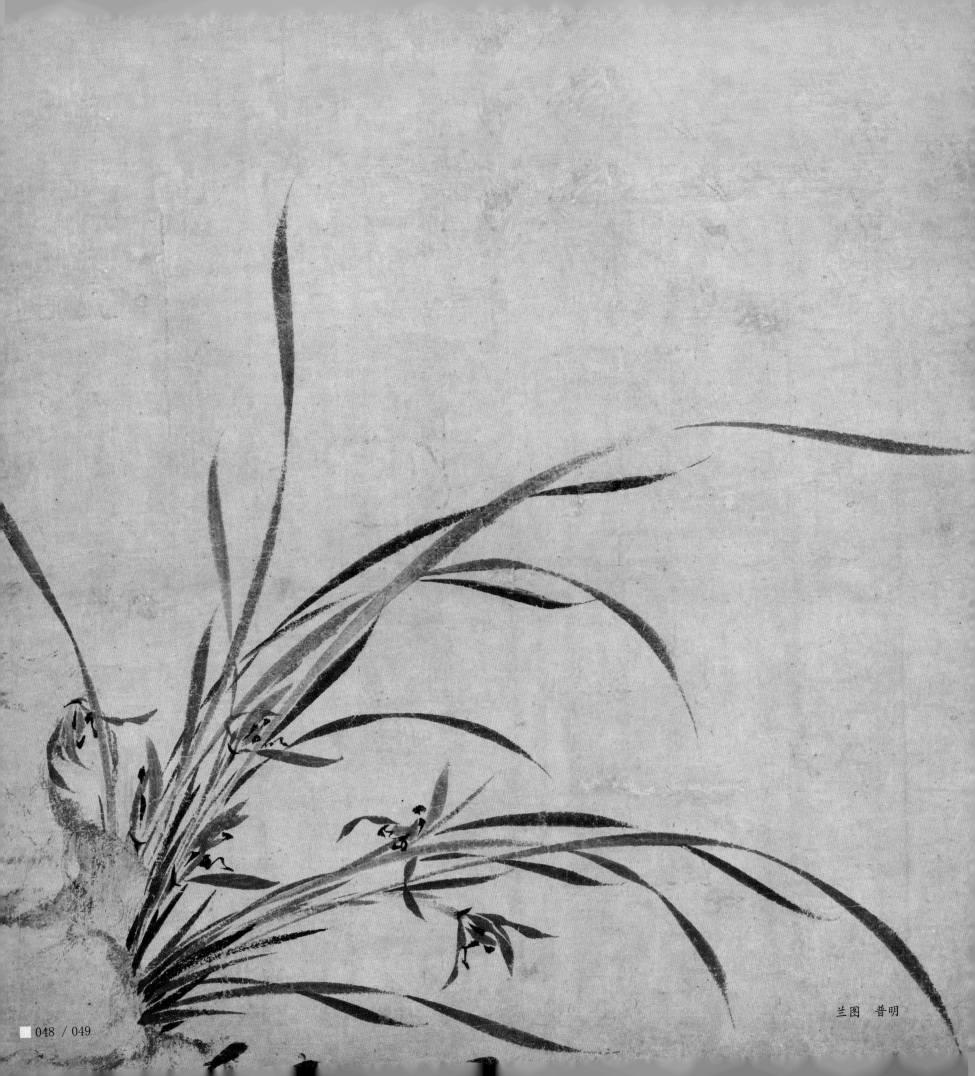

兰图　普明

兰之小品

画兰诀（四言）

写兰之妙，气韵为先。墨须精品，水必新泉。砚涤宿垢，笔纯忌坚。

先分四叶，长短为玄。一叶交搭，取媚取妍。各交叶畔，一叶仍添。

三中四簇，两叶增全。墨须二色，老嫩盘旋。瓣须墨淡，焦墨萼鲜。

手如掣电，忌用迟延。全凭写势，正背欹偏。欲其合宜，分布自然。

含三开五，总归一焉。迎风映日，花萼娟娟。凝霜傲雪，叶半垂眠。

枝叶运用，如凤翩翩。葩萼飘逸，似蝶飞迁。壳皮装束，碎叶乱攒。

石须飞白，一二傍盘。车前等草，地坡可安。或增翠竹，一竿两竿。

荆棘旁生，能助其观。师宗松雪，方得正传。

——《芥子园画传》

【 无　声 】

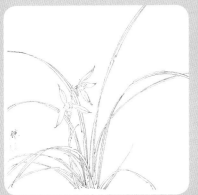

P157

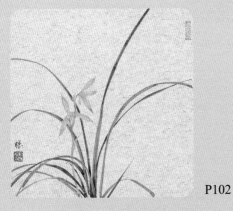

P102

　　此幅小品中兰花自下而上生发，犹如凝固的喷泉。自然生长的丛兰适合表现宁静祥和的氛围。此节的重点是表现叶片的节奏变化，难点是表现四面生长的叶片间的穿插、疏密等关系。

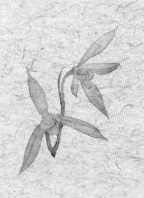

　　1.用三绿加藤黄调色画出前面的兰花。

　　2.画出后面的兰花，并顺势勾出花柄和枝茎。

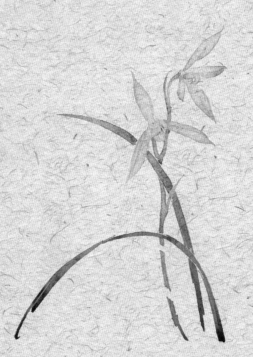

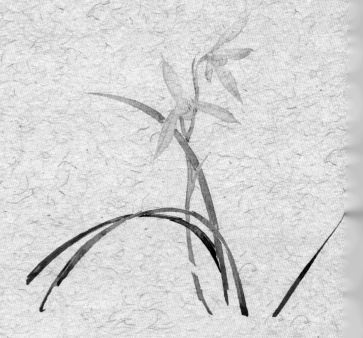

　　3.穿插两片长叶，以起到支撑直立的花枝的作用。

　　4.用汁绿色调入少量淡墨画出长叶，并画出右边短叶以均衡画面。

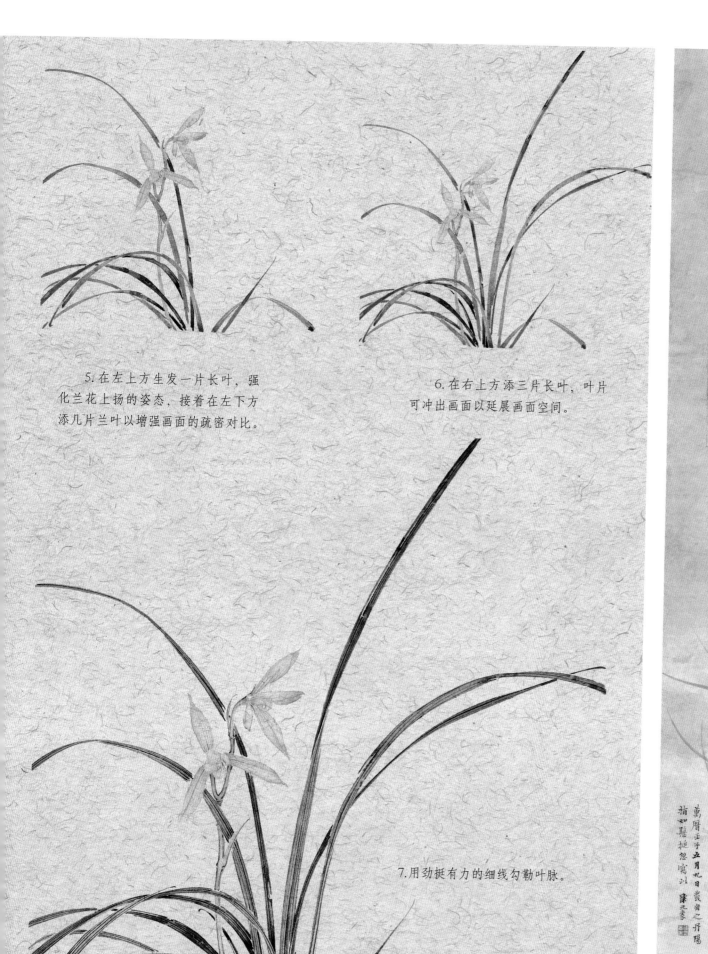

5. 在左上方生发一片长叶，强化兰花上扬的姿态，接着在左下方添几片兰叶以增强画面的疏密对比。

6. 在右上方添三片长叶，叶片可冲出画面以延展画面空间。

7. 用劲挺有力的细线勾勒叶脉。

兰图　陈元素　纸本
纵113.3厘米　横32.8厘米
弗利尔美术馆藏

【 冷 露 】

P159

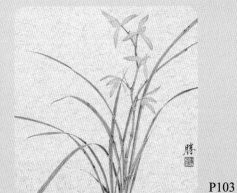

P103

此幅的难点在于对画面整体色调的把握以及叶片的穿插布局。

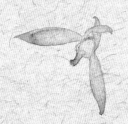

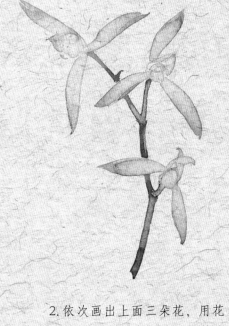

1. 此幅小品清雅，用色干净。先用三绿、藤黄调色画出花瓣外形，然后用撞水法、撞粉法深入刻画花瓣。

2. 依次画出上面三朵花，用花青加土黄调出略深的暖绿色勾勒花枝，颜色与花头稍作区分。

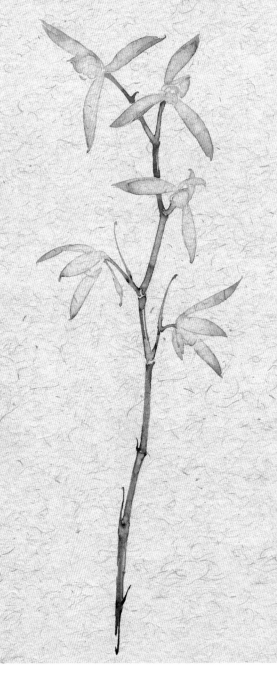

3. 这枝花茎较长，整体动势稍向右倾。

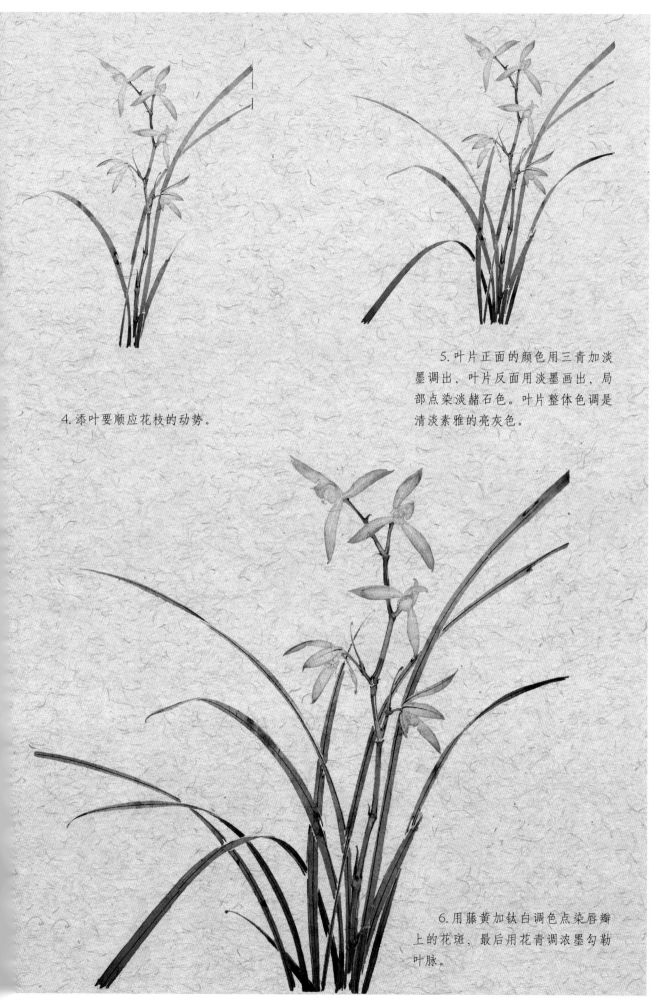

4. 添叶要顺应花枝的动势。

5. 叶片正面的颜色用三青加淡墨调出，叶片反面用淡墨画出，局部点染淡赭石色。叶片整体色调是清淡素雅的亮灰色。

6. 用藤黄加钛白调色点染唇瓣上的花斑，最后用花青调浓墨勾勒叶脉。

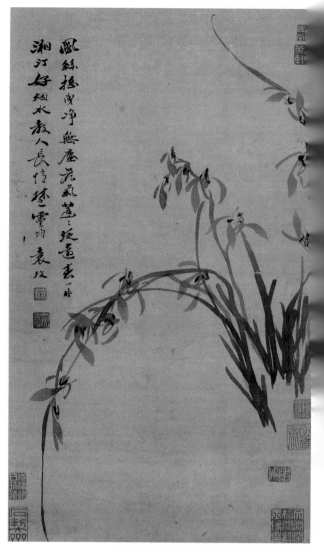

湘汀春兰图　袁枚　绢本
纵 56.5 厘米　横 32.5 厘米

袁枚（1716～1798），字子才，号简斋，晚年自号仓山居士、随园主人、随园老人。钱塘（今浙江省杭州市）人，祖籍浙江慈溪。清朝诗人、散文家、文学批评家和美食家。袁枚在诗文方面倡导"性灵说"，与赵翼、张问陶并称"性灵派三大家"，文笔与纪昀齐名，时称"南袁北纪"。主要著作有《小仓山房文集》《随园诗话》《随园食单》《子不语》等。

P161

P104

此幅小品的难点在于处理两丛兰叶的穿插关系，绘制时应先依画面主要的势布置叶片，然后再根据画面构图的需要添叶。

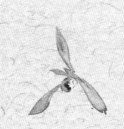

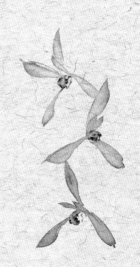

1.先画最前面的花。

2.依次向上推移，画出第二、第三朵花，颜色的对比度依次减弱。

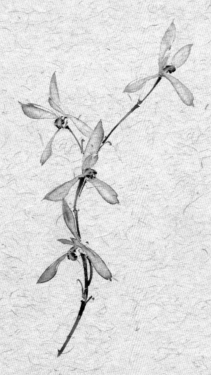

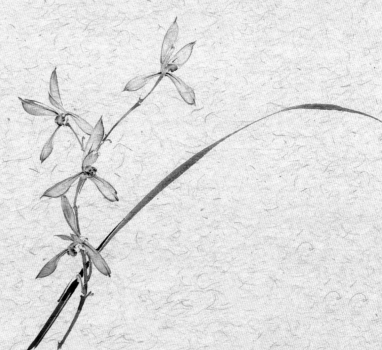

3.花柄及枝茎用淡汁绿色画出，并趁湿撞水、撞色以丰富细节。

4.顺着花枝右倾的势画一片长叶。

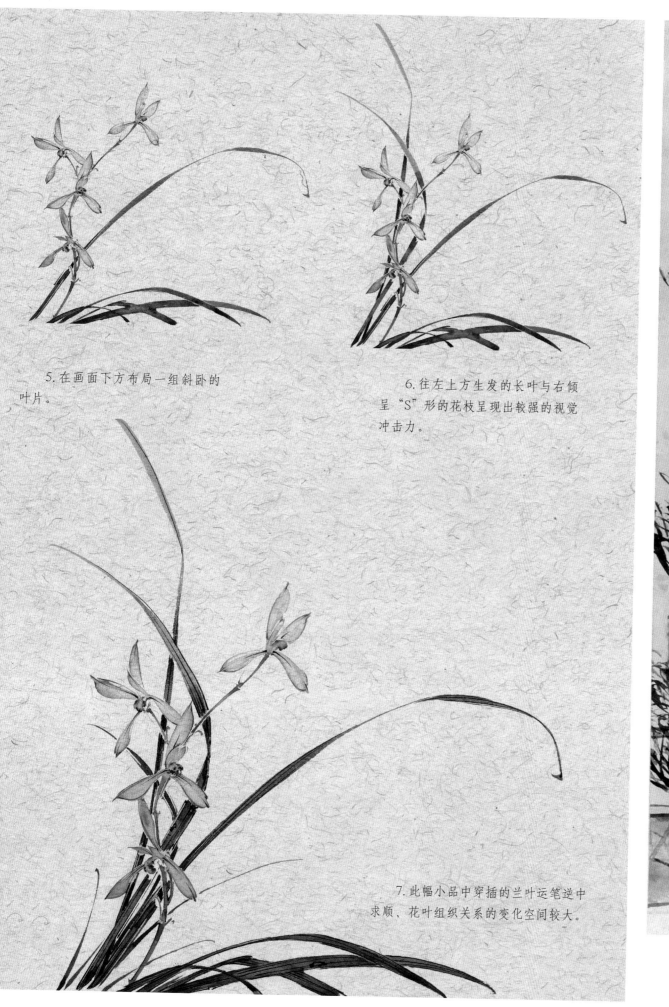

5.在画面下方布局一组斜卧的叶片。

6.往左上方生发的长叶与右倾呈"S"形的花枝呈现出较强的视觉冲击力。

7.此幅小品中穿插的兰叶运笔逆中求顺、花叶组织关系的变化空间较大。

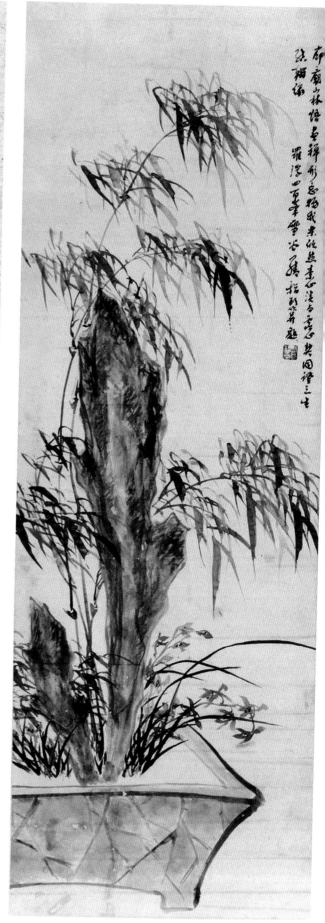

竹兰石盆图　罗聘　纸本
纵140.7厘米　横47.5厘米
弗利尔美术馆藏

【香　远】

P163

P105

此幅小品中兰叶微微翻动，两朵侧
倾的兰花似有娇羞态，兰香随风飘远。
此节的难点在于通过对兰花细微造型的
刻画烘托出兰香远飘的氛围。

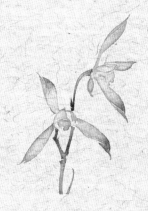

1.此幅小品中两朵花都向右倾，
一朵微侧，一朵全侧。用浅豆绿色
先画出前面一朵花。

2.接着画出后面一朵花，形态
可稍概括些。画出花柄和枝茎，并
以墨花青复勾。

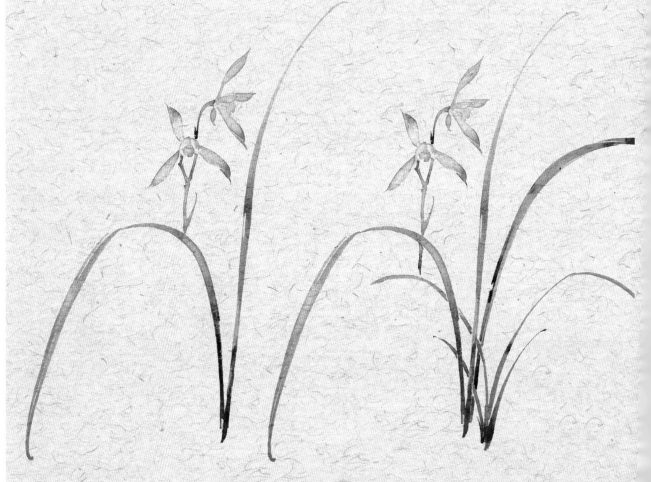

3.两长叶呈反向生发，绘制时
运笔应轻松些。

4.依次分组添加辅叶。

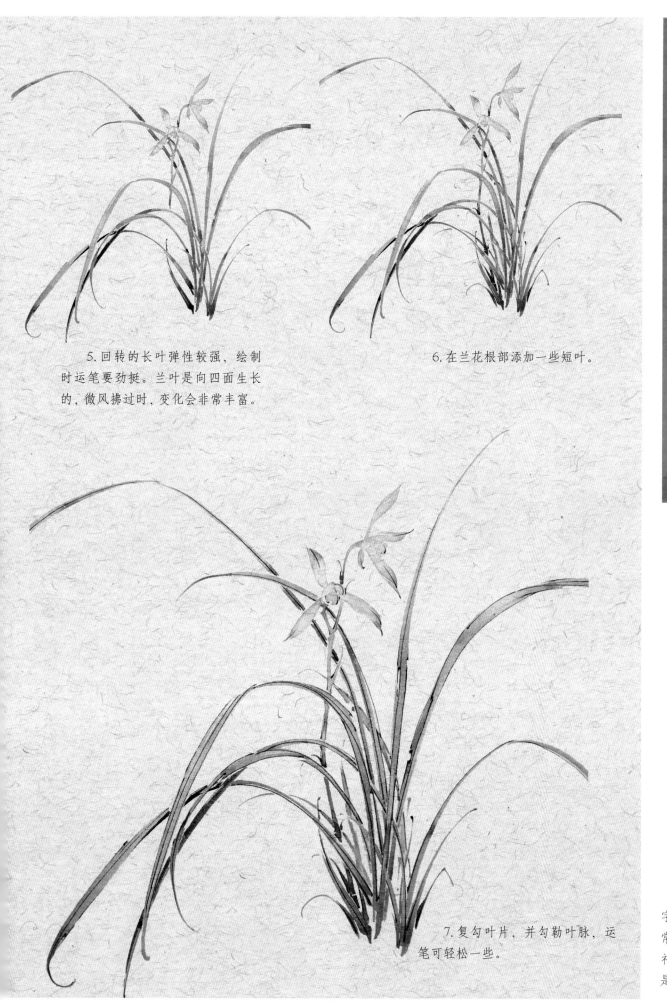

5. 回转的长叶弹性较强，绘制时运笔要劲挺。兰叶是向四面生长的，微风拂过时，变化会非常丰富。

6. 在兰花根部添加一些短叶。

7. 复勾叶片，并勾勒叶脉，运笔可轻松一些。

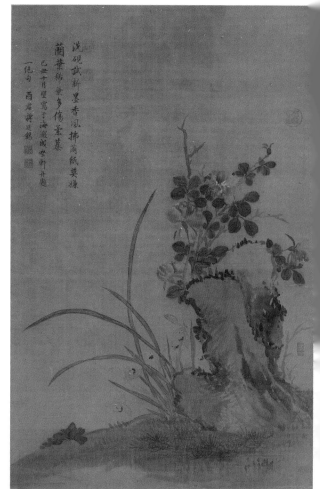

兰花月季图　蒋廷锡　绢本
纵 60.7 厘米　横 39 厘米

蒋廷锡（1669～1732），清初政治家、画家。字西君、扬孙，号南沙、西谷，又号青桐居士。江苏常熟人，康熙四十二年（1703）进士，雍正年间曾任礼部侍郎、户部尚书、文华殿大学士、太子太傅等职，是清朝重要的宫廷画家之一。

P165

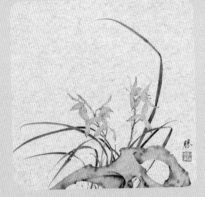

P106

此小品中兰叶与太湖石相互掩映，绘制时要注意处理好兰叶皆的穿插关系。兰叶交叉忌呈"井"字形、正四边形、菱形、等边三角形等，再者忌凌空的叶梢等距或齐长齐短。

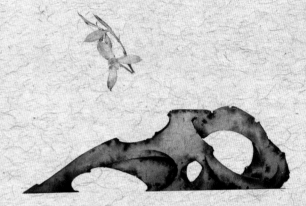

1.用没骨法画太湖石。先用淡墨平涂出太湖石的形状，再趁湿用中墨点染，表现其形体，待墨色干后，再提染其孔洞处，以凸显其玲珑姿态。

2.画左侧两花，注意两花的色彩对比度要有所区分。

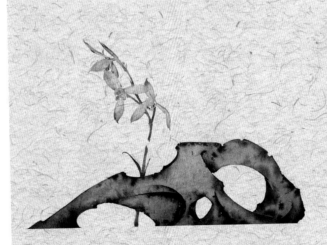

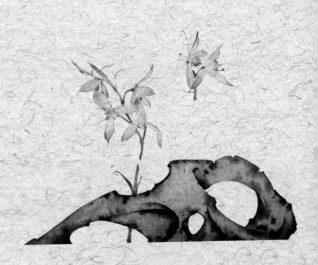

3.花柄和枝茎的颜色可略深一些，唇瓣上的花斑的颜色可以用淡墨加胭脂调出。

4.用同样的方法画出右侧的花头和枝茎，注意兰花的动势要与太湖石的势一致。

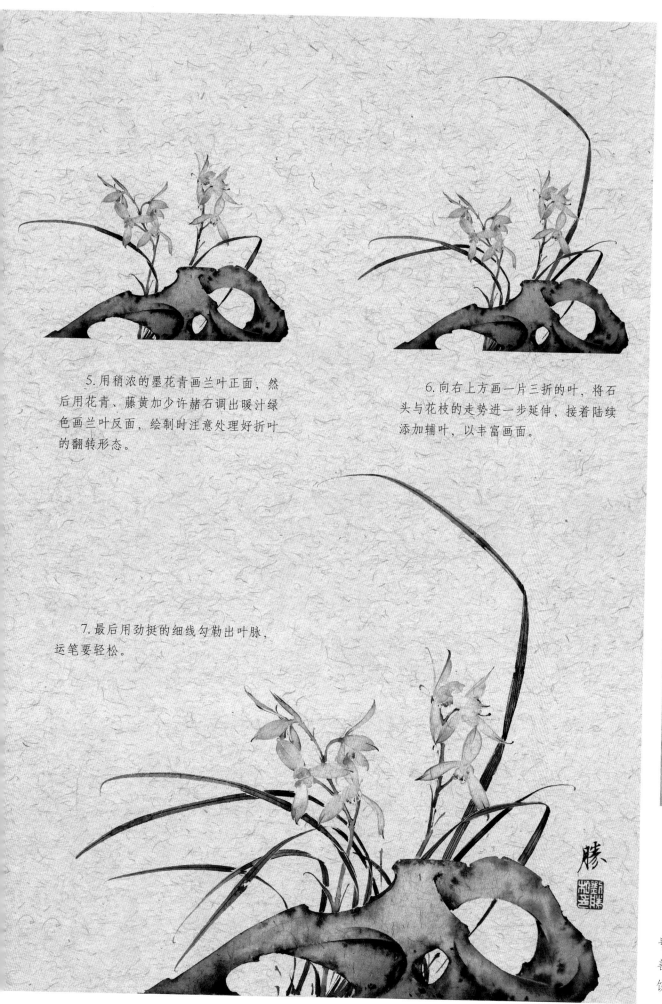

5.用稍浓的墨花青画兰叶正面，然后用花青、藤黄加少许赭石调出暖汁绿色画兰叶反面，绘制时注意处理好折叶的翻转形态。

6.向右上方画一片三折的叶，将石头与花枝的走势进一步延伸，接着陆续添加辅叶，以丰富画面。

7.最后用劲挺的细线勾勒出叶脉，运笔要轻松。

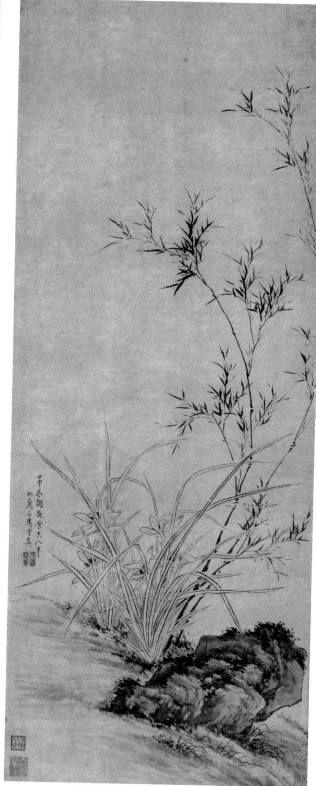

仿管道昇墨兰轴　马守贞　纸本
纵95.5厘米　横38厘米
上海博物馆藏

马守贞（1548～1604），小字玄儿，又字月娇，号湘兰，江苏南京人。明代女画家，善画兰竹，能诗善书，其兰仿赵孟坚，竹法管道昇，笔墨潇洒、恬雅，饶有风致。

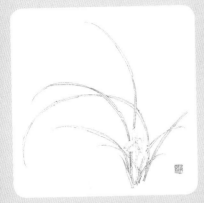

P167

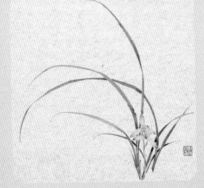

P107

　　古人画兰亦称"写兰"，意在以书入画。此节的难点在于写叶时能平中见奇，表达笔意时要沉着、贯气。

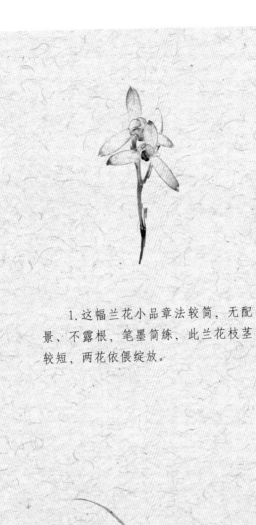

　　1.这幅兰花小品章法较简，无配景、不露根，笔墨简练，此兰花枝茎较短，两花依偎绽放。

　　2.在花枝左侧画一片长叶，叶的上端稍向左翻转，强化整株兰花向左的动势。

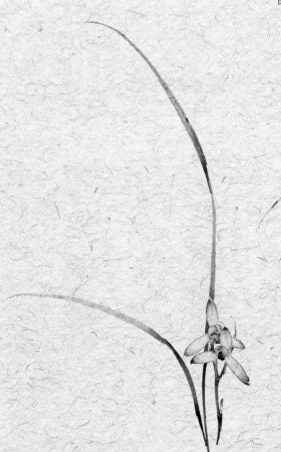

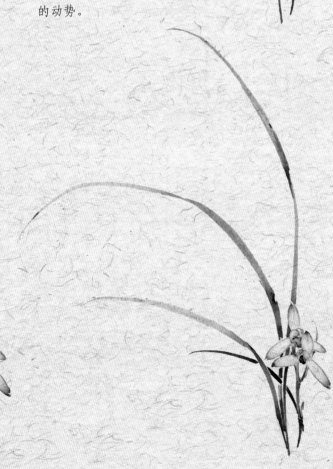

　　3.在左下端补一短叶，注意此短叶叶尖与前一片长叶的叶尖忌平齐。

　　4.同向再添两叶，忌平行。

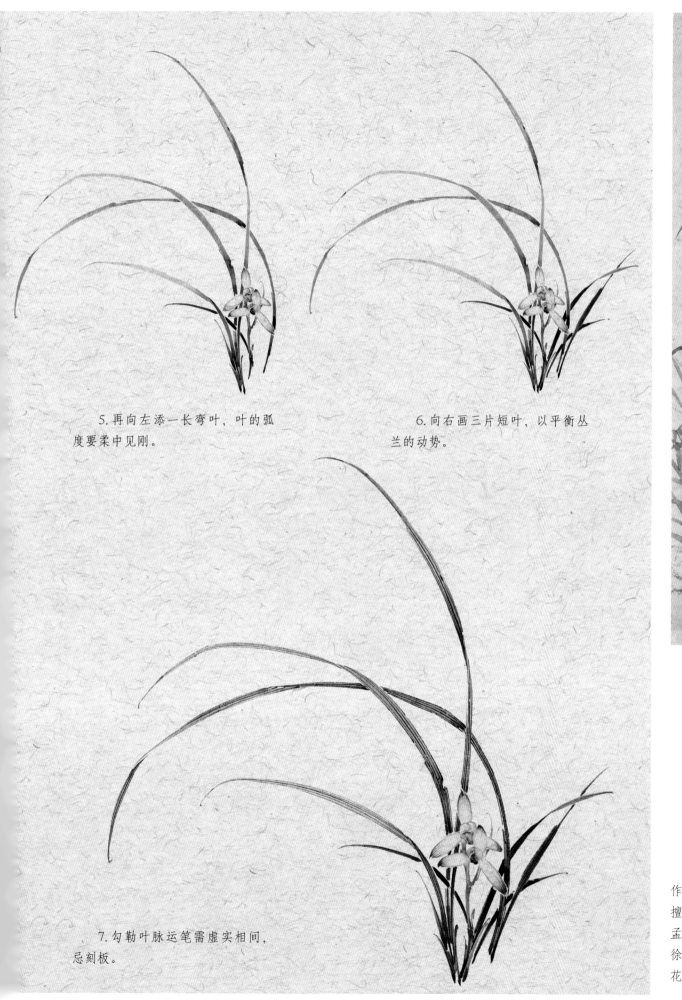

5. 再向左添一长弯叶，叶的弧度要柔中见刚。

6. 向右画三片短叶，以平衡丛兰的动势。

7. 勾勒叶脉运笔需虚实相间，忌刻板。

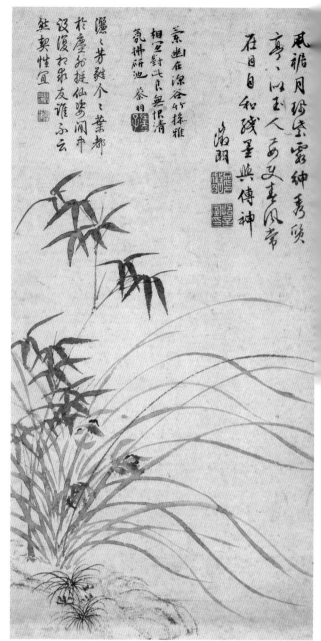

兰竹图　文徵明　纸本
纵47厘米　横23.3厘米
台北故宫博物院藏

文徵明（1470～1559），明代书画家。初名壁（或作璧），字徵明，号衡山居士，长洲（今江苏苏州）人。擅画山水，远师郭熙、李唐，近学吴镇，生平雅慕赵孟頫，多写江南湖山庭园和文人生活，与祝允明、唐寅、徐祯卿并称"吴中四才子"，传世作品有《兰竹图》《秋花图》《霜柯竹石图》等。

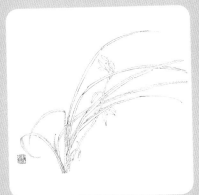

P169

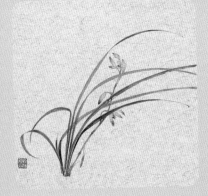

P108

此幅蕙兰小品借风取势，布局开阔，翻叶自然。此小品绘制的难点在于表现兰叶飘舞的姿态。兰叶要有弹性，运笔需刚健有力。

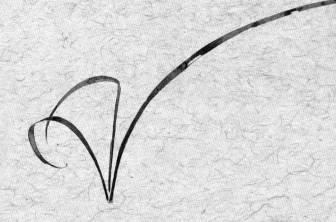

1.此小品可先画叶后画花，先画两片翻转的叶布势，兰叶正面用墨色，反面用汁绿色。

2.向右画一片长叶，可冲出画面。

3.再添两叶以强化向右的势。

4.底部穿插的辅叶要有疏密对比。

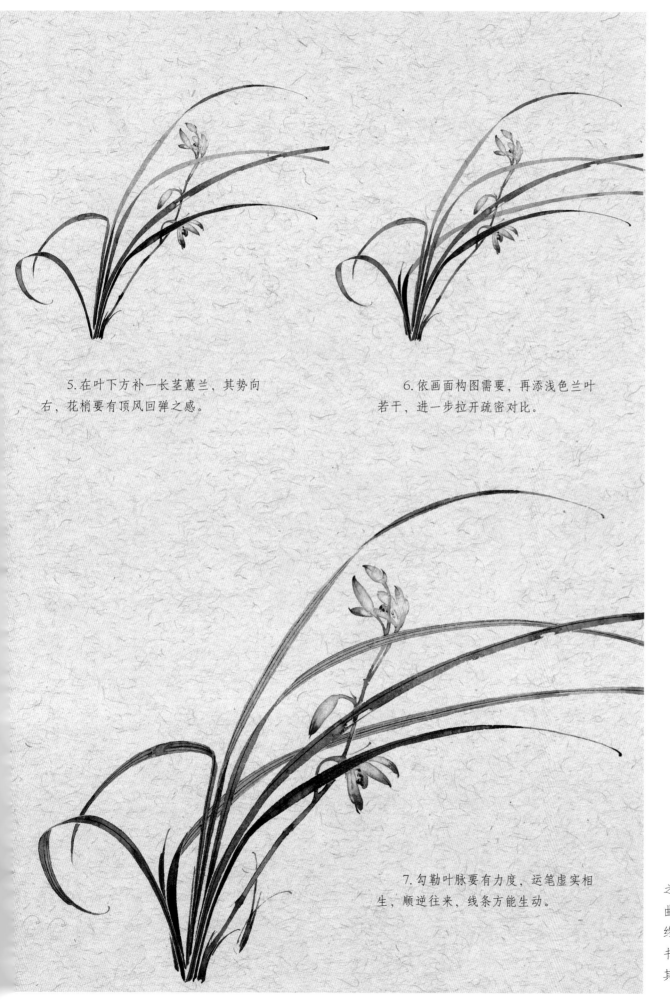

5.在叶下方补一长茎蕙兰,其势向右,花梢要有顶风回弹之感。

6.依画面构图需要,再添浅色兰叶若干,进一步拉开疏密对比。

7.勾勒叶脉要有力度,运笔虚实相生,顺逆往来,线条方能生动。

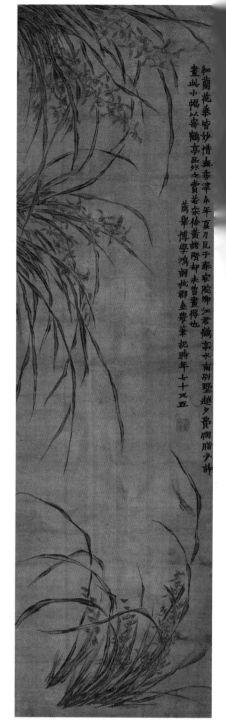

红兰花图 金农 绢本
纵63.7厘米 横40.5厘米
故宫博物院藏

金农(1687～1763),清代书画家,"扬州八怪"之一。字寿门、司农、吉金,号冬心先生、稽留山民、曲江外史、昔耶居士、寿道士等,钱塘(今浙江杭州)人,终身布衣。好游历,晚寓扬州,卖书画自给,工诗文、书法,并精于鉴别。书法兼有楷、隶体势,时称"漆书"。其画造型奇古,善用淡墨干笔作花卉小品,尤工画梅。

【 落 雁 】

P171

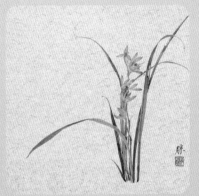

P109

师古人益处良多，但不可全盘皆收。郑板桥认为"十分学七要抛三"，学至娴熟时正是变通之际。所谓"外师造化，中得心源"，眼中之兰非胸中之兰，要善于对写生之物作主观处理。

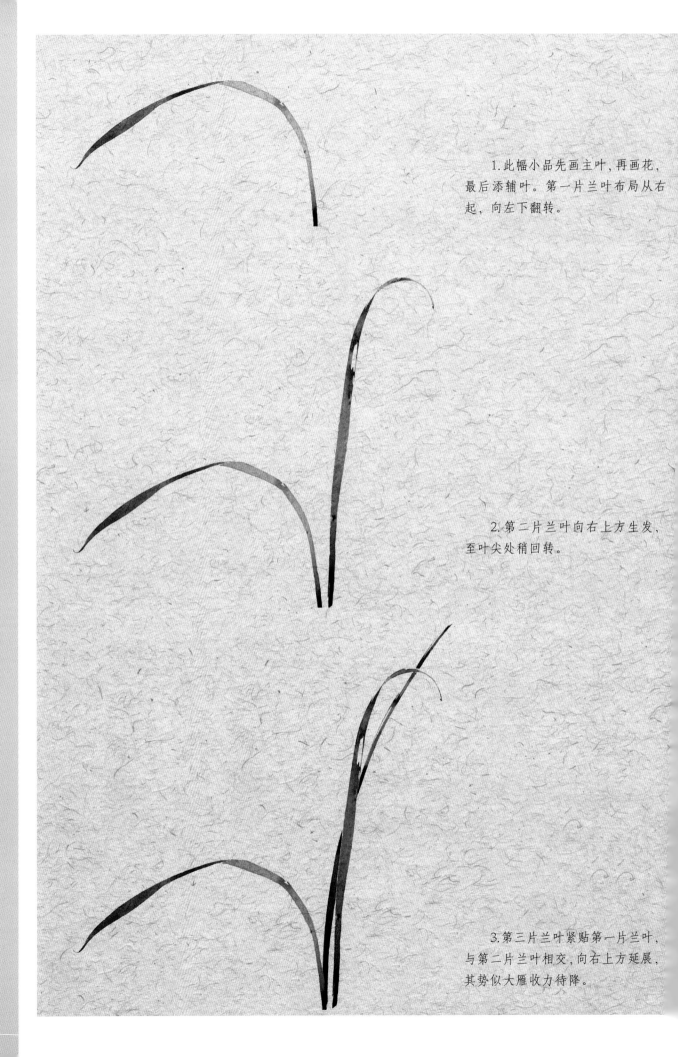

1. 此幅小品先画主叶，再画花，最后添辅叶。第一片兰叶布局从右起，向左下翻转。

2. 第二片兰叶向右上方生发，至叶尖处稍回转。

3. 第三片兰叶紧贴第一片兰叶，与第二片兰叶相交，向右上方延展，其势似大雁收力待降。

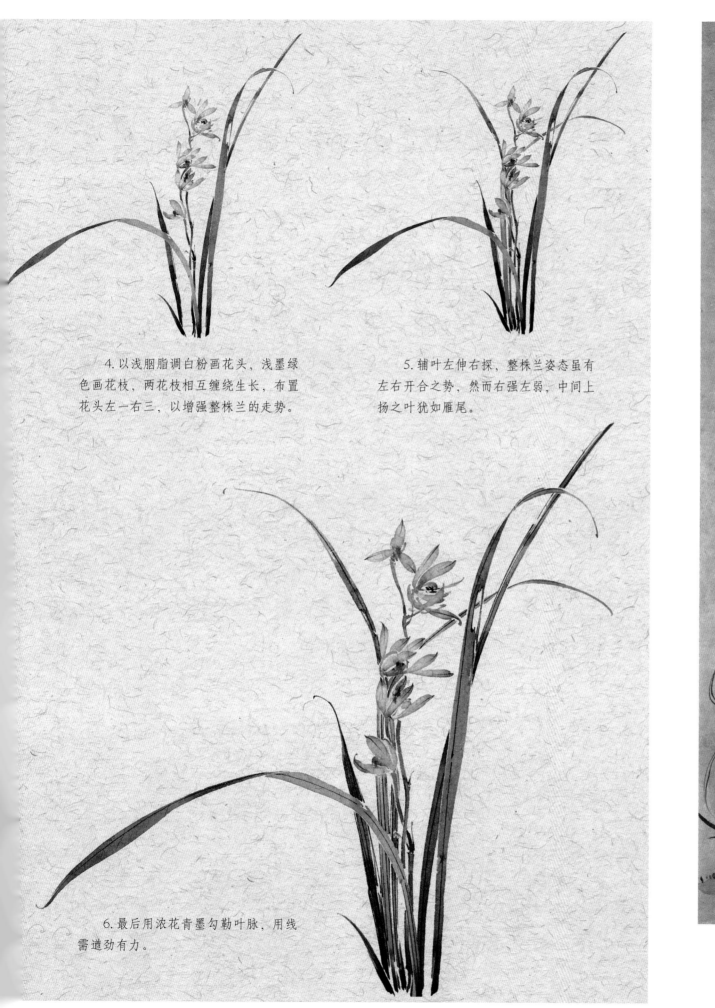

4. 以浅胭脂调白粉画花头，浅墨绿色画花枝，两花枝相互缠绕生长，布置花头左一右三，以增强整株兰的走势。

5. 辅叶左伸右探，整株兰姿态虽有左右开合之势，然而右强左弱，中间上扬之叶犹如雁尾。

6. 最后用浓花青墨勾勒叶脉，用线需遒劲有力。

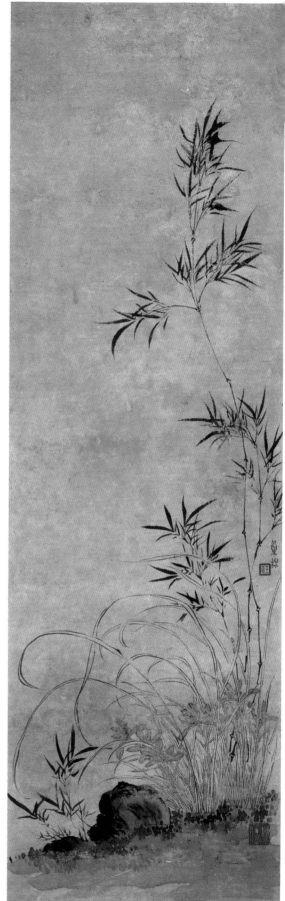

兰竹石图　汪士慎　纸本
纵 96.5 厘米　横 30.5 厘米
南京博物院藏

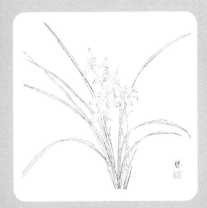

P173

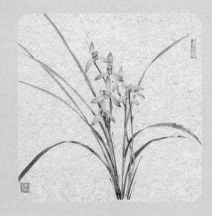

P110

兰花画法之发展是由工笔到写意的。宋元时以写实为主。明代笔意渐放，但功夫不及前人。清代风格多变，"墨兰"成就最高。

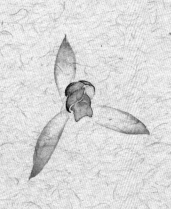

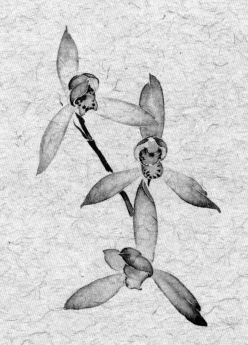

1.此幅小品布局左右开合，势偏左。先画花，花瓣外实内虚。

2.依次向下叠加花朵，各花朵在色彩上要稍作区分。

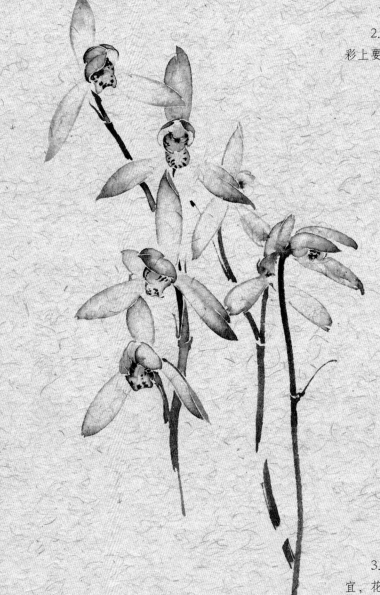

3.三枝花茎的组合要疏密、聚散适宜，花朵的姿态也应力求多变。

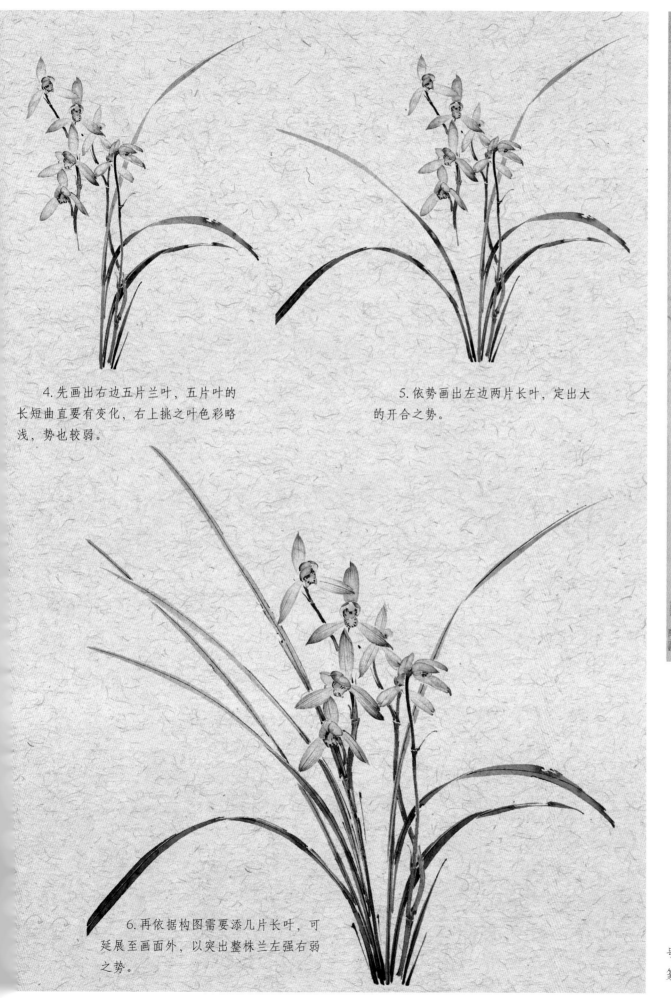

4.先画出右边五片兰叶，五片叶的长短曲直要有变化，右上挑之叶色彩略浅，势也较弱。

5.依势画出左边两片长叶，定出大的开合之势。

6.再依据构图需要添几片长叶，可延展至画面外，以突出整株兰左强右弱之势。

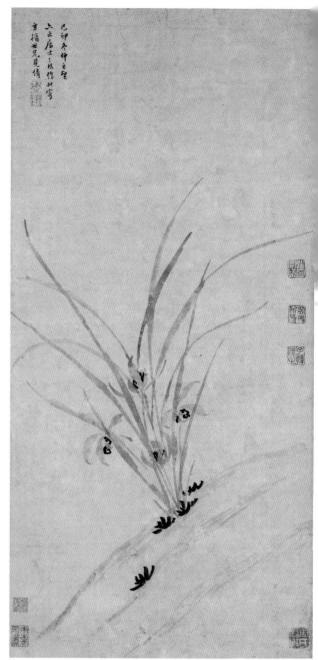

兰花图轴 周天球 纸本
纵50.3厘米 横24.2厘米
南京博物院藏

周天球（1514～1595），字公瑕，号幼海，又号六止居士，长洲（今江苏苏州）人。善画兰，善作篆隶行楷。文徵明称赞他："他日得吾笔者，周生也。"

【惊鸿之舞】

P175

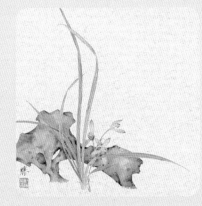

P111

　　"石不能言最可人"，此幅小品兰花与太湖石搭配，一动一静，相得益彰。此幅小品的难点在于表现兰的娇绰、轻盈之态。

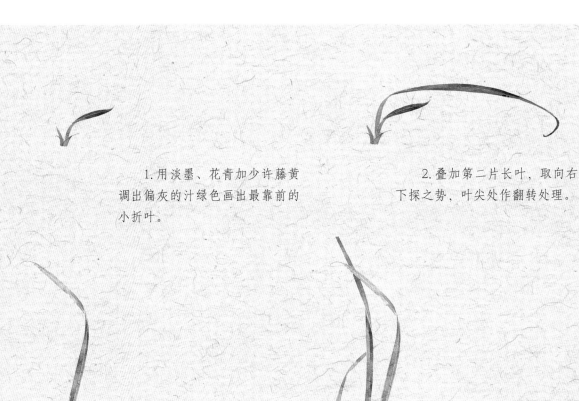

　　1. 用淡墨、花青加少许藤黄调出偏灰的汁绿色画出最靠前的小折叶。

　　2. 叠加第二片长叶，取向右下探之势，叶尖处作翻转处理。

　　3. 第三片兰叶的动势向左上方延伸，带一个小弧度的翻转，使其呈"S"形的姿态。

　　4. 第四片兰叶继续强化往左上的力度，且冲出画外。第四片兰叶穿插于其他几片叶中，与其他几片兰叶形成回旋环抱之势。

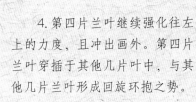

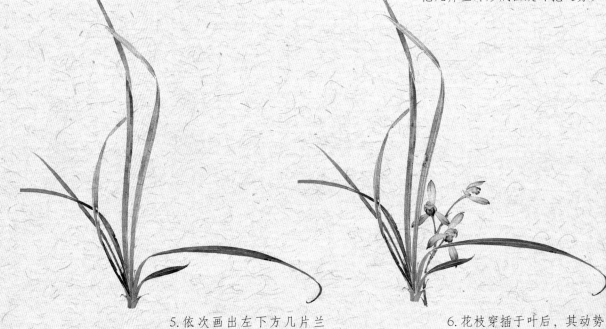

　　5. 依次画出左下方几片兰叶，将整株兰花的动势外扩。

　　6. 花枝穿插于叶后，其动势与主叶一致，三朵花形态各异，左右顾盼。

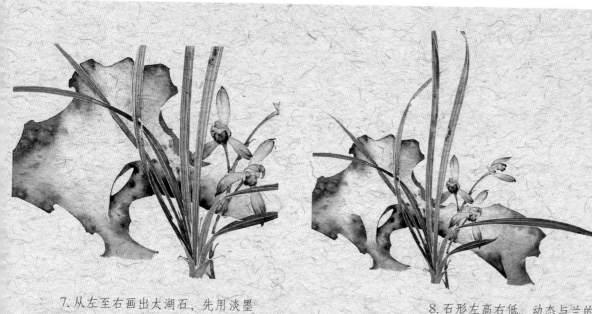

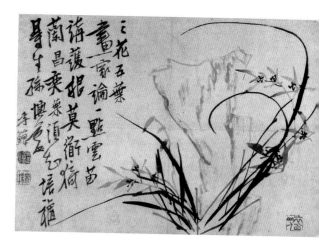

7. 从左至右画出太湖石，先用淡墨画出其形，再在太湖石暗面施重墨，凸显出太湖石的层次变化。

8. 石形左高右低，动态与兰的动态相呼应。

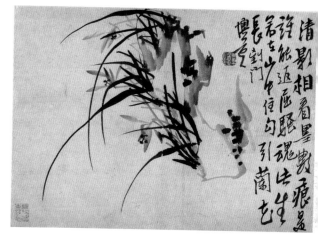

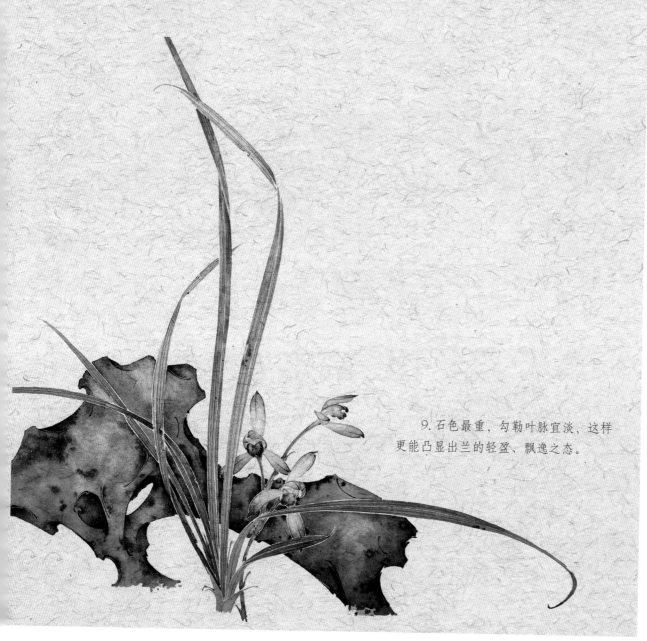

9. 石色最重，勾勒叶脉宜淡，这样更能凸显出兰的轻盈、飘逸之态。

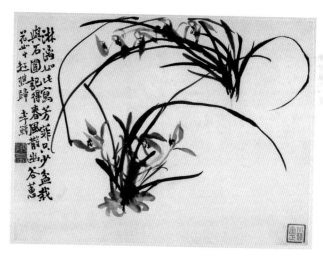

兰花图册　李鱓　纸本

李鱓（1686～1756），清代书画家。字宗扬，号复堂，别号懊道人，江苏兴化人。为"扬州八怪"之一。曾为宫廷作画，后任山东滕县知县，为官清正廉洁。

【 出 尘 】

P177

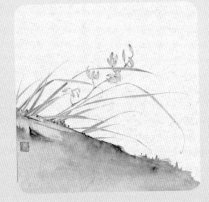

P112

坡石、丛兰搭配在一起，富有野趣。
此节的难点在于表现丛兰的势，以及以
写意手法表现坡石。

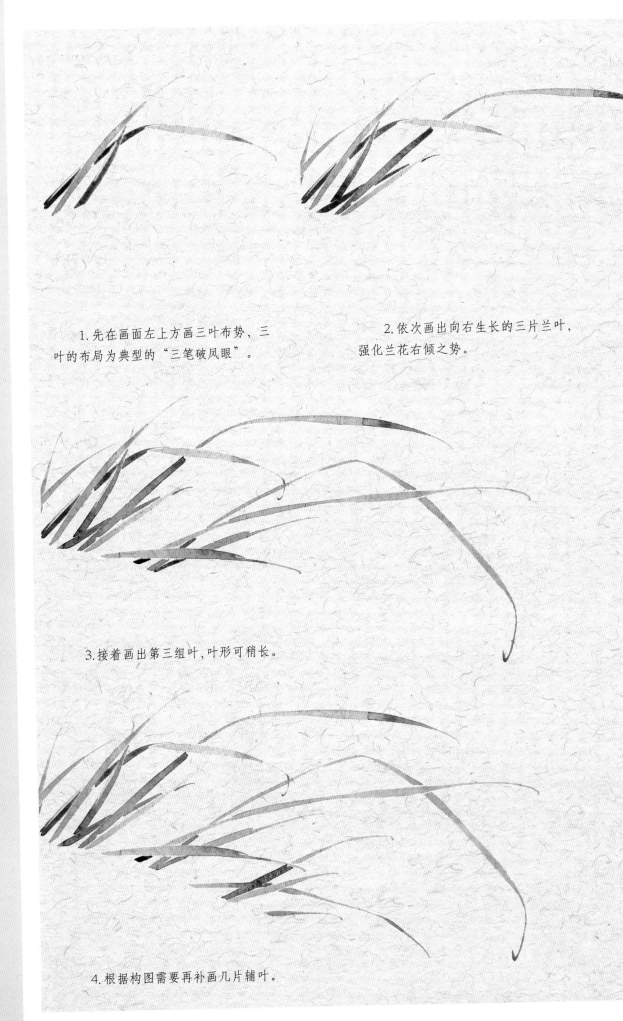

1. 先在画面左上方画三叶布势，三
叶的布局为典型的"三笔破凤眼"。

2. 依次画出向右生长的三片兰叶，
强化兰花右倾之势。

3. 接着画出第三组叶，叶形可稍长。

4. 根据构图需要再补画几片辅叶。

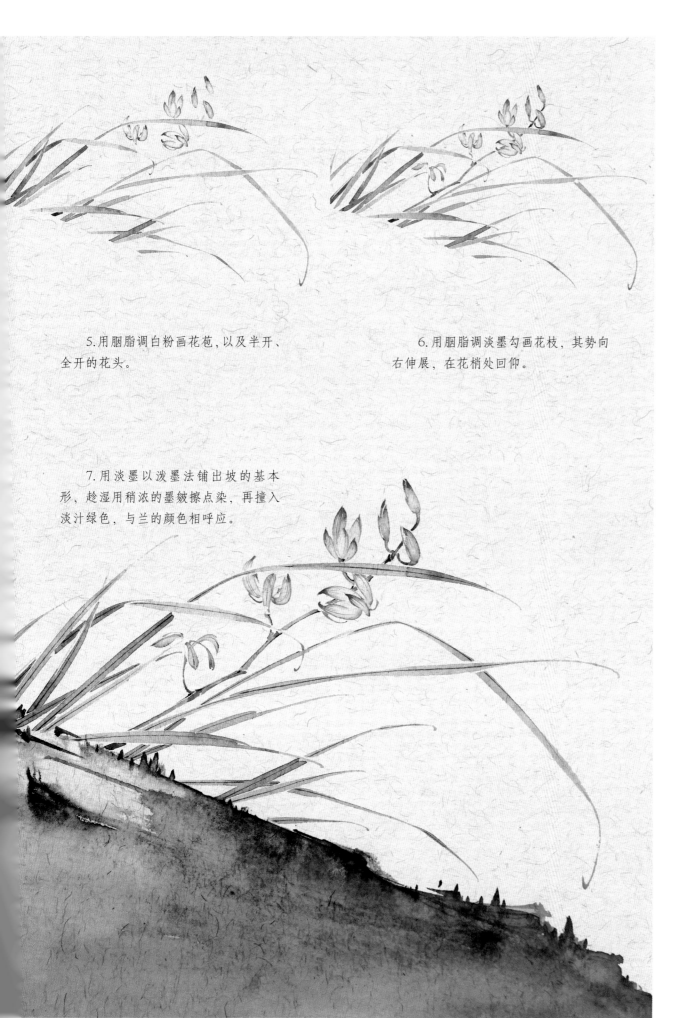

5.用胭脂调白粉画花苞,以及半开、全开的花头。

6.用胭脂调淡墨勾画花枝,其势向右伸展,在花梢处回仰。

7.用淡墨以泼墨法铺出坡的基本形,趁湿用稍浓的墨皴擦点染,再撞入淡汁绿色,与兰的颜色相呼应。

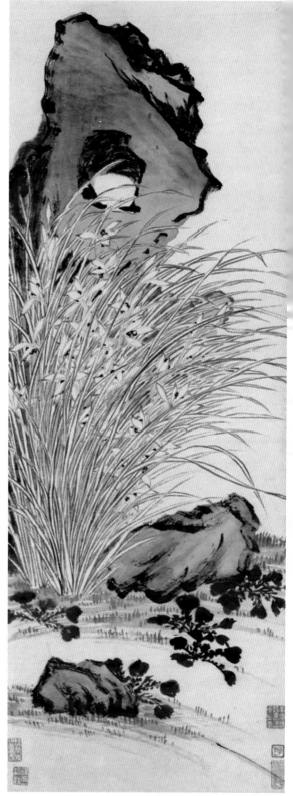

秋兰文石图　罗聘　纸本
纵149厘米　横32.2厘米
南京博物院藏

罗聘(1733～1799),清代画家。字遁夫,号两峰、花之寺僧,安徽歙县人,侨居江苏扬州。金农弟子,人物、花鸟、山水皆善,为"扬州八怪"之一。

【 相 依 】

P179

P113

本节难点在于章法的考究以及太湖石和兰花的掩映关系的表现。

1.在画面左边置一段太湖石。先用淡墨平涂出其形，再用浓墨趁湿点染，凸显出太湖石的结构。

2.先画兰叶，兰叶的弧度与太湖石的外形相呼应，最长的兰叶置于石下，使画面前后层次更丰富

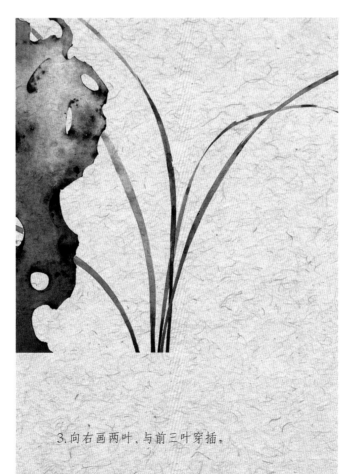

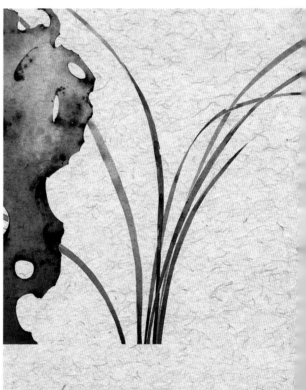

3.向右画两叶，与前三叶穿插。

4.依次画出右侧兰叶，使丛兰的姿态与太湖形成对比，一动一静，一刚一柔。

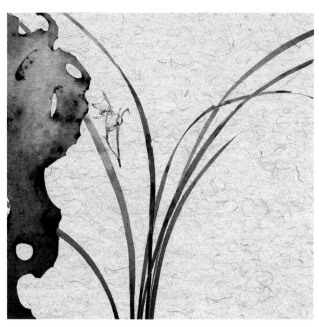

5. 以胭脂调少许花青画兰花。

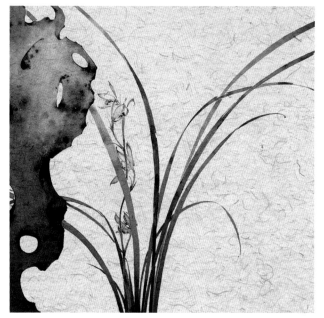

6. 从上至下依次穿插几朵兰花，形态有半开、全开、半隐等。

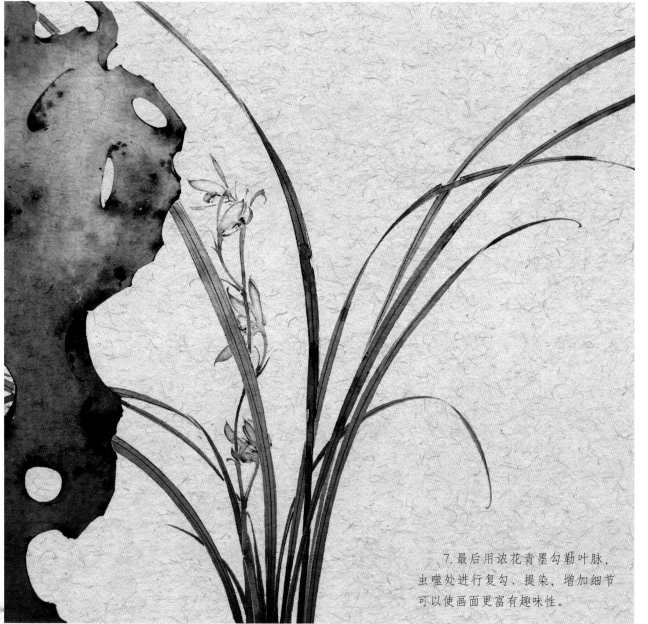

7. 最后用浓花青墨勾勒叶脉，虫噬处进行复勾、提染，增加细节可以使画面更富有趣味性。

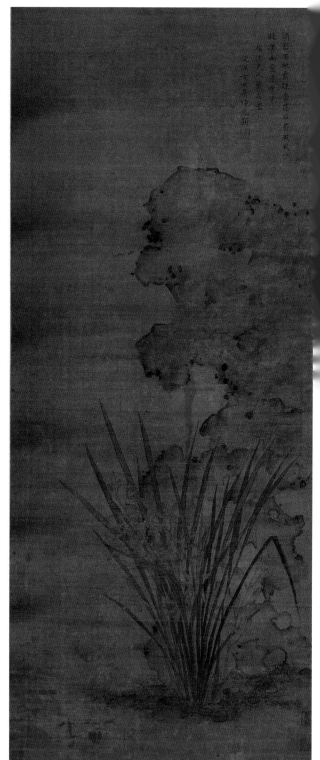

兰石图　顾眉　绢本
上海博物馆藏

顾眉（1619～1664），字眉生，又字眉庄，号横波，又号智珠、梅生，江苏南京人。歌妓，后为龚鼎孳妾，改姓徐，世称徐夫人。善音律，工诗画，尤善画兰。

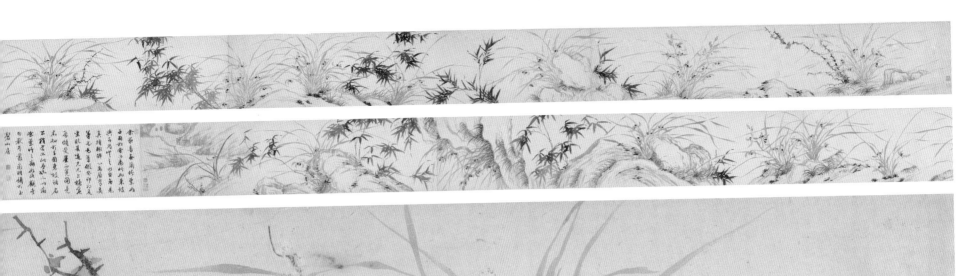

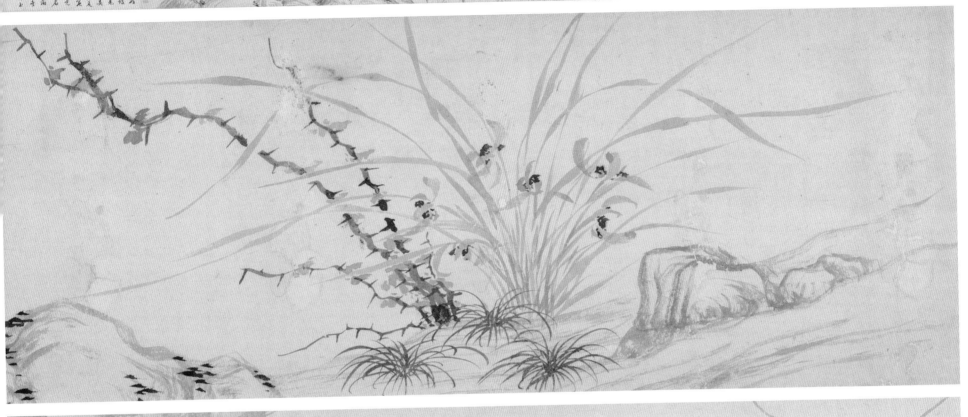

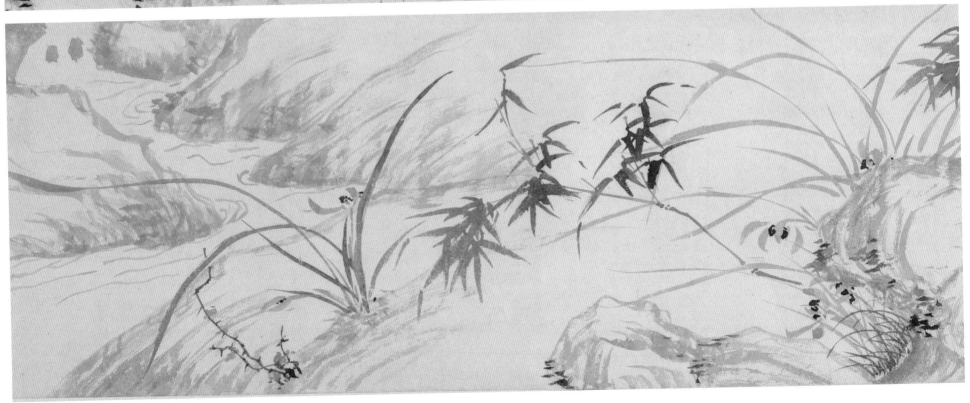

兰竹图　文徵明

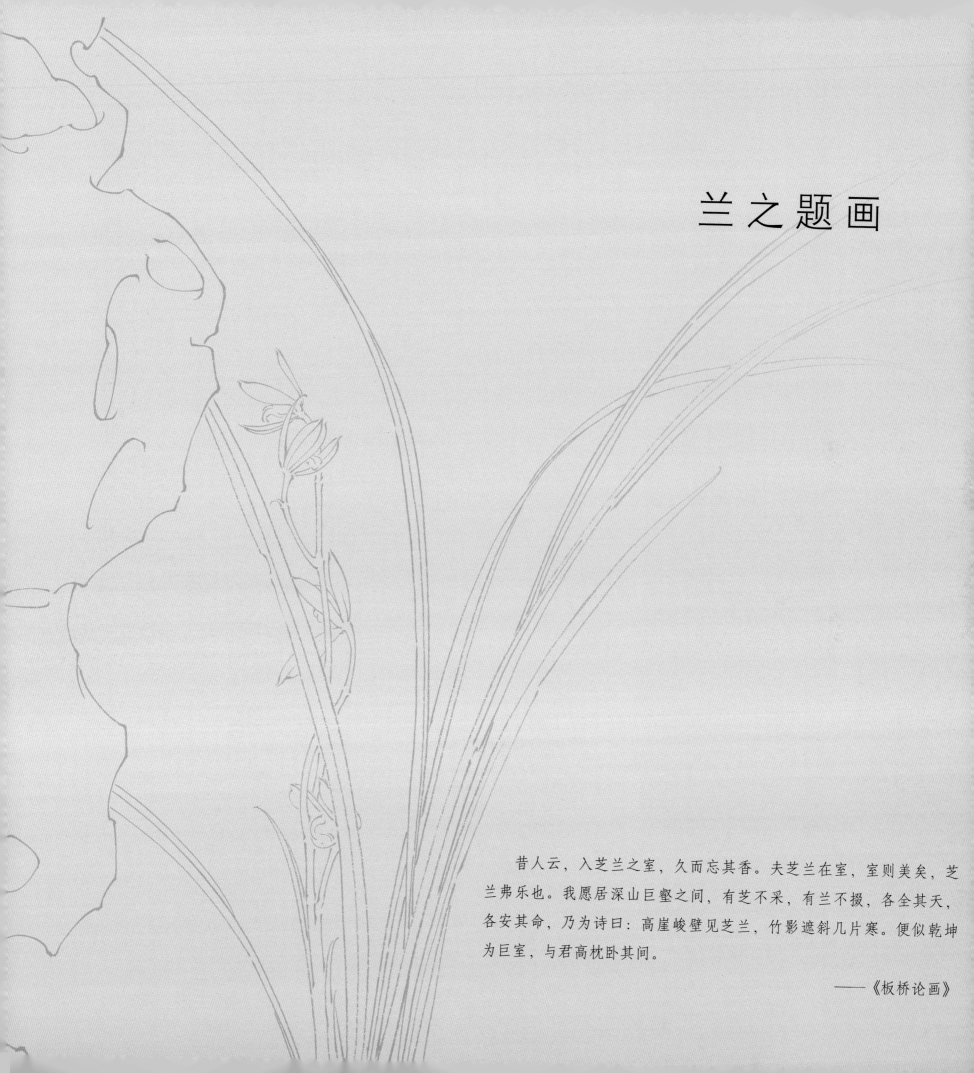

兰 之 题 画

昔人云，入芝兰之室，久而忘其香。夫芝兰在室，室则美矣，芝兰弗乐也。我愿居深山巨壑之间，有芝不采，有兰不掇，各全其天，各安其命，乃为诗曰：高崖峻壁见芝兰，竹影遮斜几片寒。便似乾坤为巨室，与君高枕卧其间。

——《板桥论画》

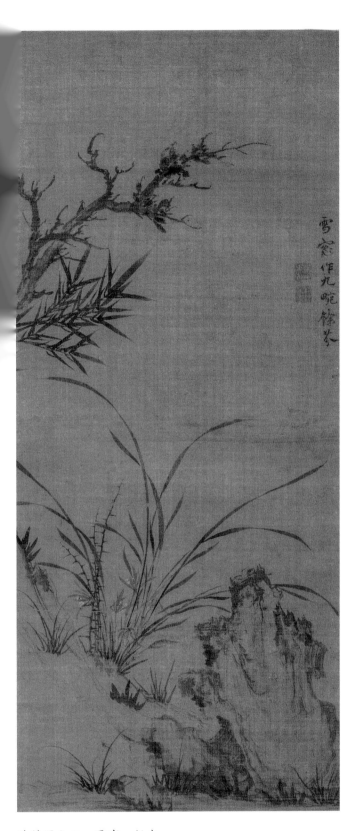

兰竹图之三　雪窗　纸本
纵 106.4 厘米　横 46.1 厘米
三之九尚藏馆藏

三　字

君子佩　碧玉簪　王者香　第一香　九畹花　十步香　骚客佩　郢人歌

四　字

楚泽名品　楚泽遗薇　美人香草　春兰擢茎　方茂其华　馥郁蕙芳　高节幽姿
冠佩由之　和露临风　蕙质兰心　九畹香浓　兰香素澹　品雅花芳　香生九畹
湘浦秋烟　幽居天岩　幽佩仙香

五　字

孤兰生幽园　皓露夺幽色　坚贞还自抱　空谷布幽香　兰蕙多生意　兰秋香风远
兰死不改香　兰叶春葳蕤　临风默含情　清芬雪外浮　秋兰映玉池　无人亦自芳
香清得露多　幽馨入楚骚　贞芳只暗持　紫兰秀空溪

六　字

洞见草木性情　兰桂清晖自远

七　字

短锄搜出上瑶台　坚贞自抱斗群芳　兰吐幽香竹弄影　兰性堪同隐者心
露寒香冷到如今　烟开兰叶香风暖　映水兰花雨发香　自然九畹尽开花

猗猗秋兰，植彼中阿。有馥其芳，有黄其葩。虽曰幽深，厥美弥嘉。之子之远，我劳如何。

——汉·张衡《怨篇》

秋兰荣何晚，严霜悴其柯。

——汉·郦炎《兰》

兰蕙缘清渠，繁华荫绿渚。

——晋·张华《兰》

猗猗兰蔼，殖彼中原。绿叶幽茂，丽蕊秾繁。馥馥蕙芳，顺风而宣。将御椒房，吐薰龙轩。
瞻彼秋草，怅矣惟骞。

——晋·嵇康《酒会诗》

紫兰秀空蹊，皓露夺幽色。

——唐·张九龄《兰》

兰生不当户，别是闲庭草。凤被霜露欺，红荣已先老。谬接瑶华枝，结根君王池。顾
无馨香美，叨沐清风吹。余芳若可佩，卒岁长相随。

——唐·李白《赠友人》

寄君青兰花，惠好庶不绝。

——唐·李白《自金陵溯流过白璧山玩月达天门寄句容王主簿》

兰之猗猗，扬扬其香。不采而佩，于兰何伤。

——唐·韩愈《猗兰操》

兰在幽林亦自芳。

——唐·刘禹锡《衢州徐员外使君遗以缟纻兼竹书箱因成一篇用答佳贶》

幽兰思楚泽。

——唐·杜牧《李甘诗》

楚泽多兰人未辩，尽以清香为比拟。萧茅杜若亦莫分，唯取芳声袭衣美。

——宋·梅尧臣《兰》

春兰如美人，不采羞自献。时闻风露香，蓬艾深不见。　　——宋·苏轼《题杨次公春兰》

兰生幽谷无人识，客种东轩遗我香。知有清芬能解秽，更怜细叶巧凌霜。根便密石秋芳早，
丛倚修筠午荫凉。欲遣蘼芜共堂下，眼前长见楚词章。　　——宋·苏辙《种兰》

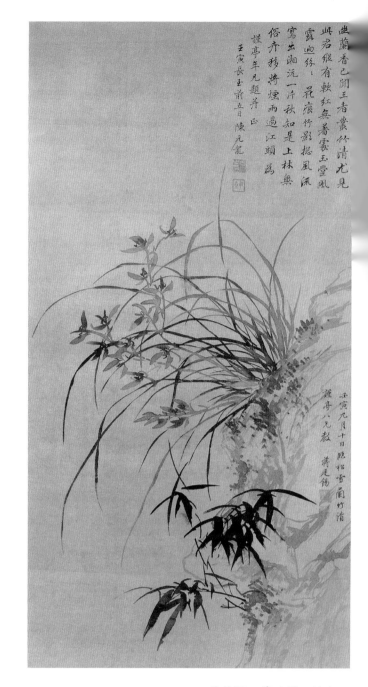

兰竹图　蒋廷锡　纸本
纵 98.7 厘米　横 51 厘米
南京博物院藏

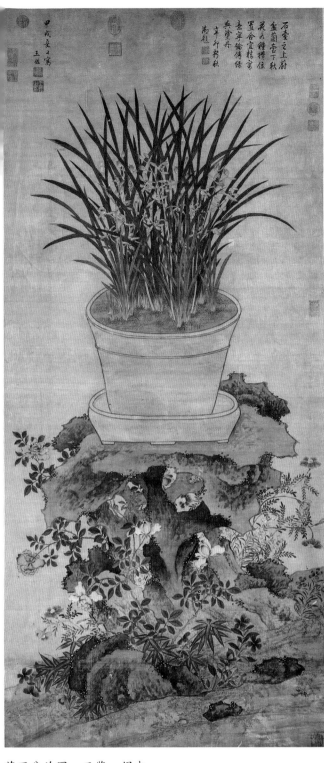

花石盆兰图　王鉴　绢本
纵159.2厘米　横71.1厘米
台北故宫博物院藏

兰生林樾间，清芬倍幽远。

——宋·薛季宣《种兰》

向来俯首问羲皇，汝是何人到此乡。未有画前开鼻孔，满天浮动古馨香。

——宋·郑思肖《自题墨兰图》

深谷暖云飞，重岩花发时。非因采樵者，那得外人知。

——元·揭傒斯《春兰》

出丛不盈尺，空谷为谁芳。一径寒云色，满林秋露香。

——元·揭傒斯《秋蕙》

舶棹风下东吴舟，杯土移入漳泉秋。初疑紫莛攒翠凤，恍如绿绶萦青虬。猗猗九畹易消歇，
奕奕百亩多淹留。轩窗相逢与一笑，交结三友成风流。

——元·吴镇《兰》

并石疏花瘦，临风细叶长。灵均清梦远，遗佩满沅湘。

——元·郑允端《咏兰》

国香零落佩纕空，芳草青青合故宫。谁道有人和泪写，托根无地怨东风。

——明·史鉴《子昂兰》

能白更兼黄，无人亦自芳。寸心原不大，容得许多香。

——明·张羽《咏兰花》

手培兰蕙两三栽，日暖风微次第开。坐久不知香在室，推窗时有蝶飞来。

——明·文徵明《题画兰》

南北宗开无法说，画图一向拨云烟。如何七十光年纪，梦得兰花淮水边。

——清·朱耷《题石涛疏竹幽兰图》

兰为王者香，芬馥清风里。从来岩穴姿，不竞繁华美。

——清·程樊《咏怀》

春工着意在芳姿，东风开送一枝枝。

——清·徐石麟《咏兰》

数朵微含，一枝乍秀，淡淡如菊。笑秾李夭桃，只解寻常妆束。无言一笑，嫣然空谷。
想采时，无数裙腰都绿。

——清·陈维崧《蕙兰芳引·咏兰》

春兰未了夏兰开，万事催人莫要呆。阅尽荣枯是盆盎，几回拔去几回栽。

——清·郑燮《盆兰》

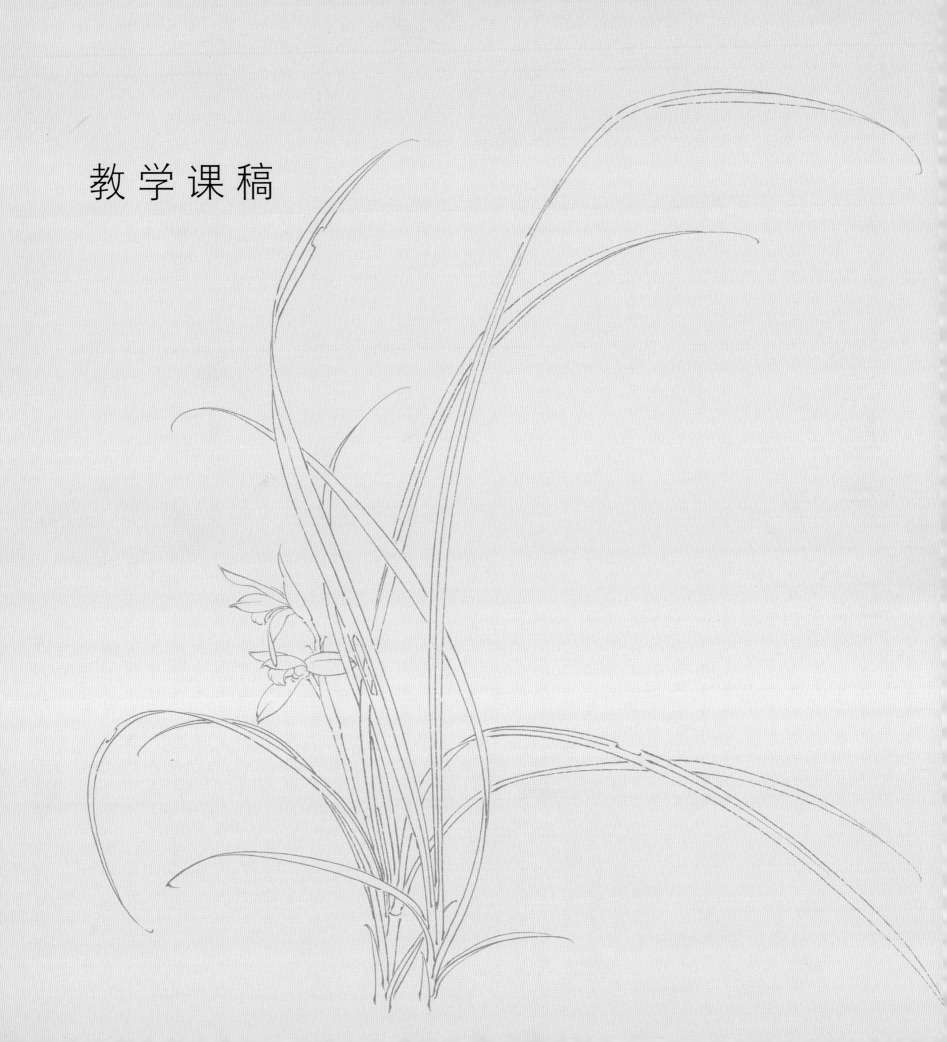
教 学 课 稿

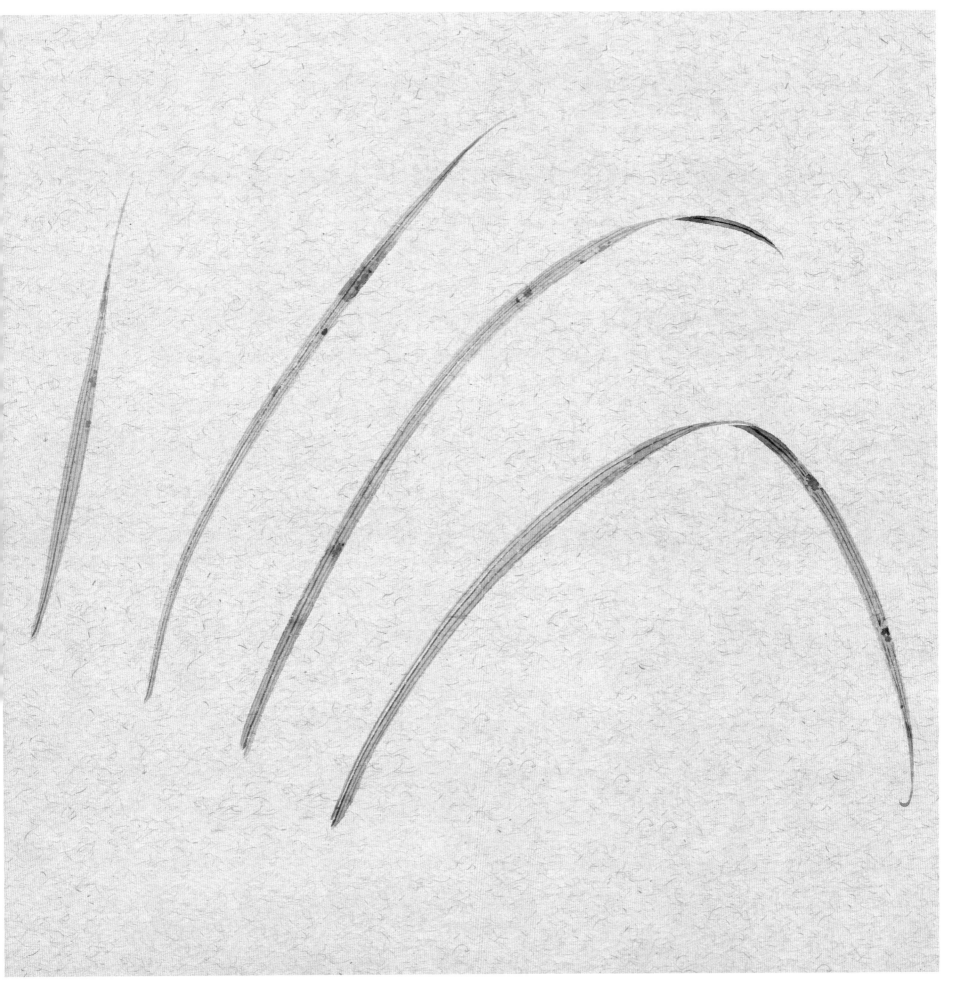

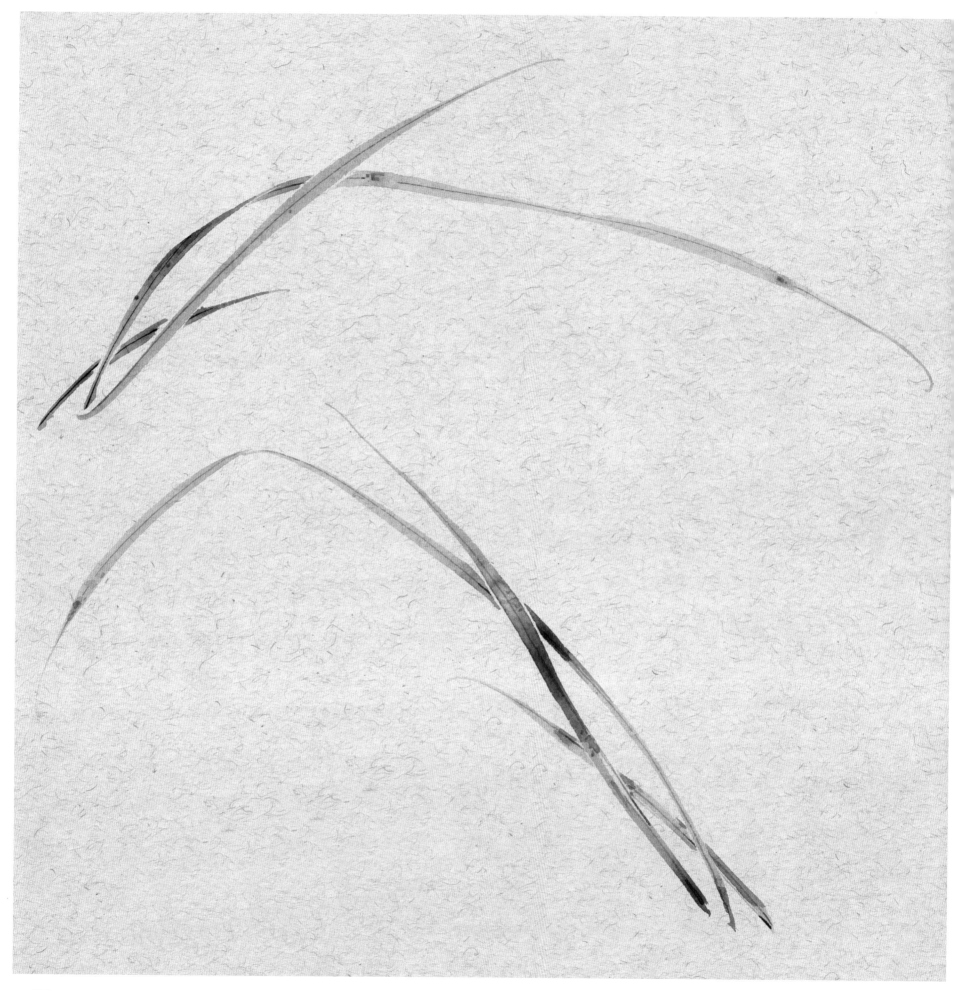

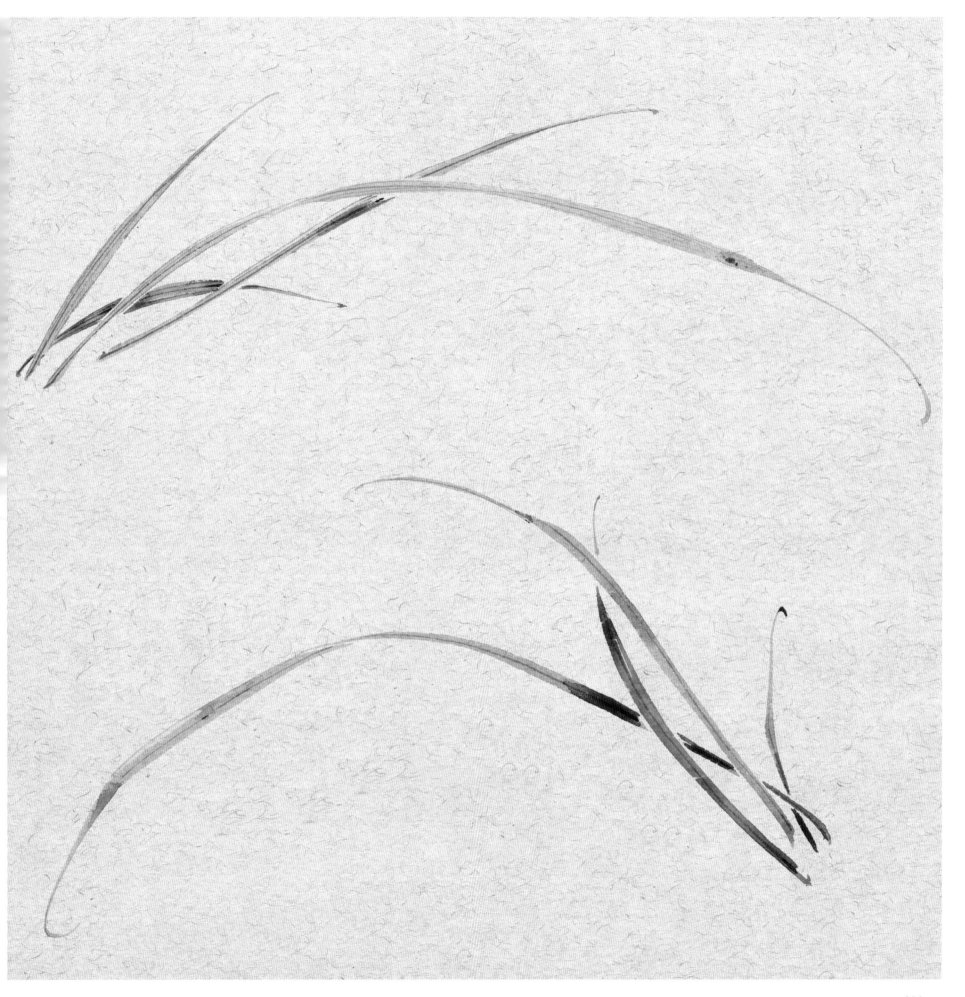

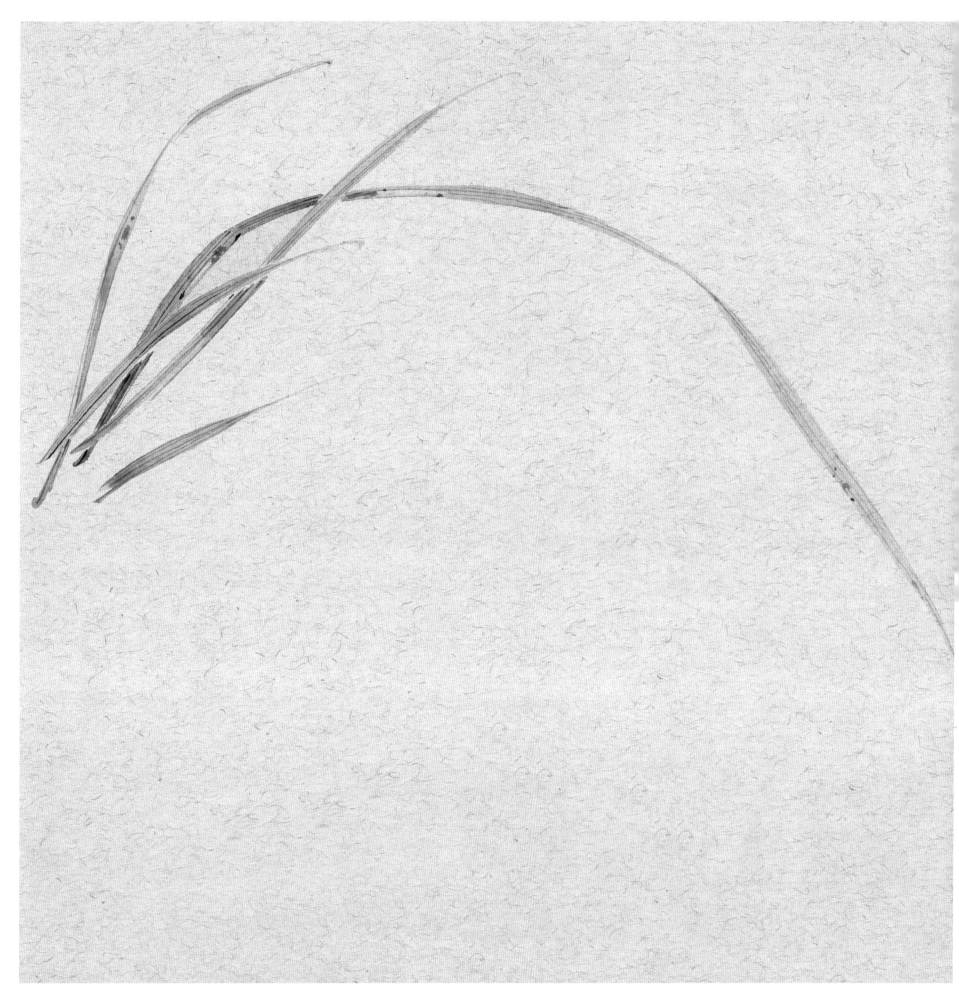

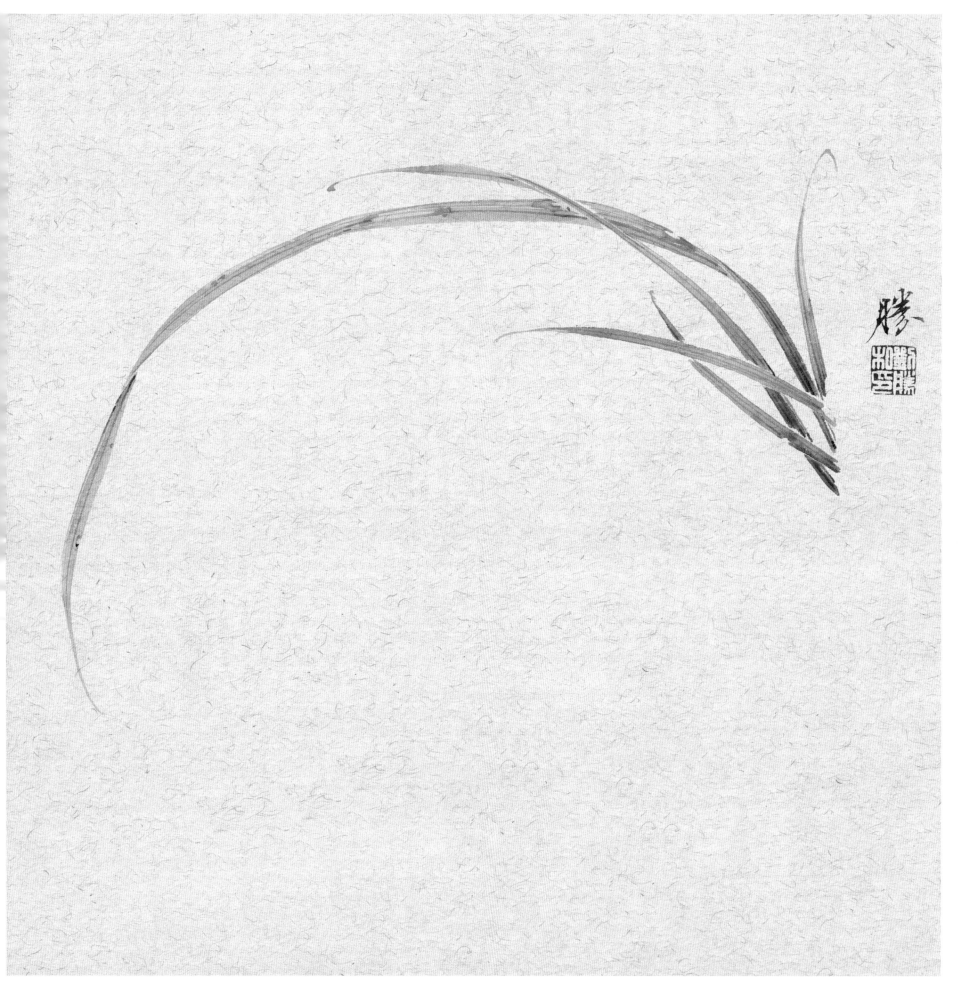

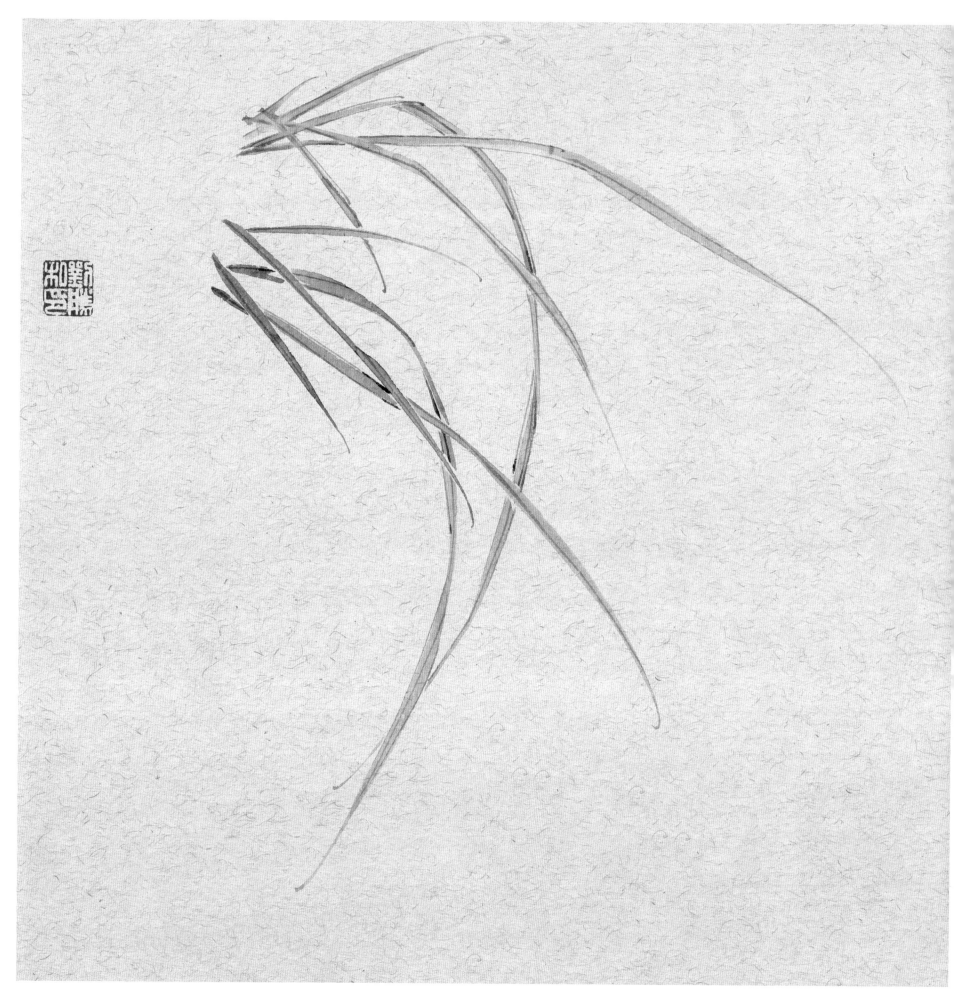

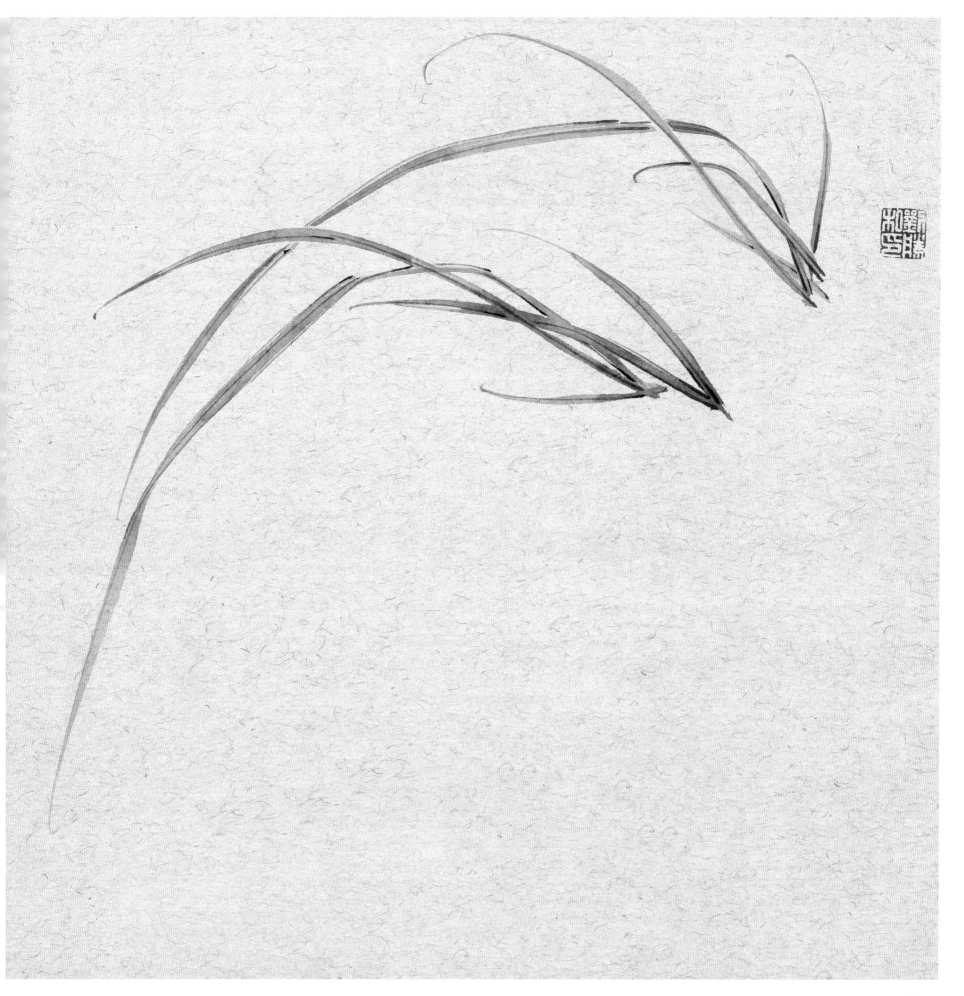

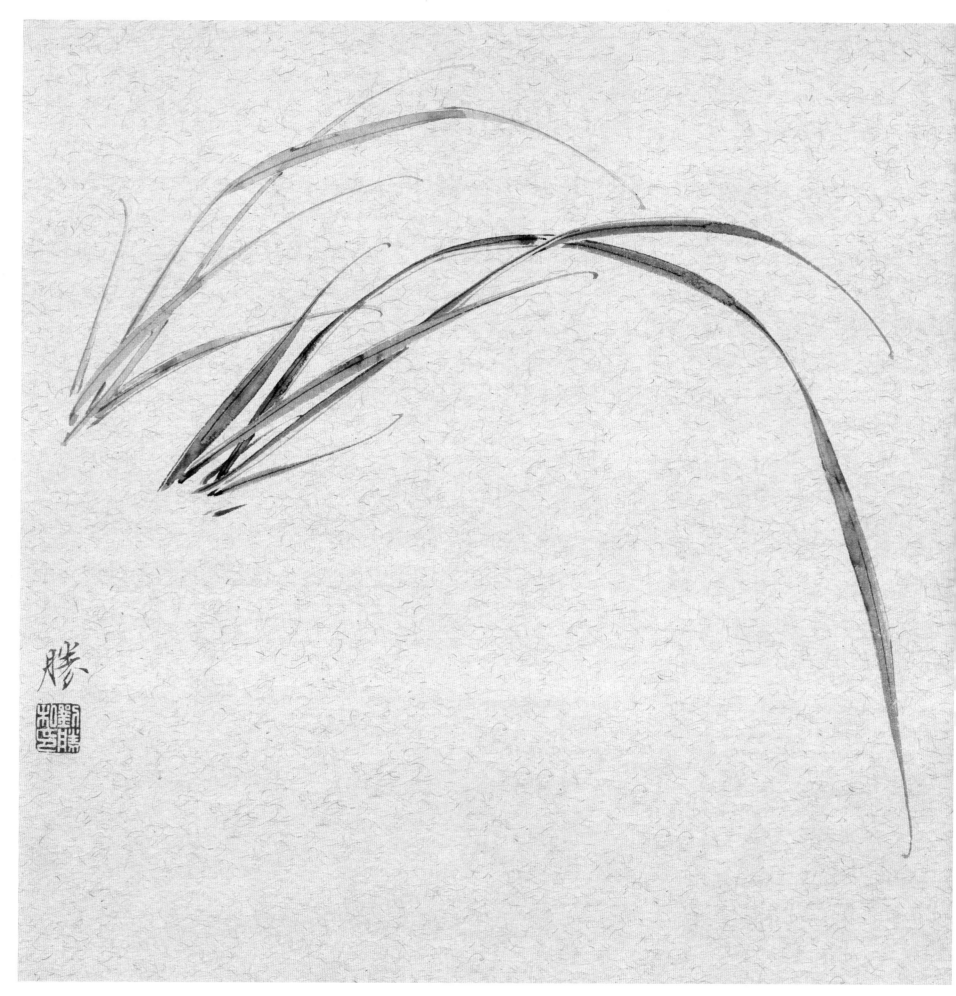

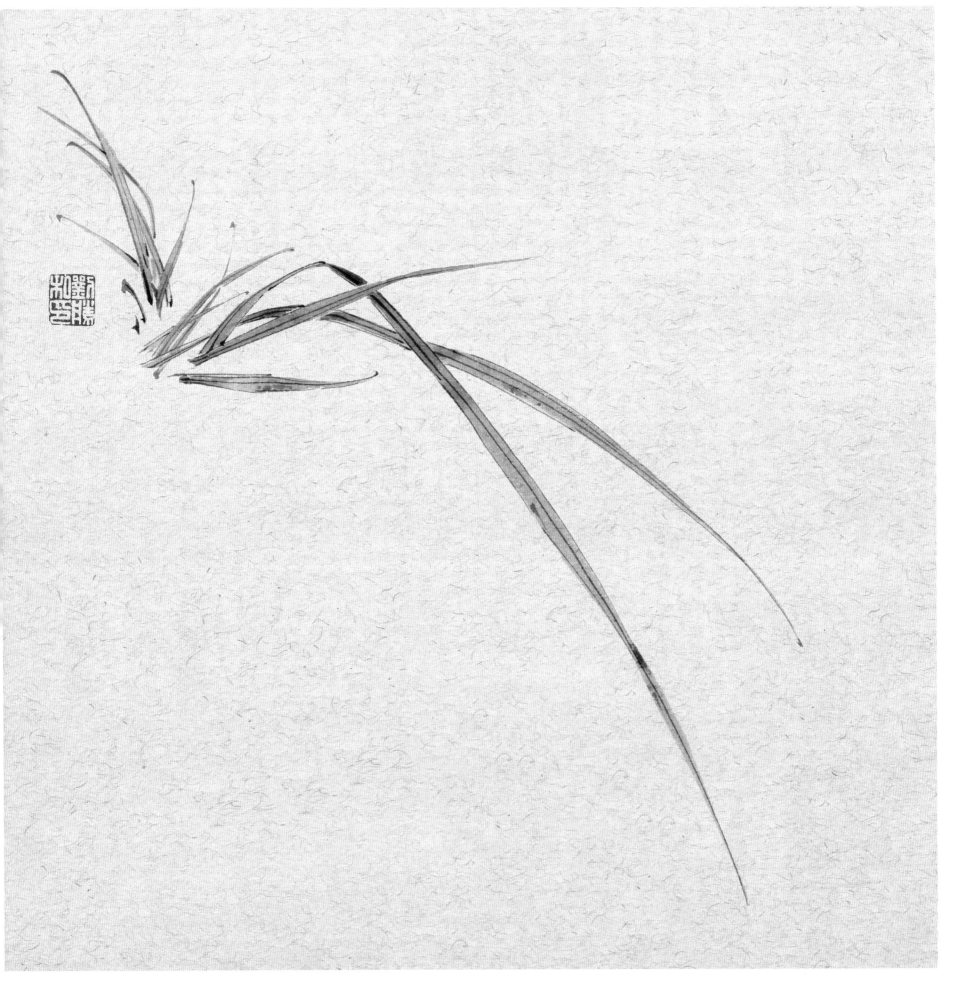

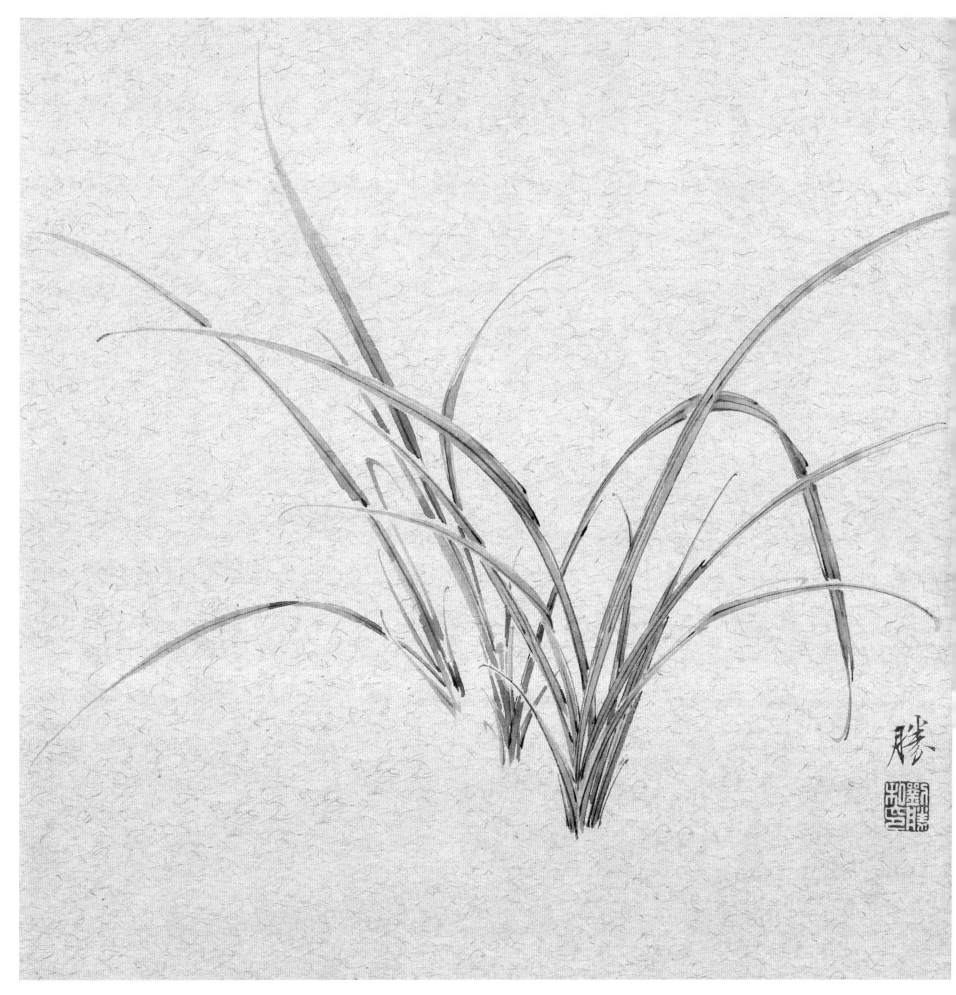

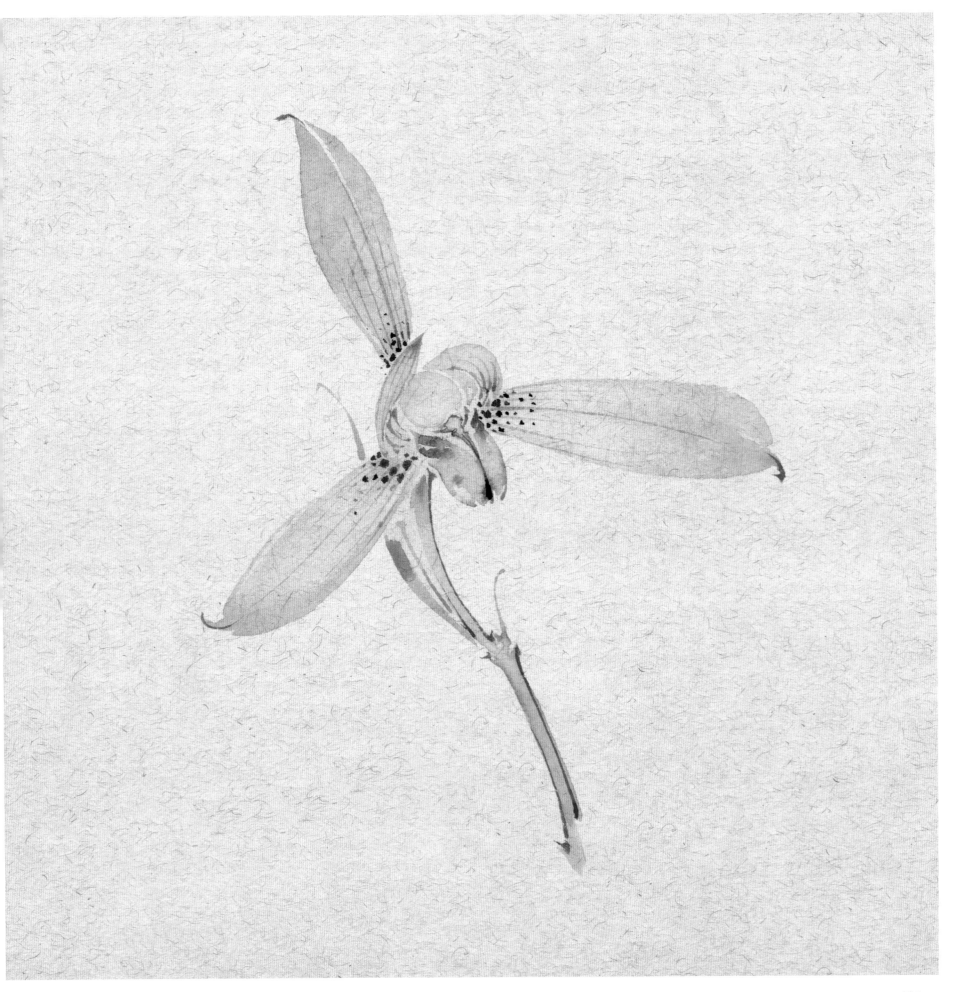

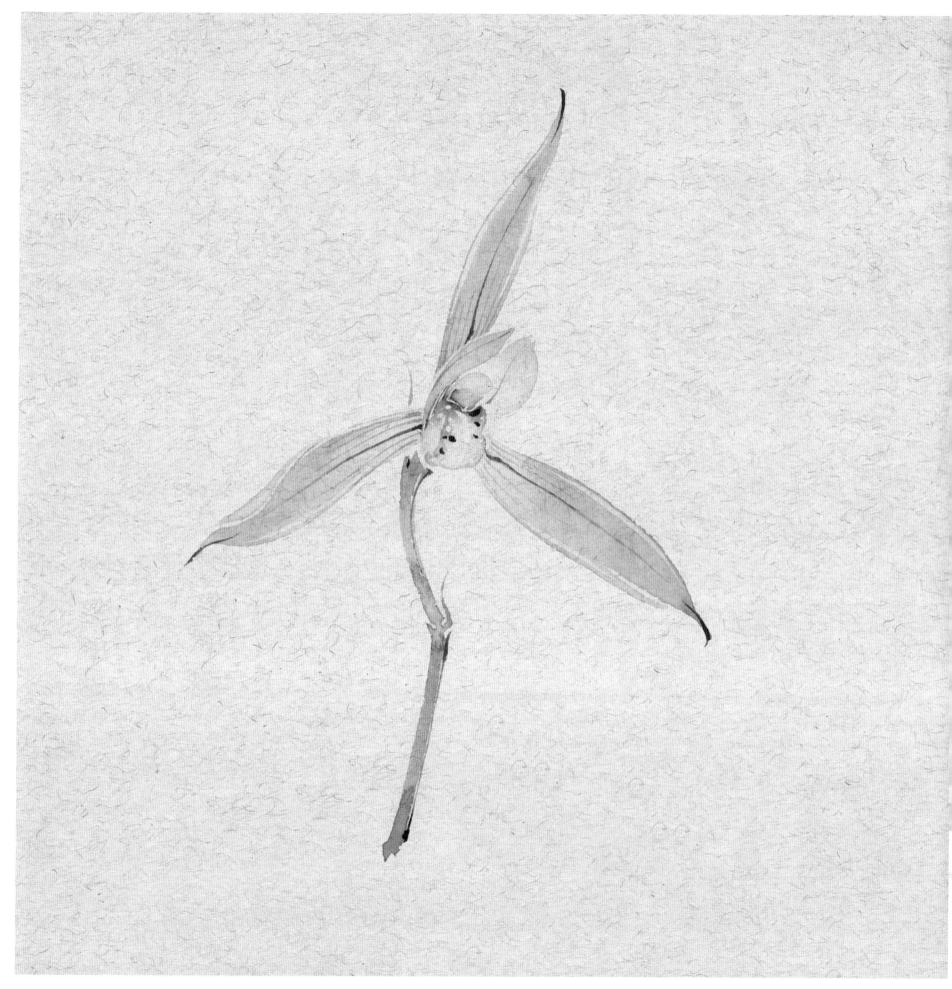

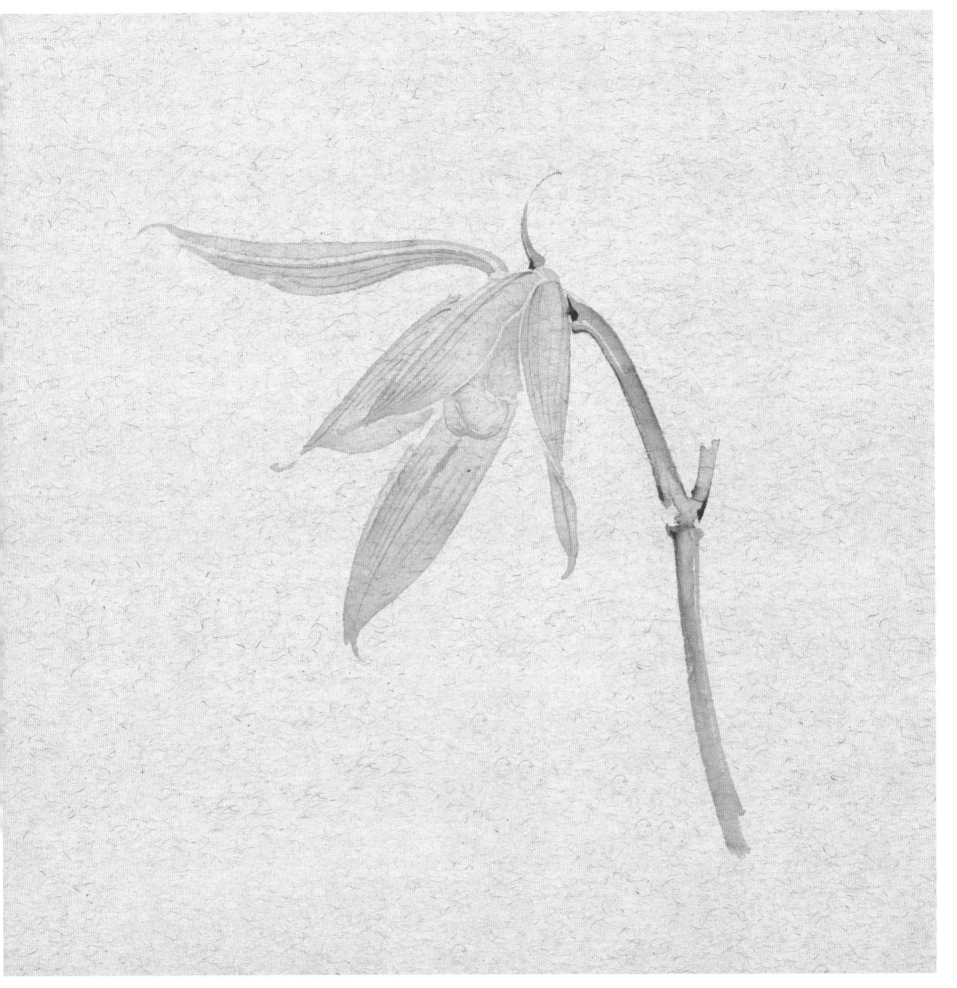

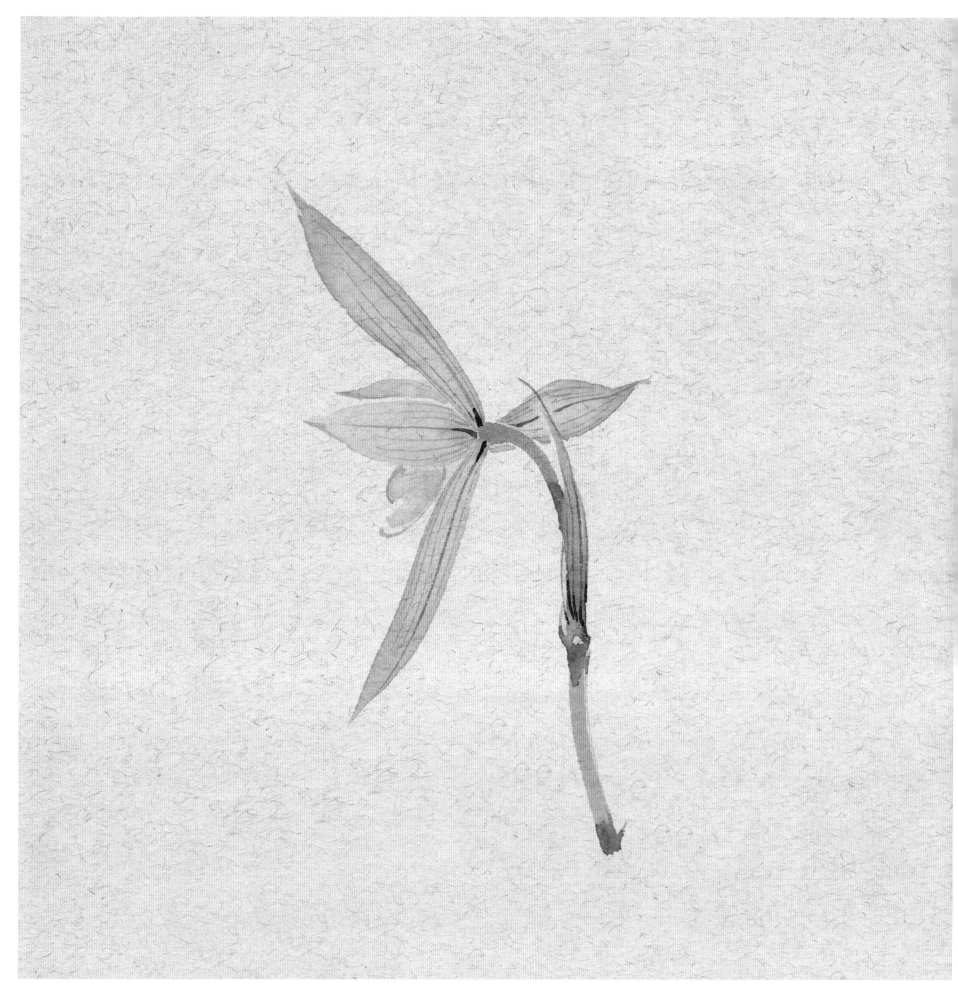

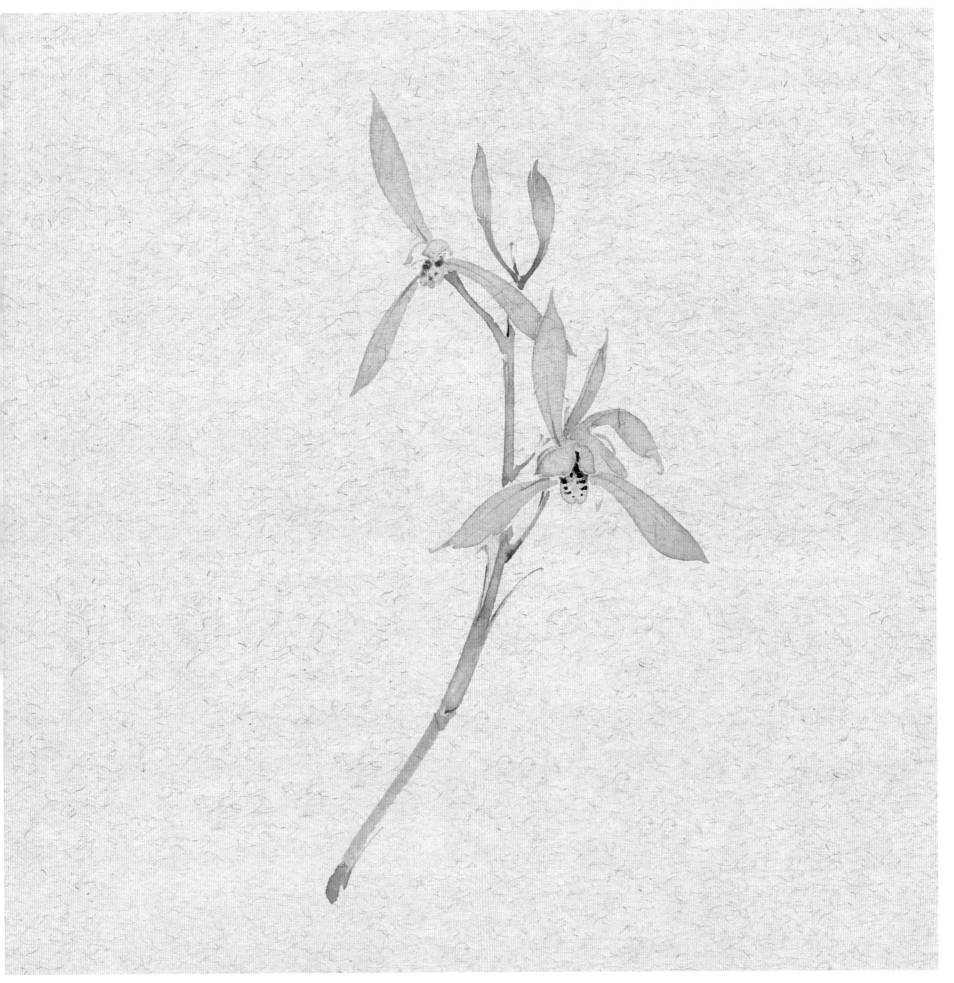

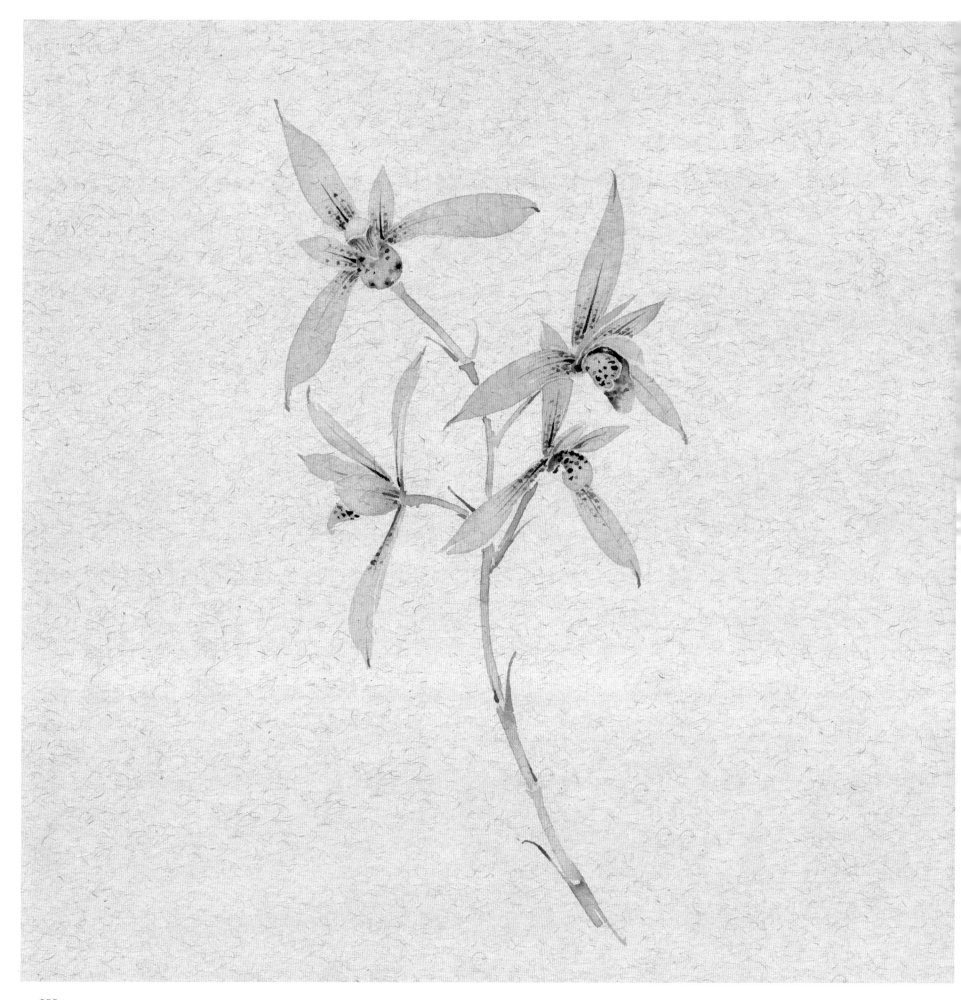

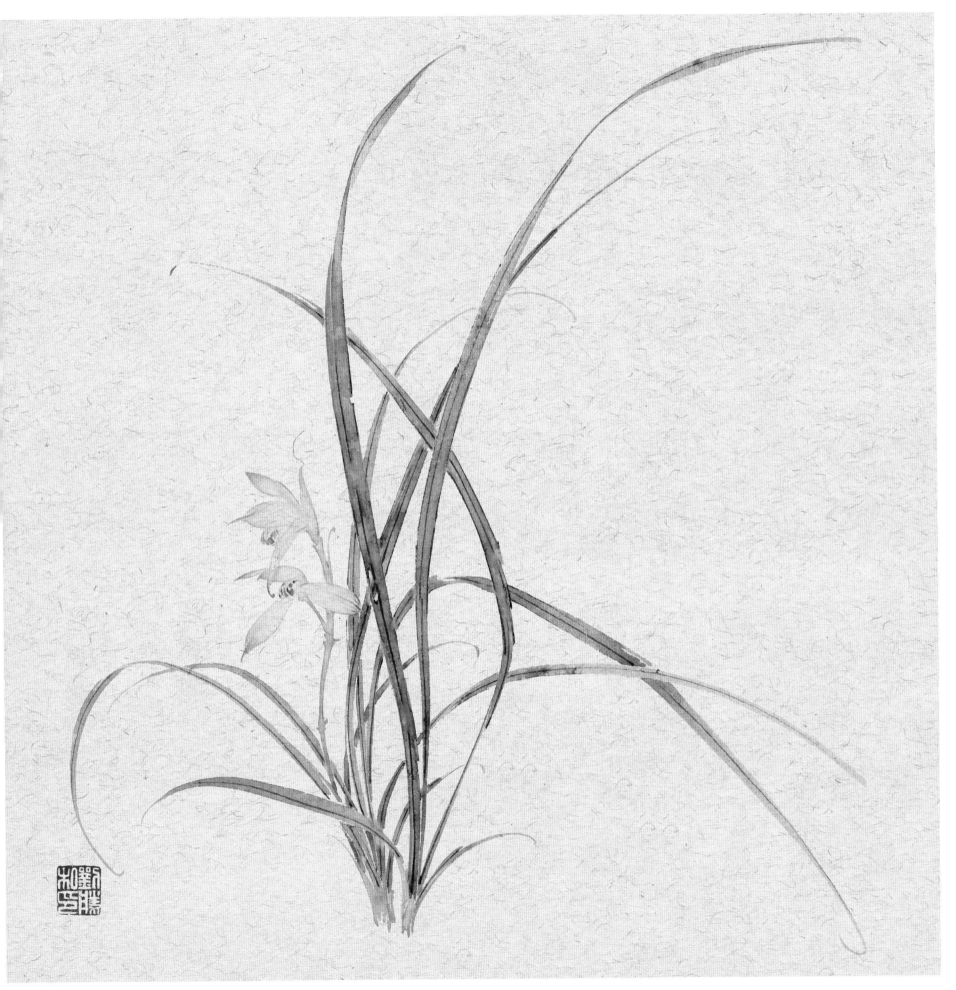

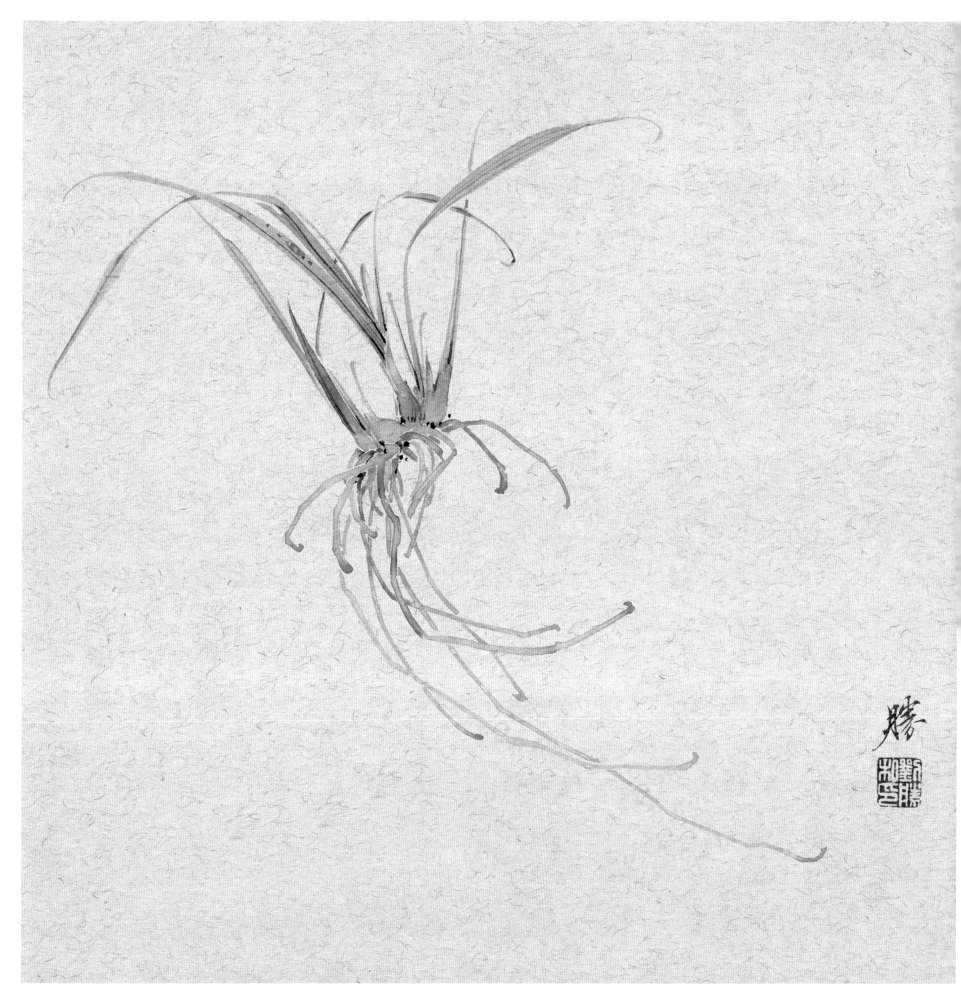

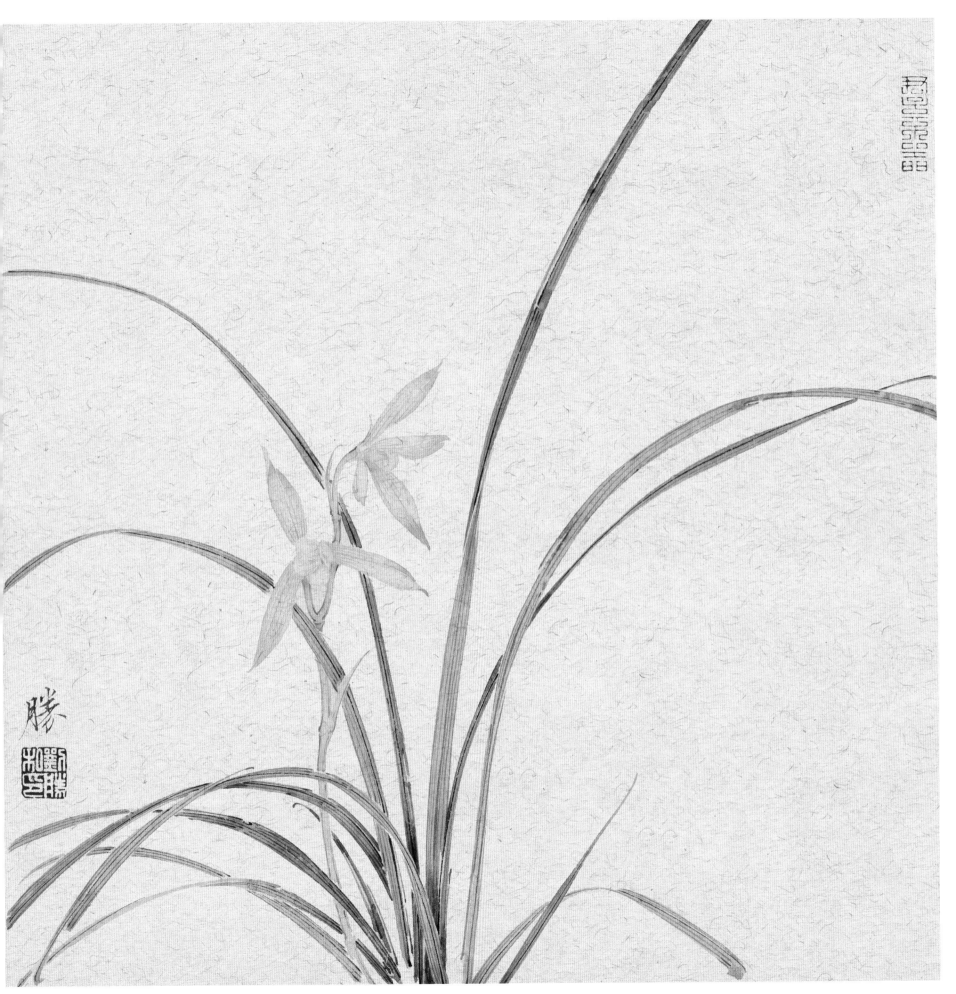

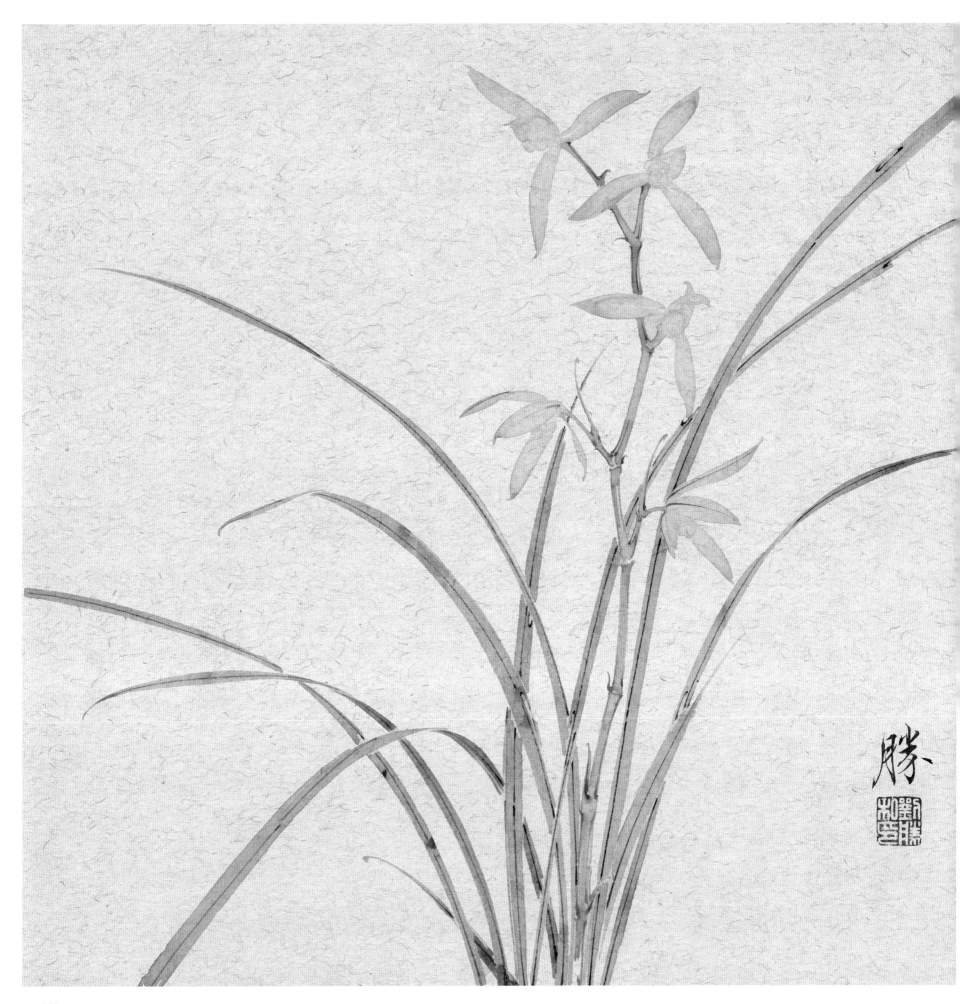

103

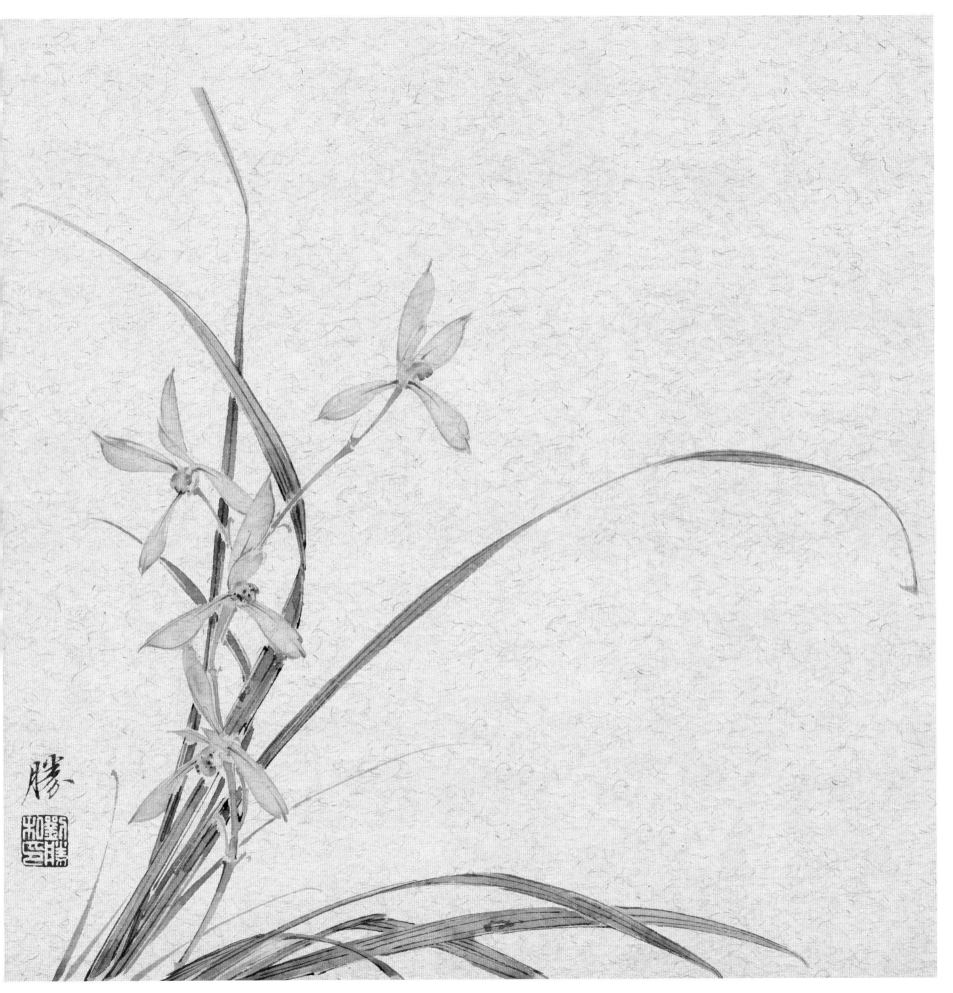

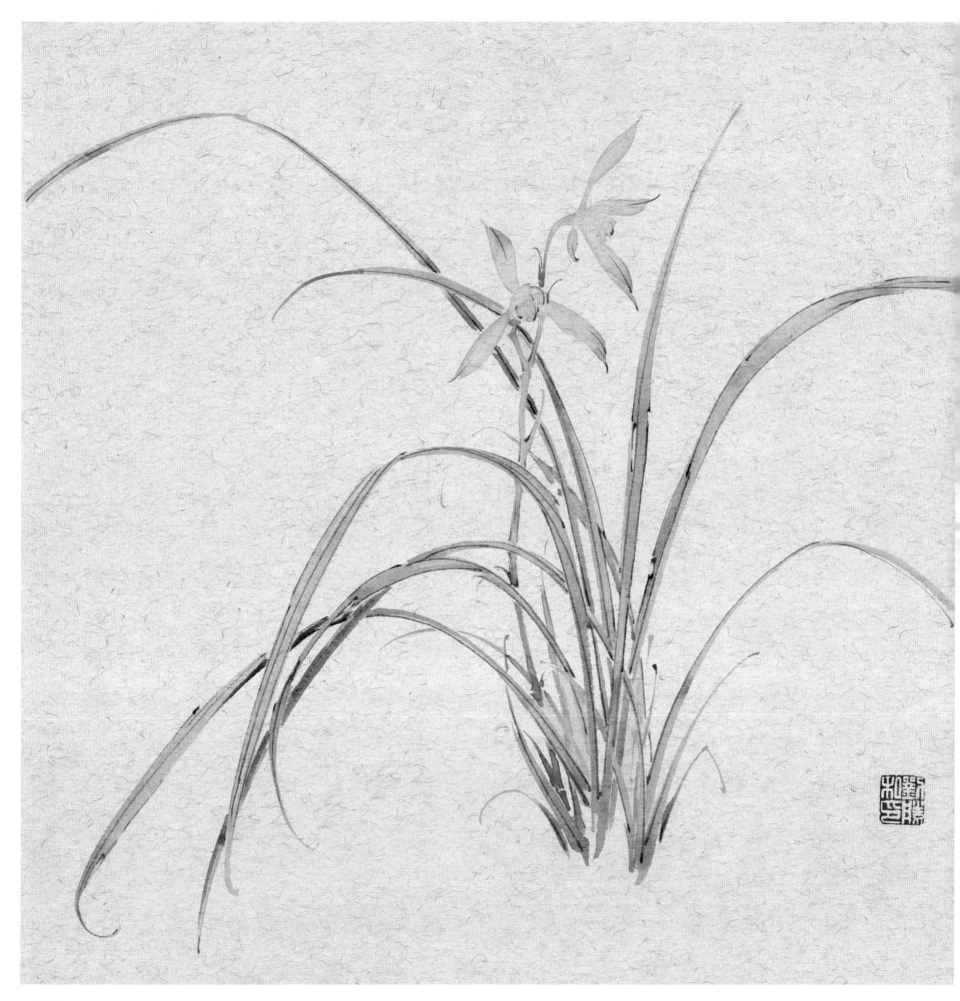

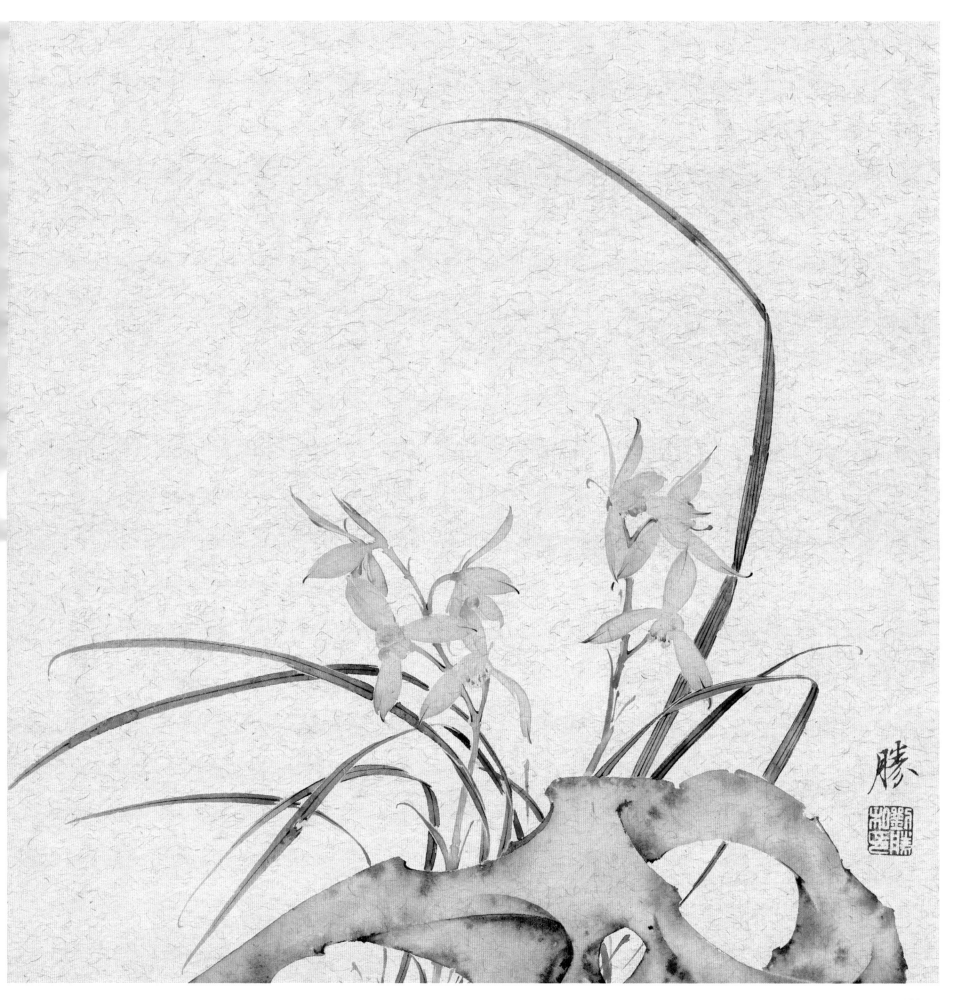

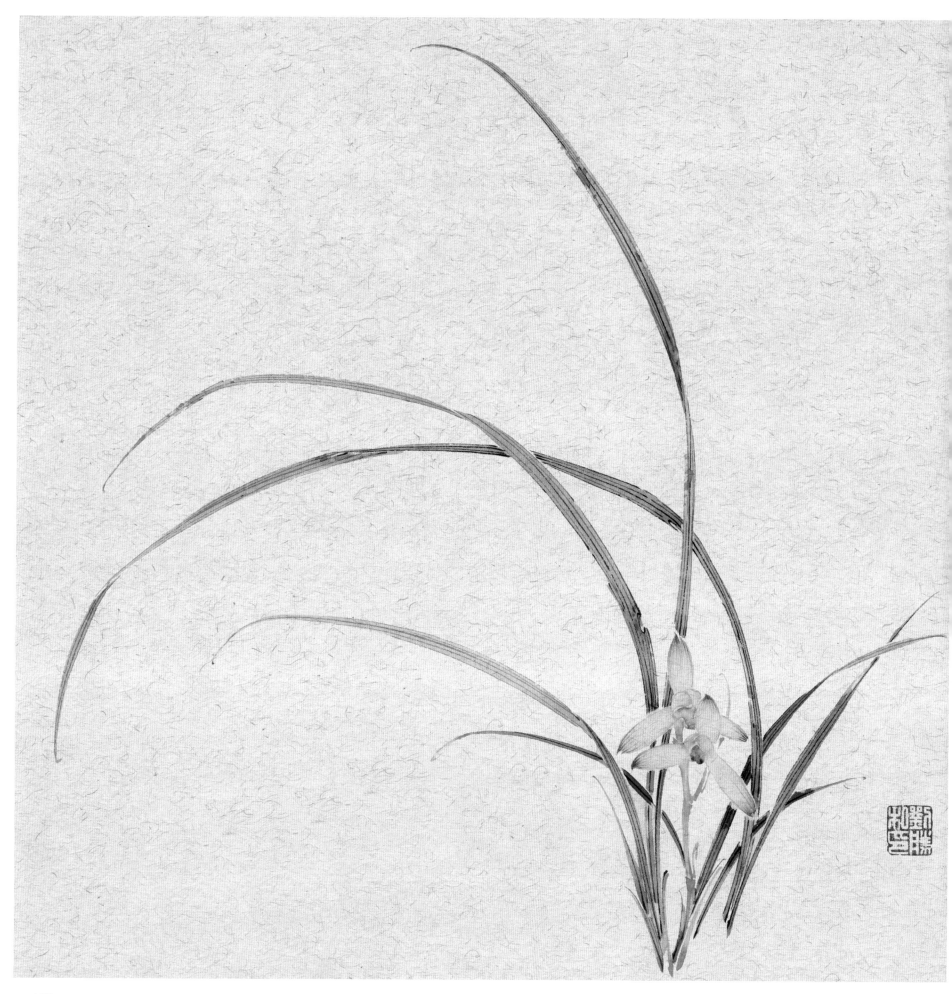

107

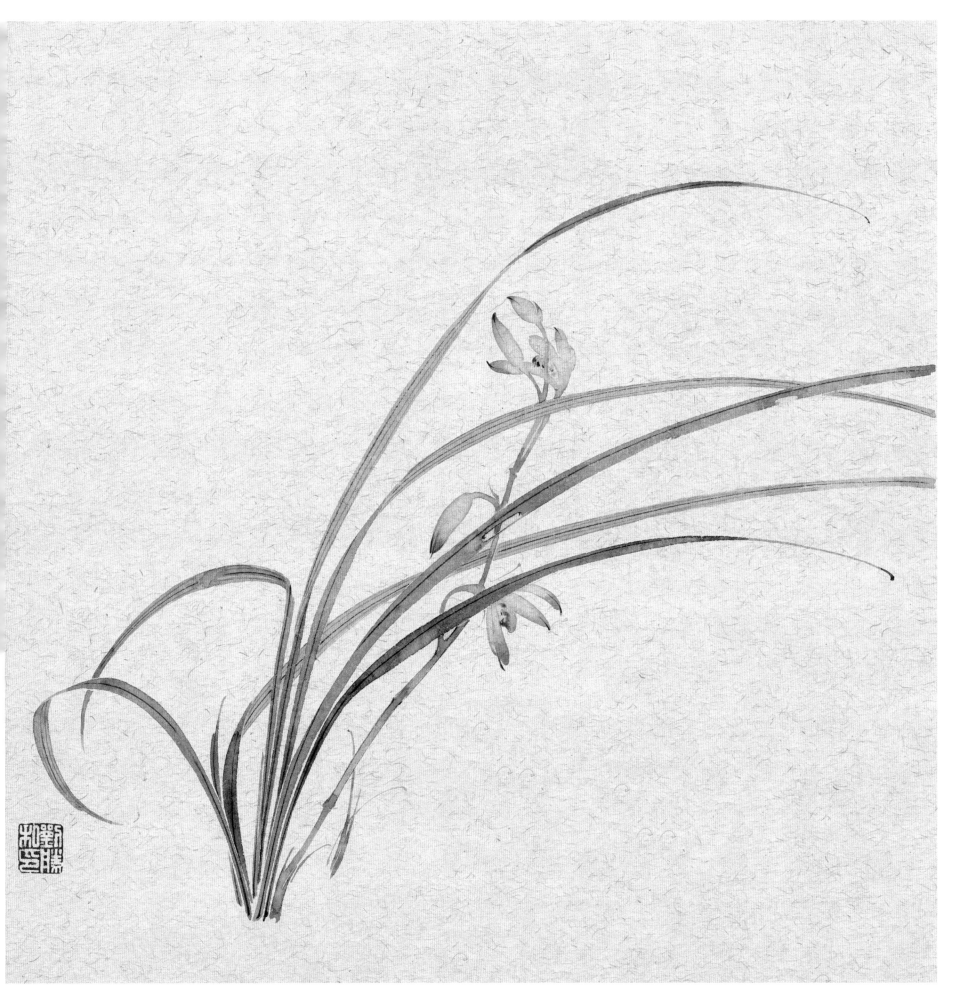

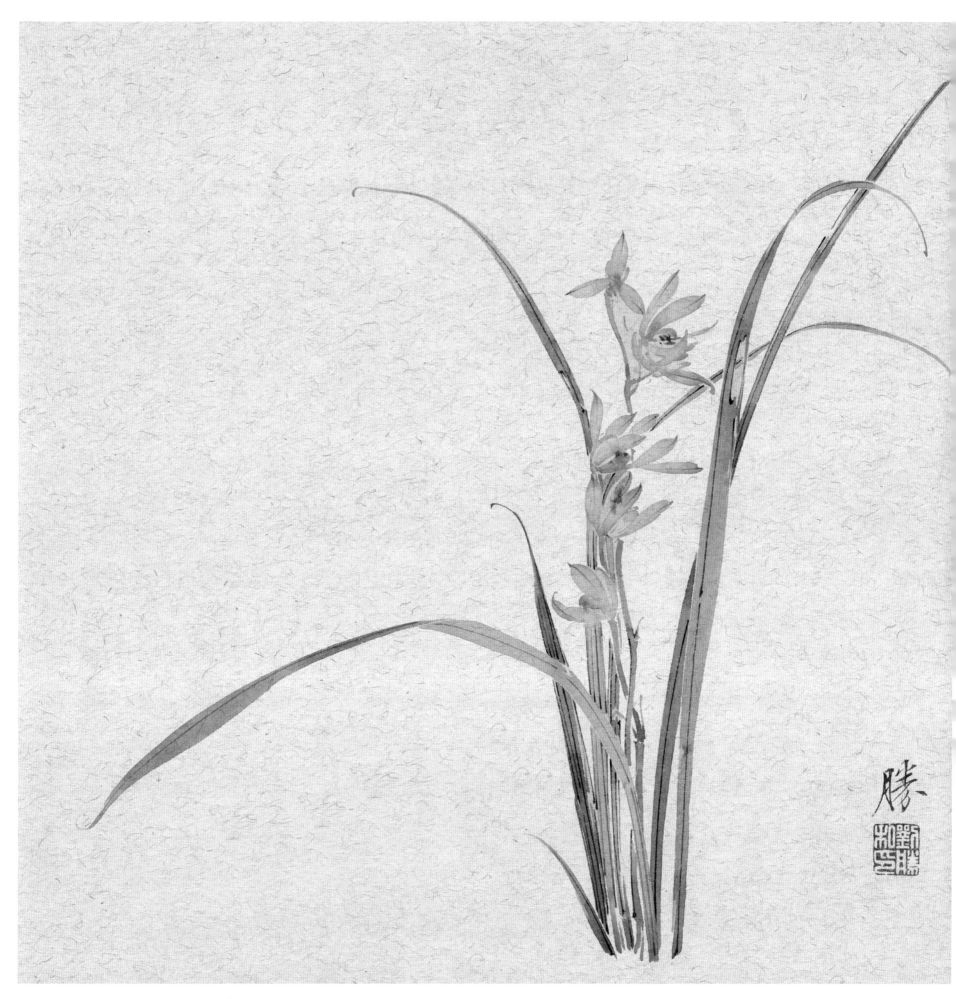

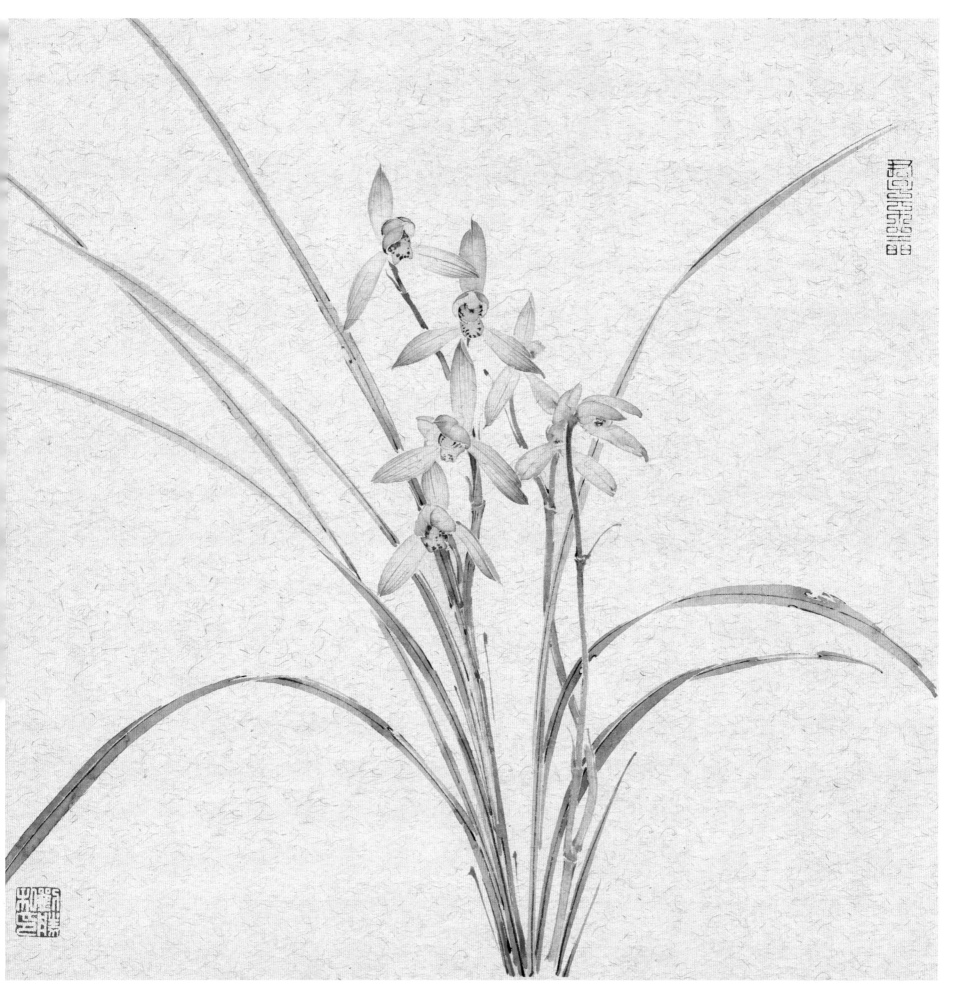

110

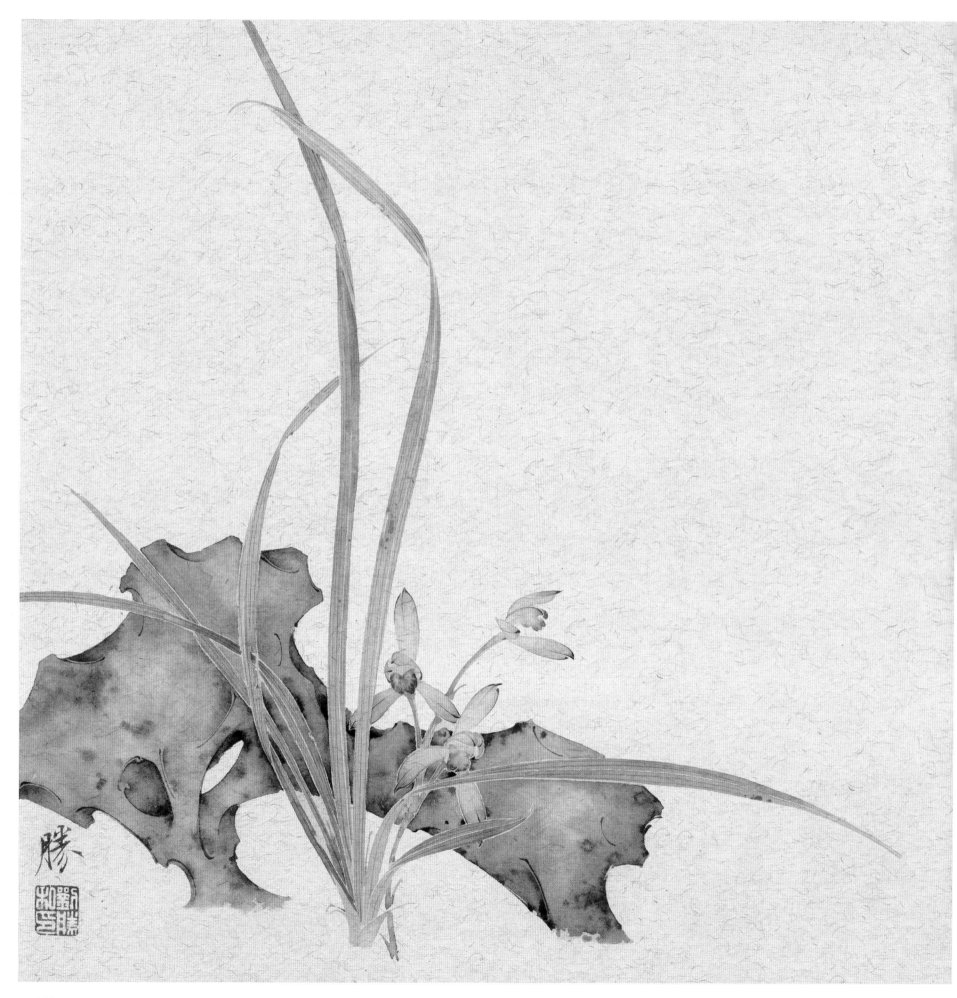

111

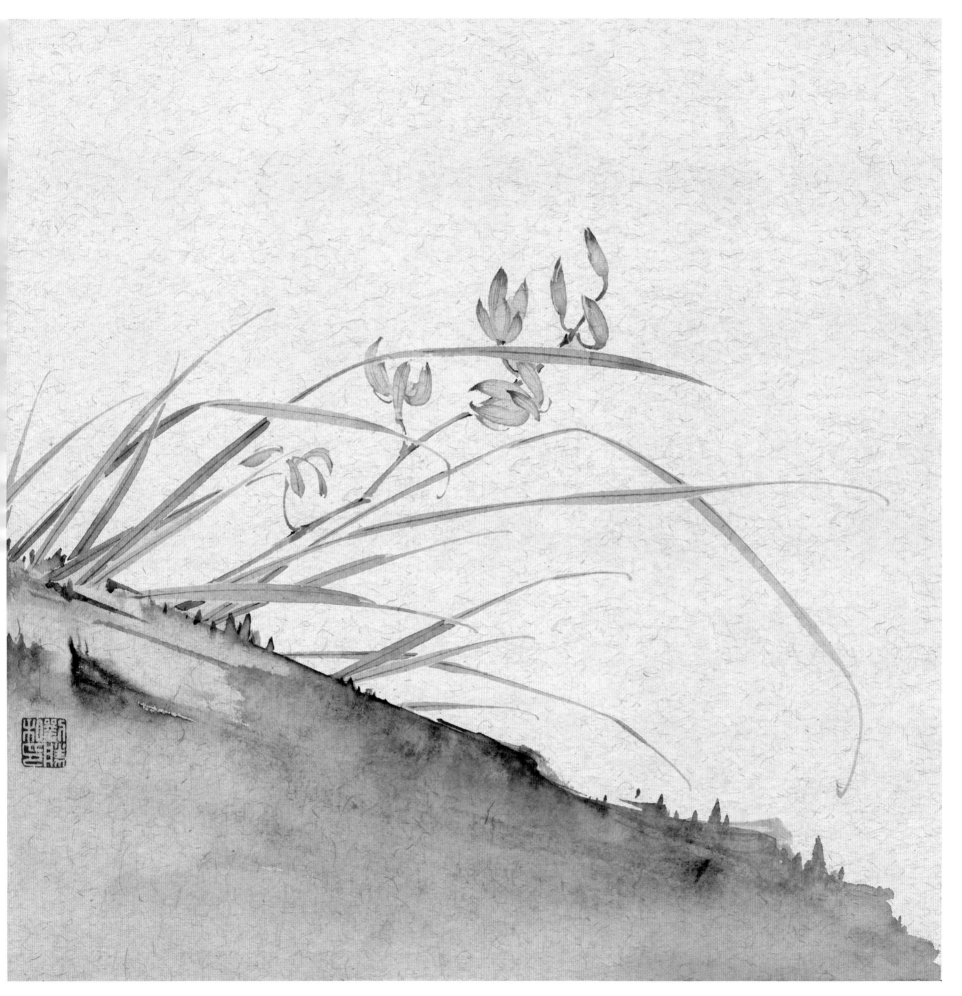

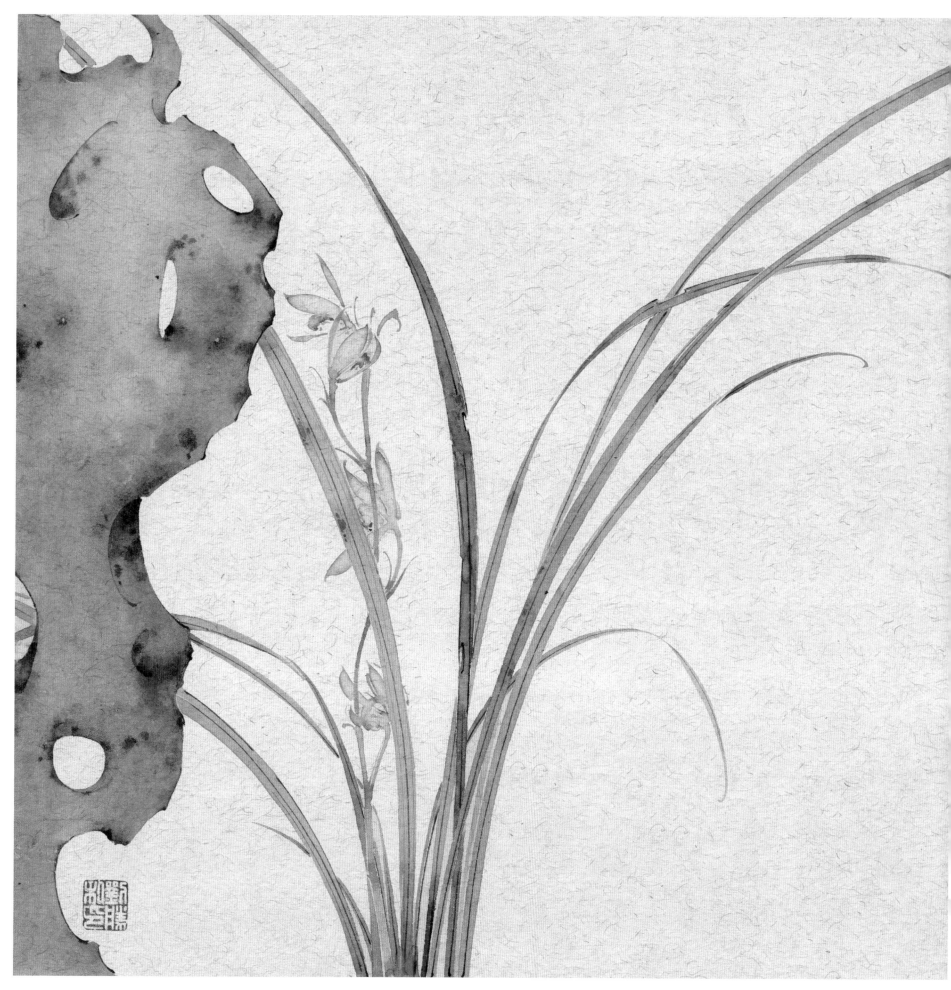

113

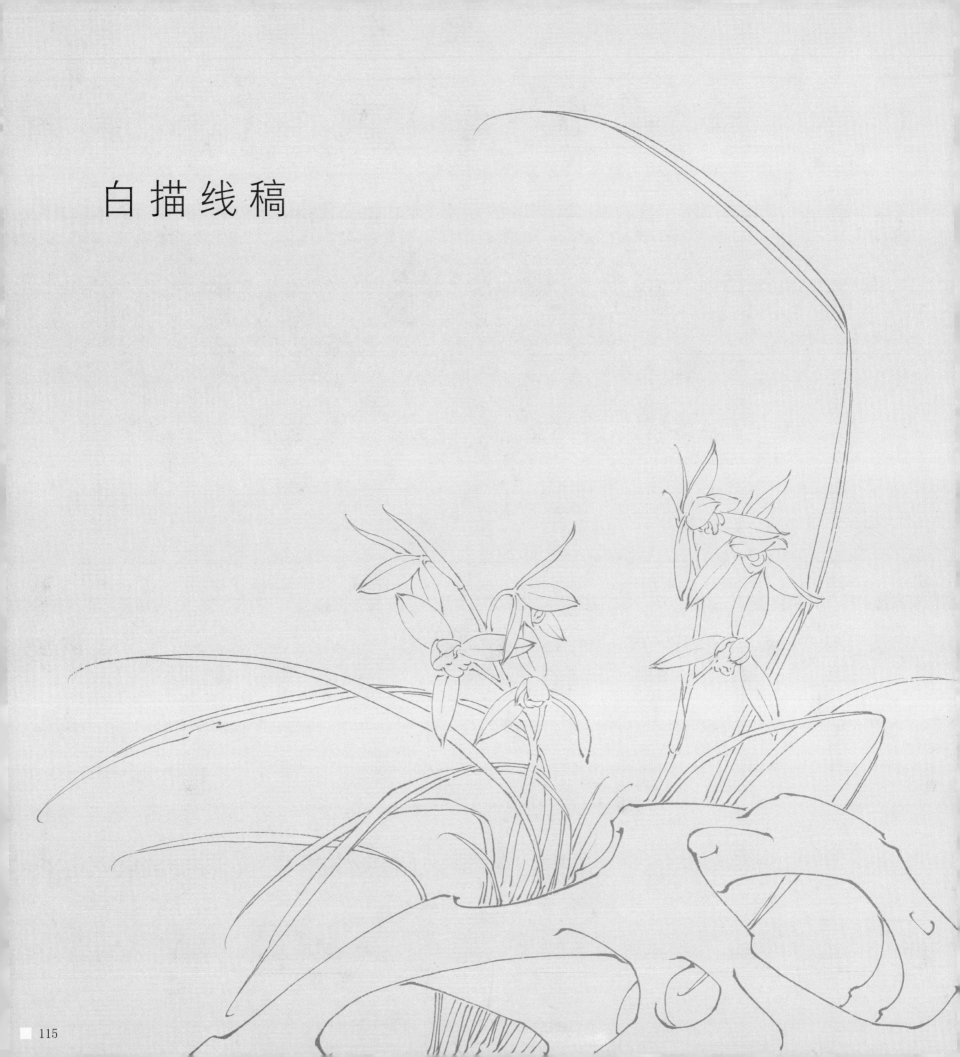

白描线稿

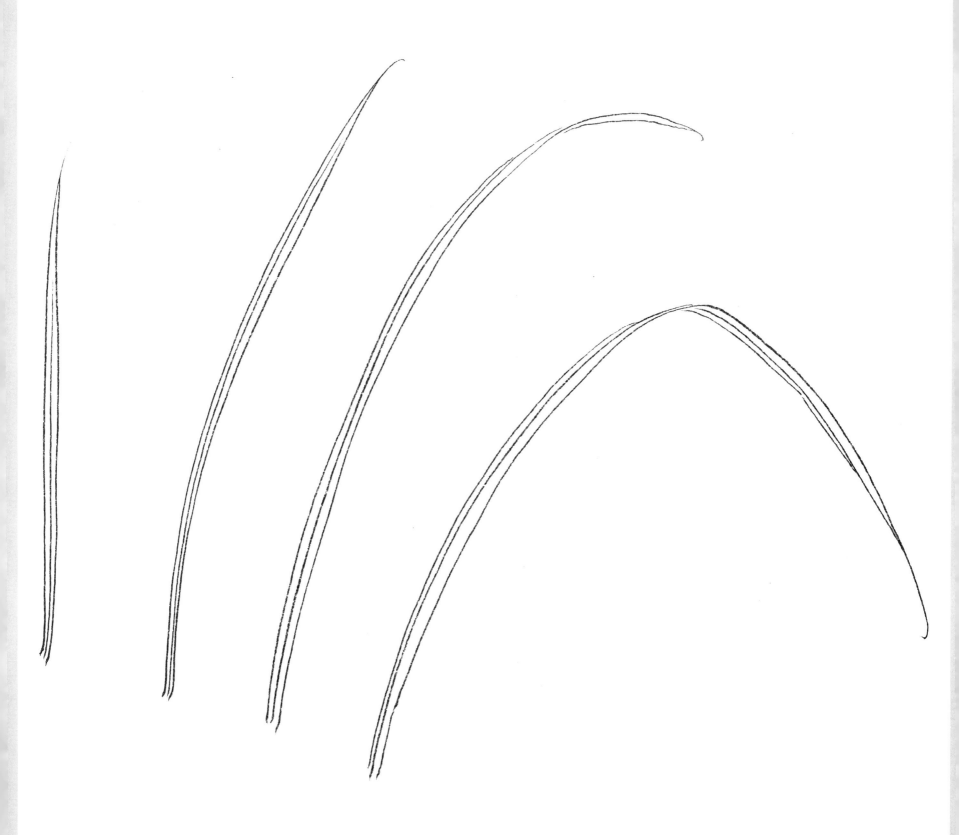

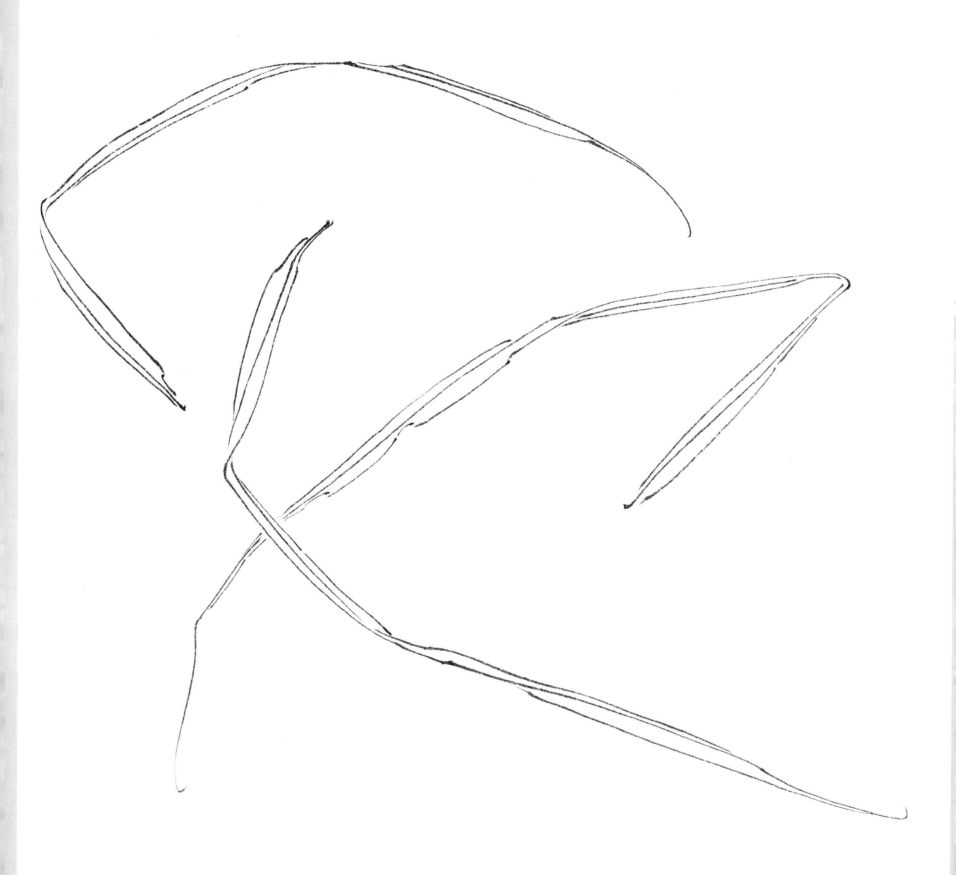

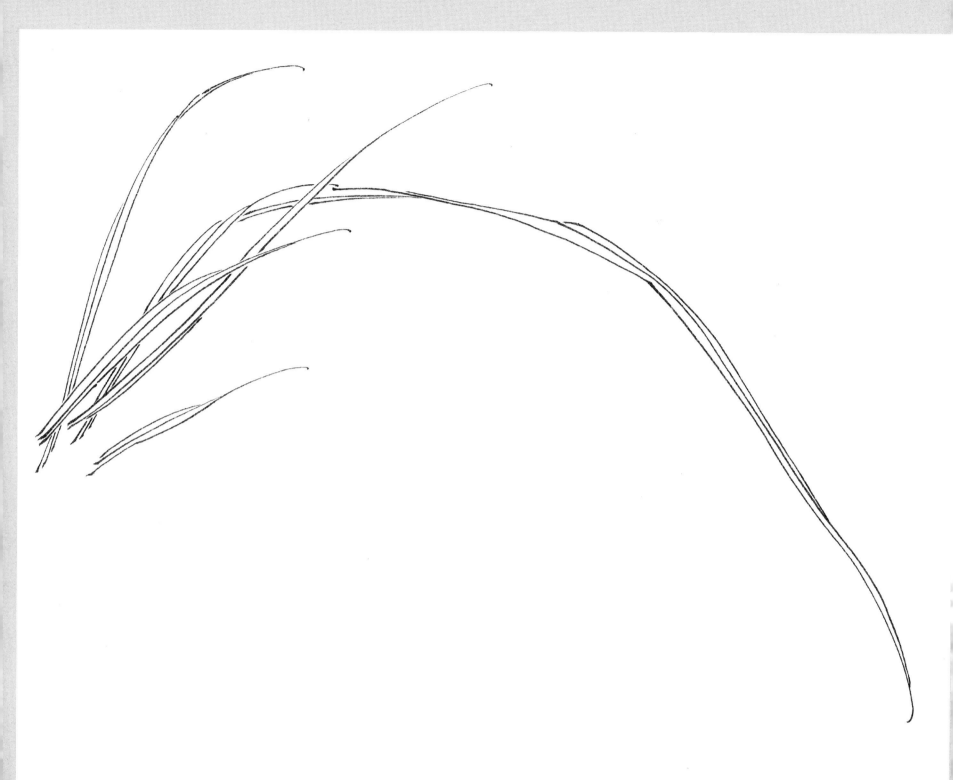

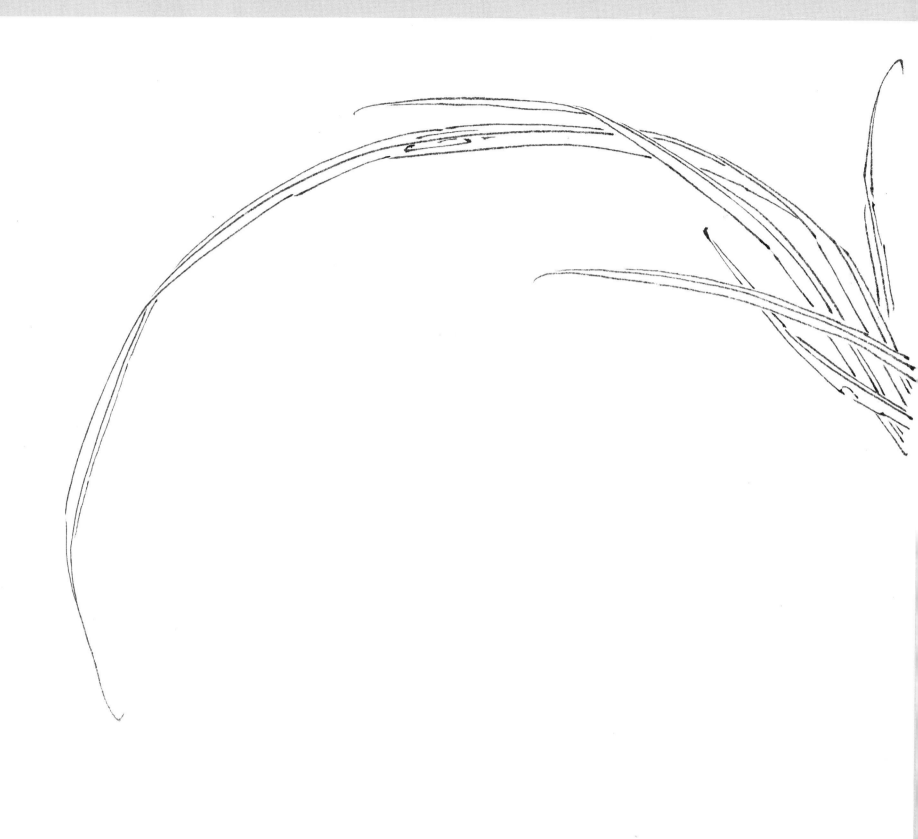

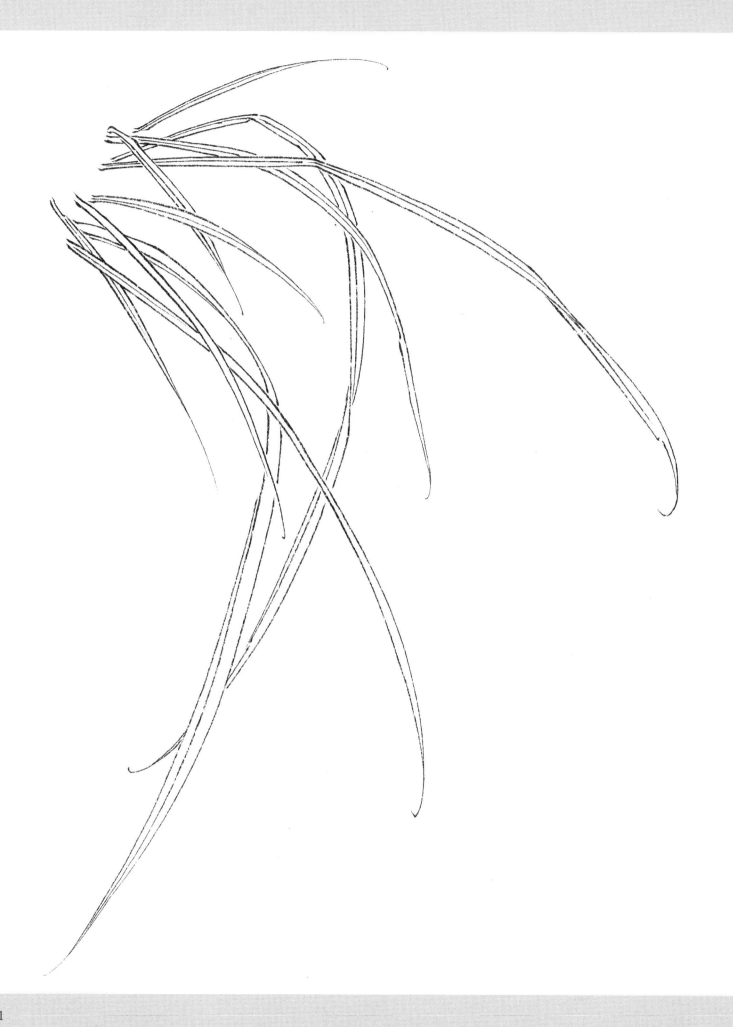

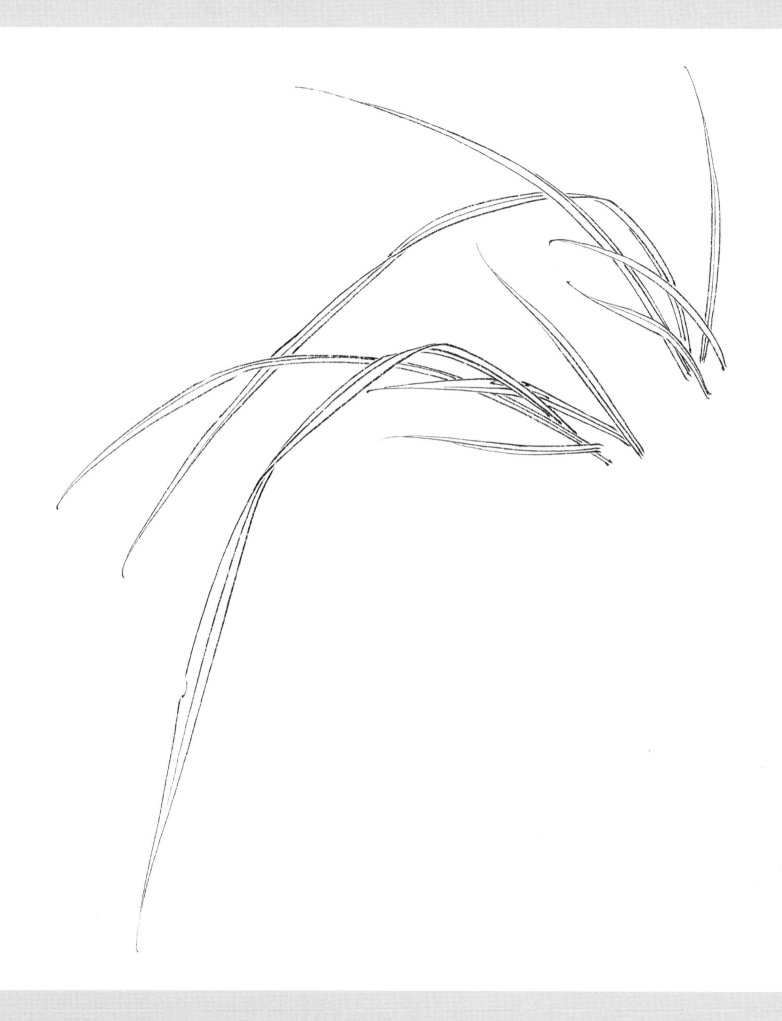

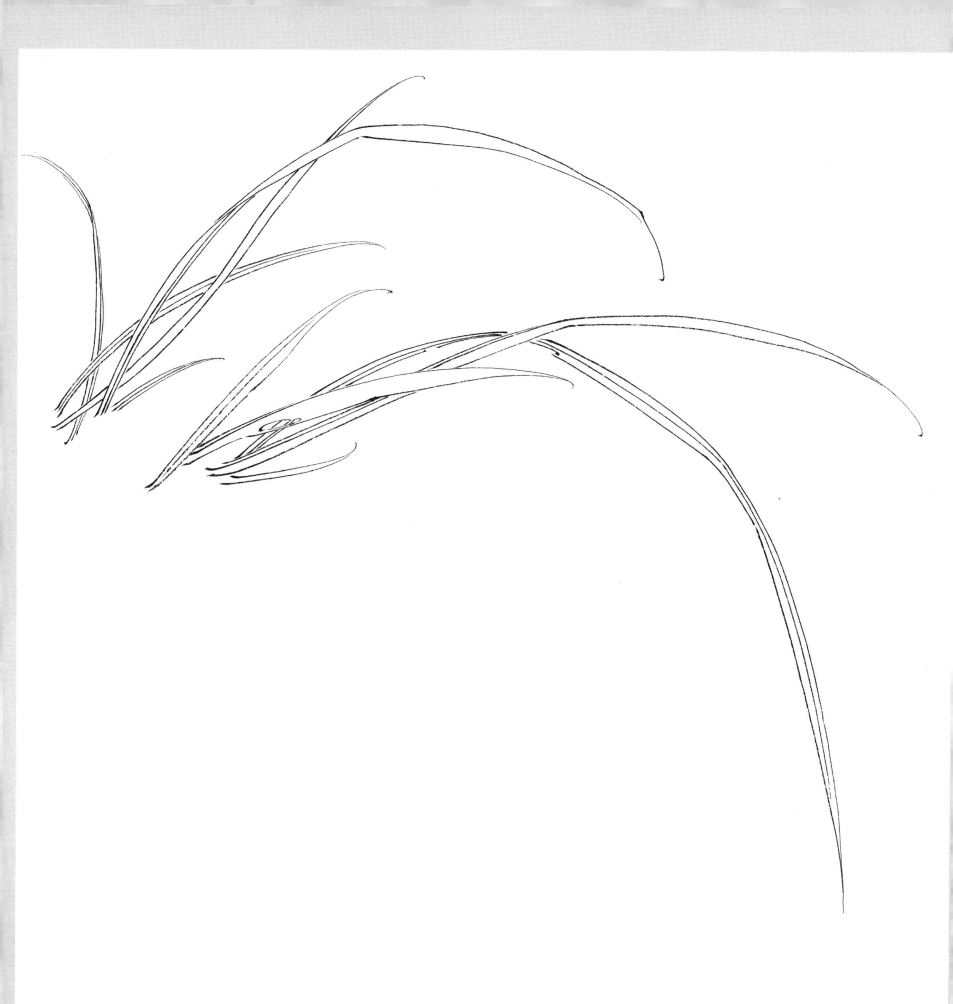

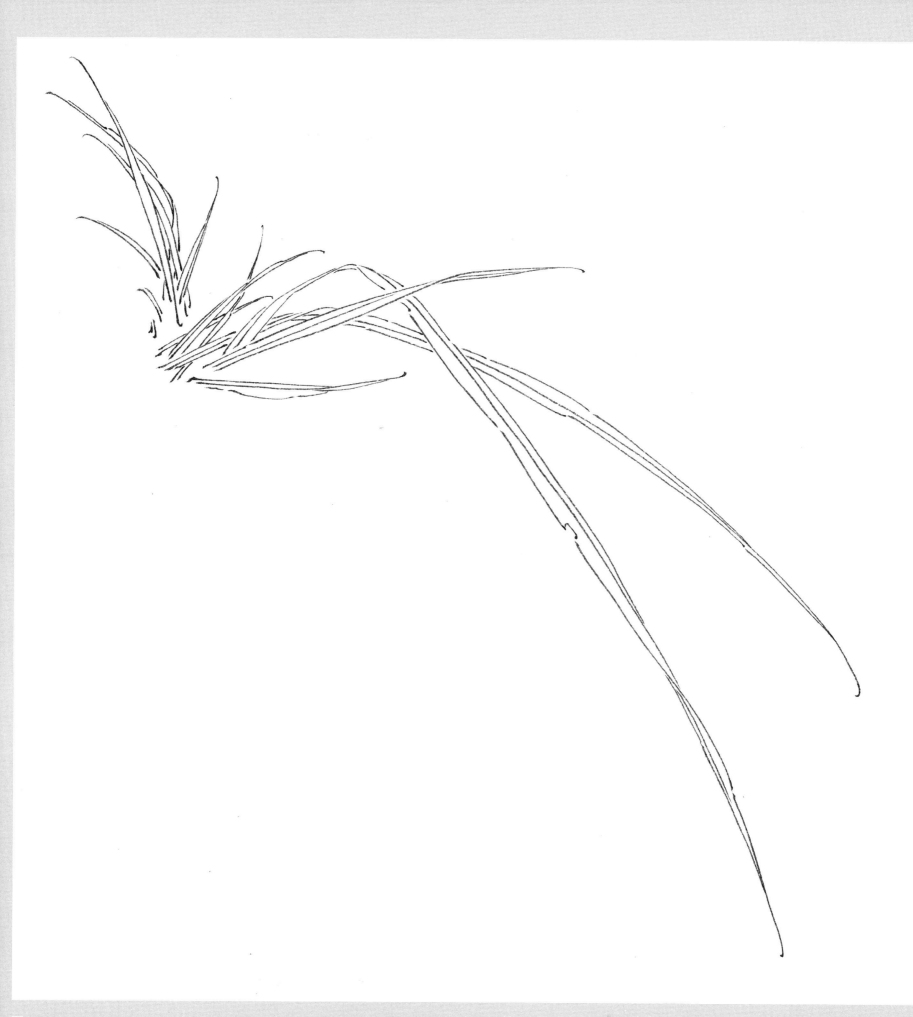

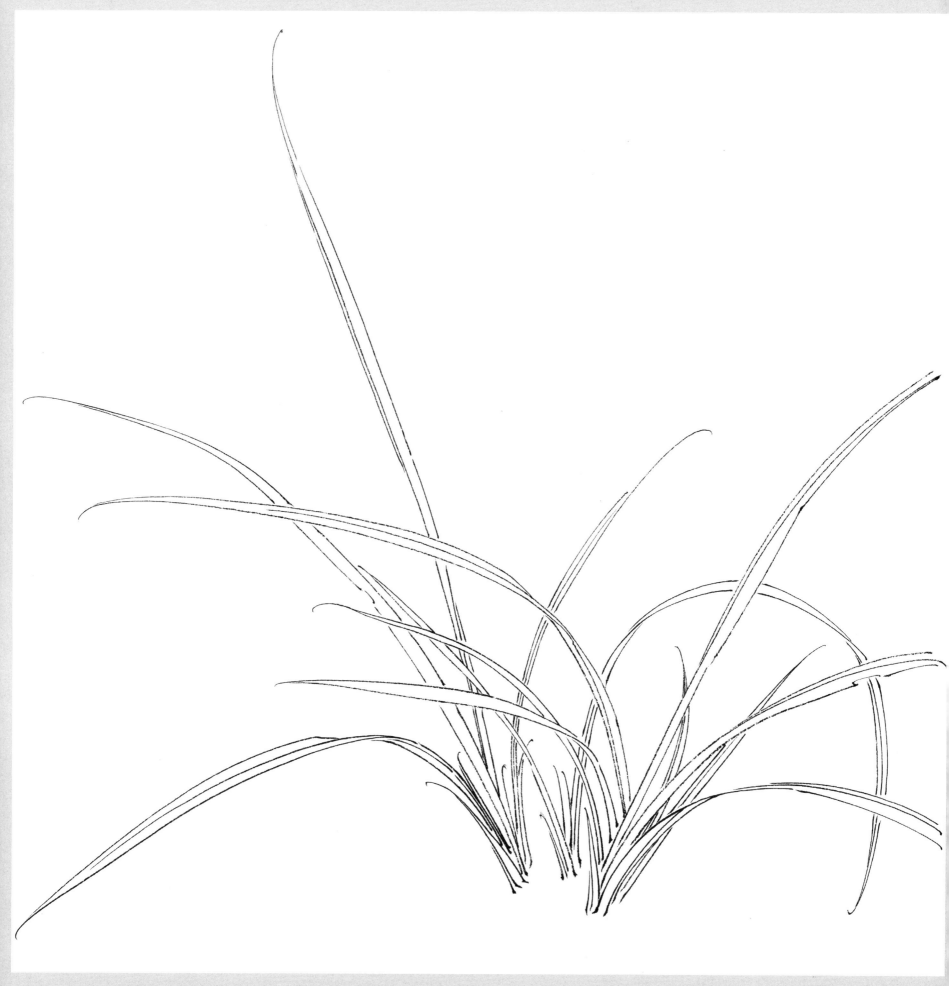

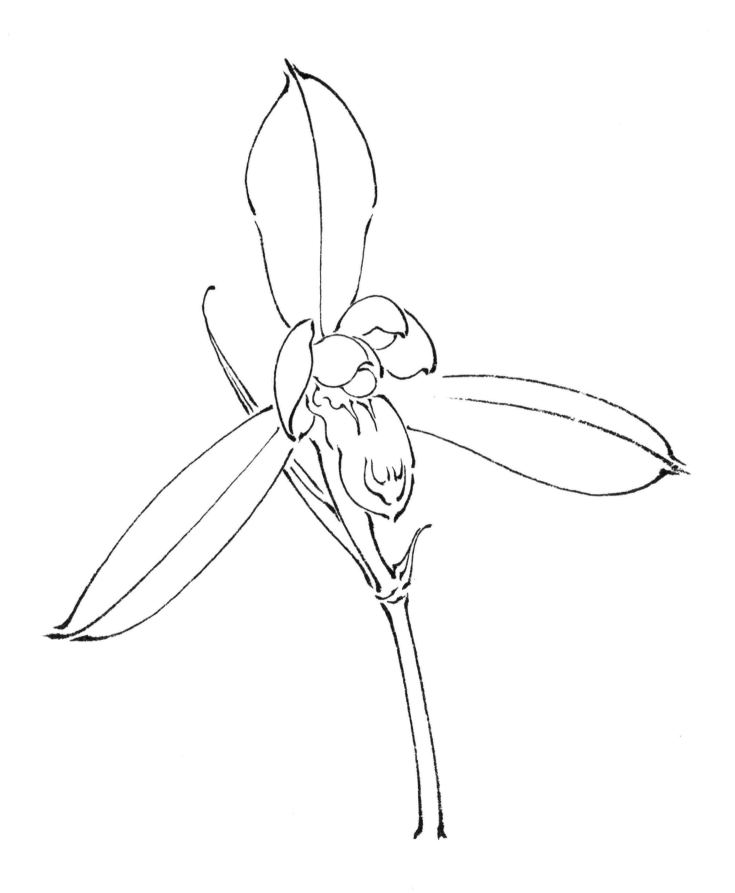

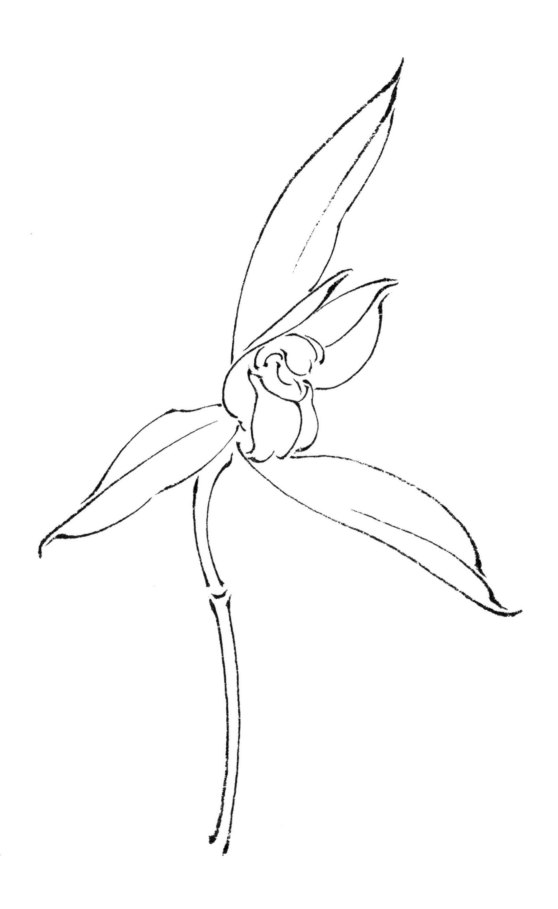

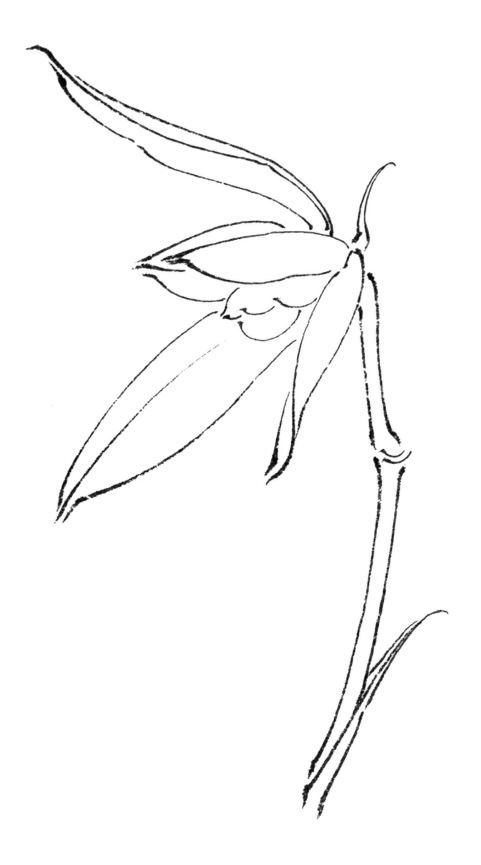

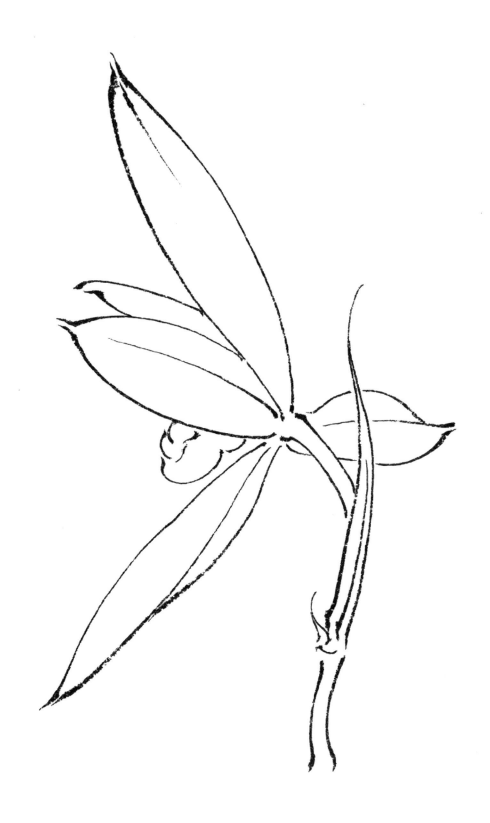

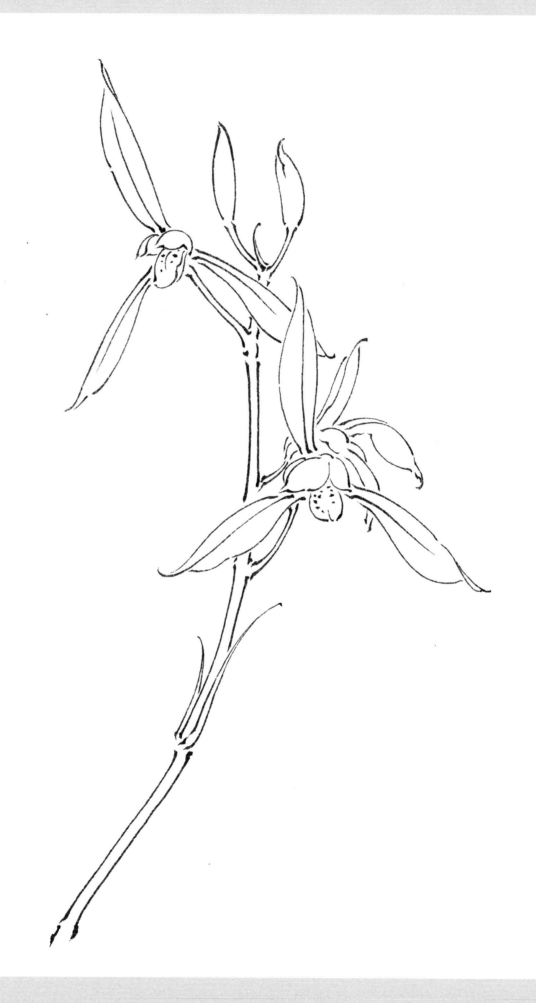

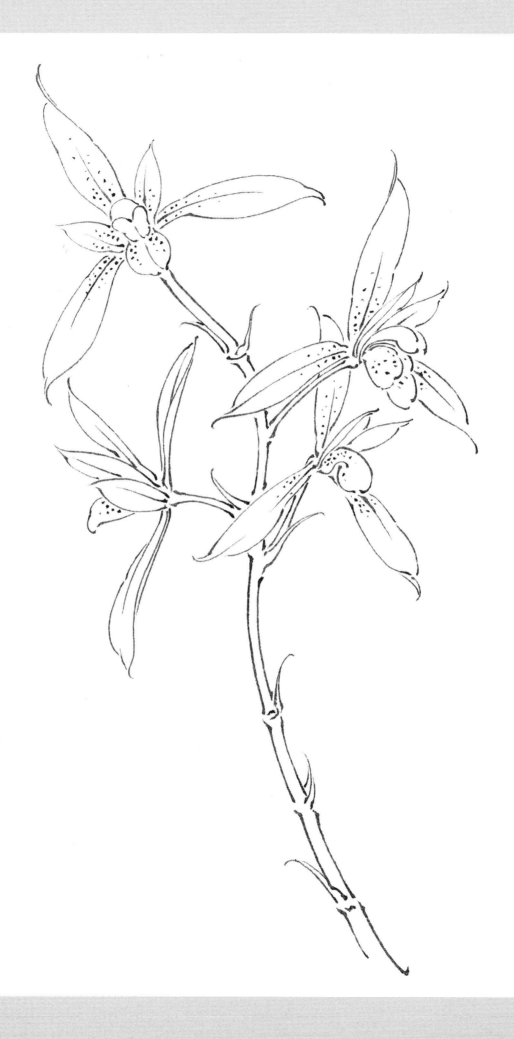

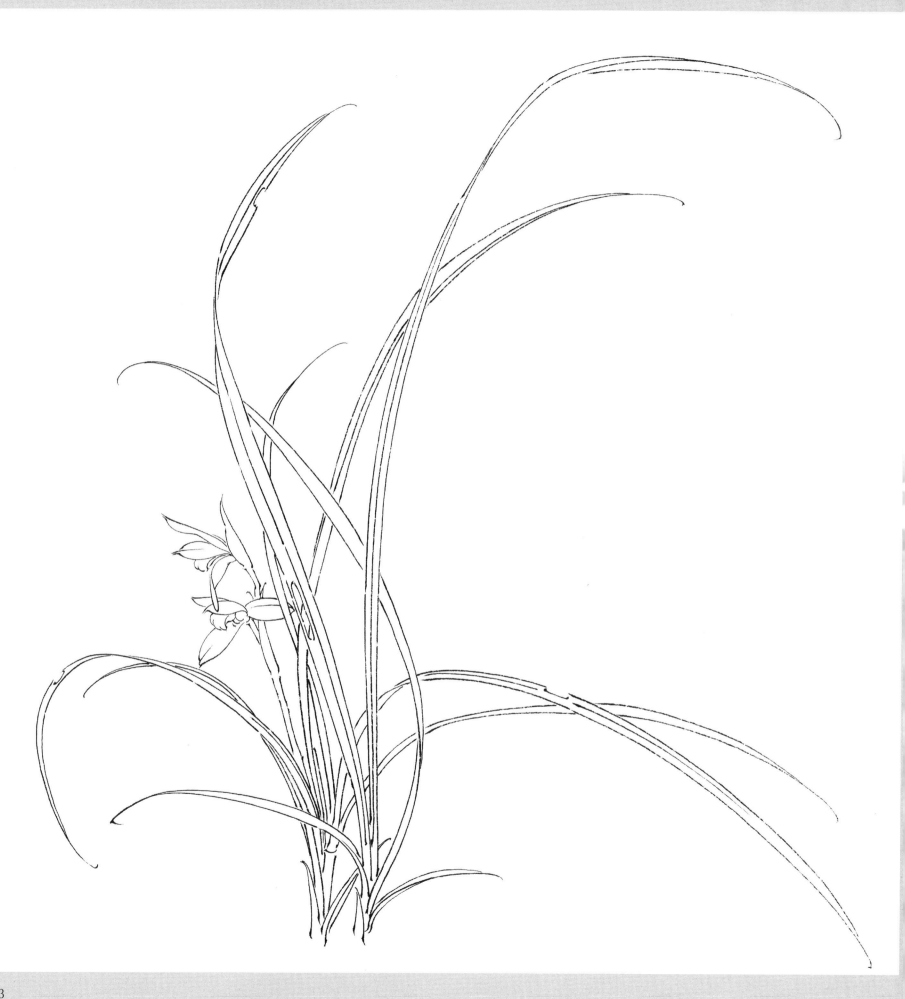

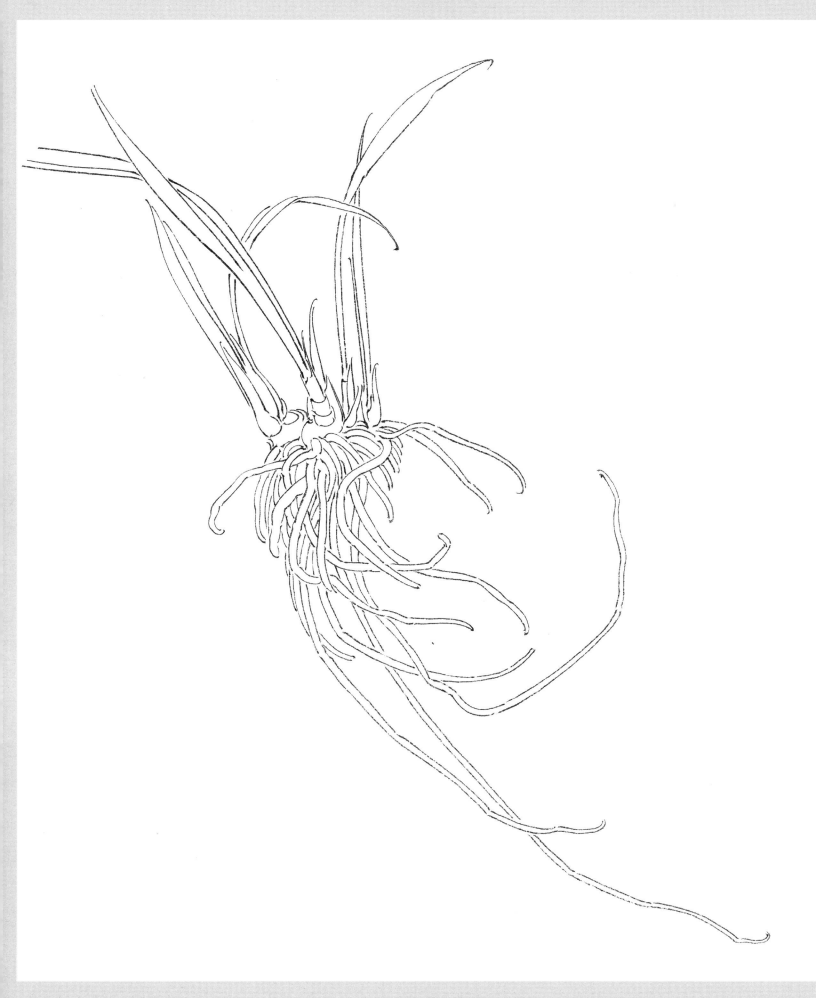

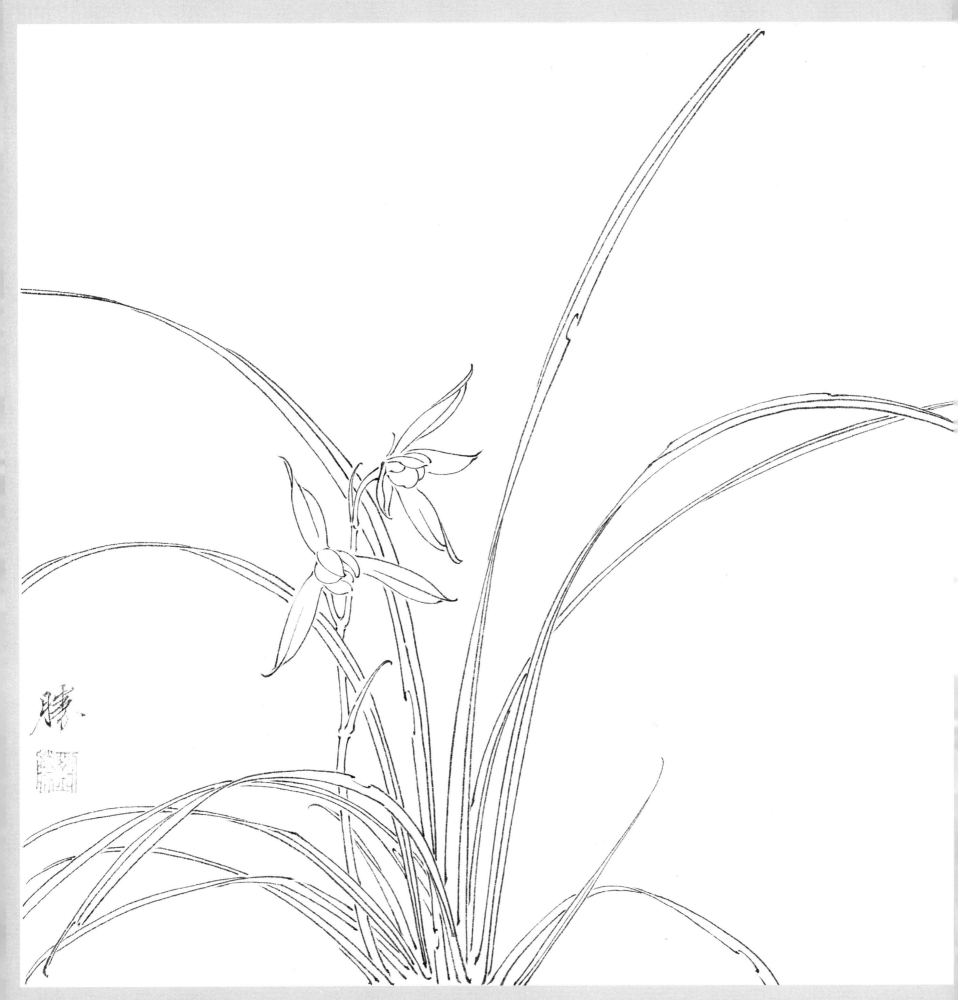

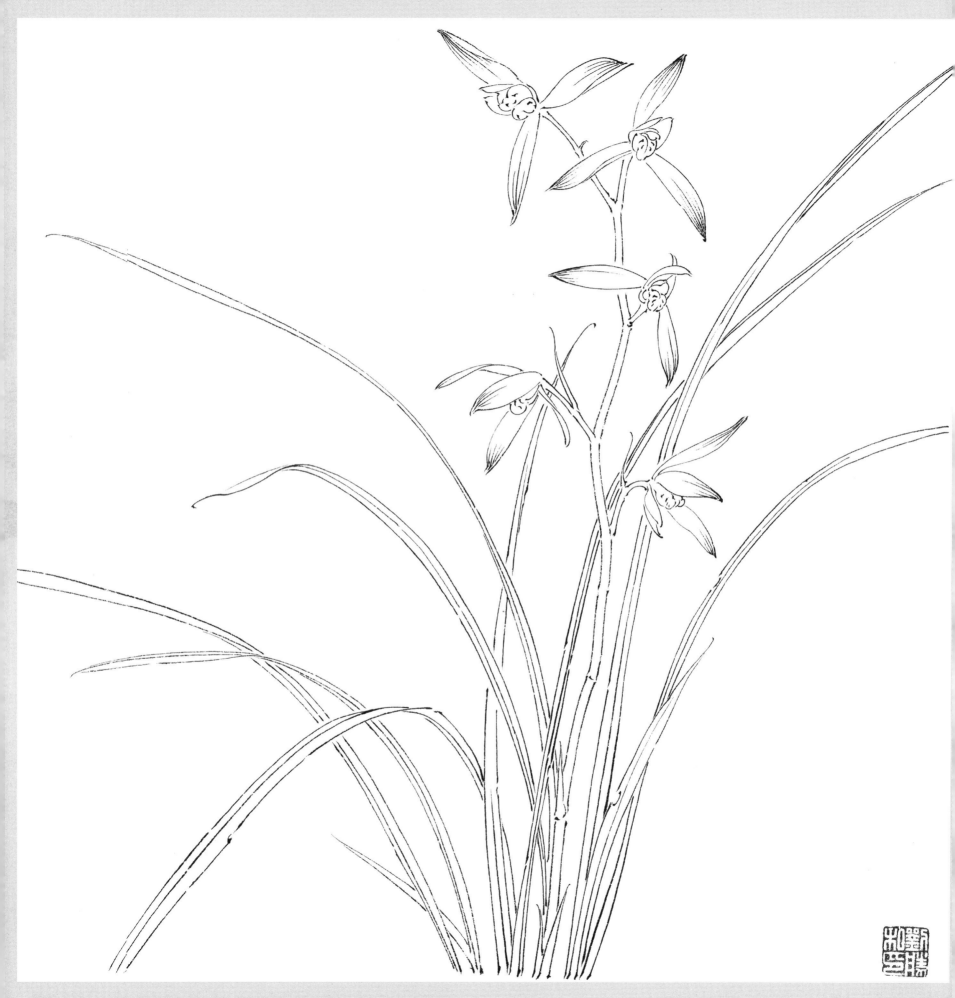

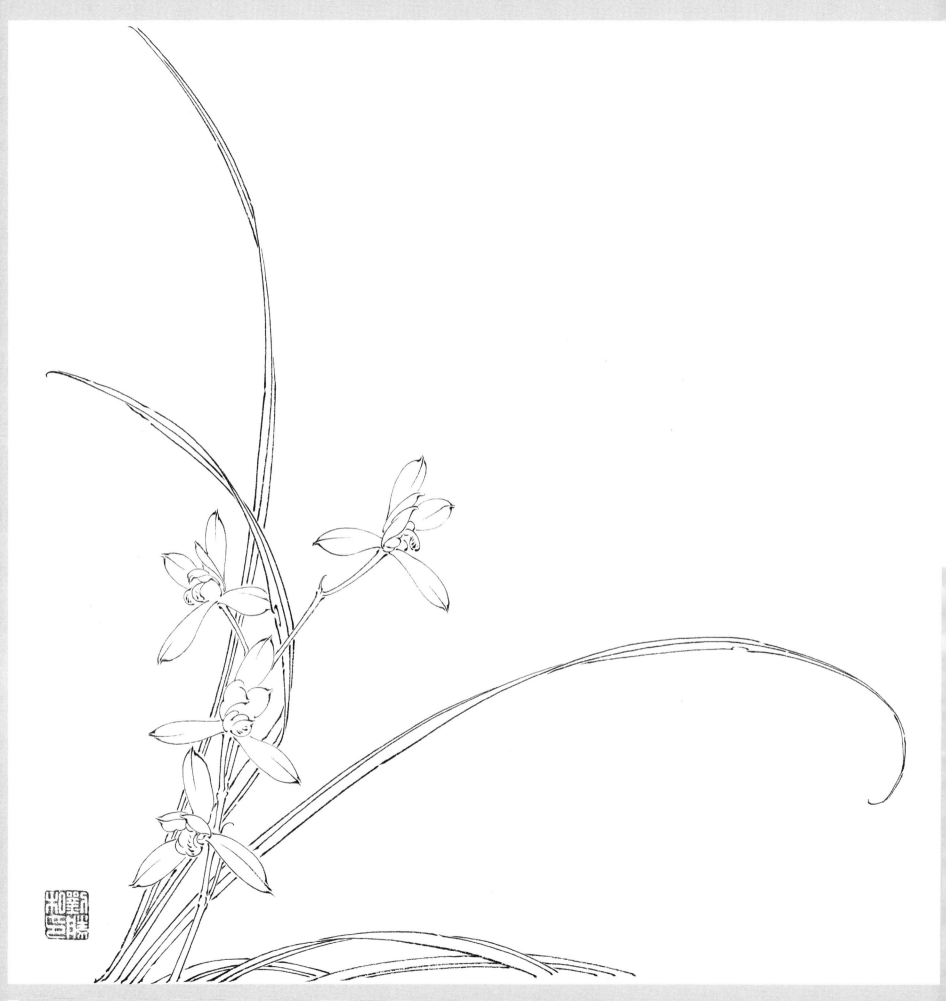

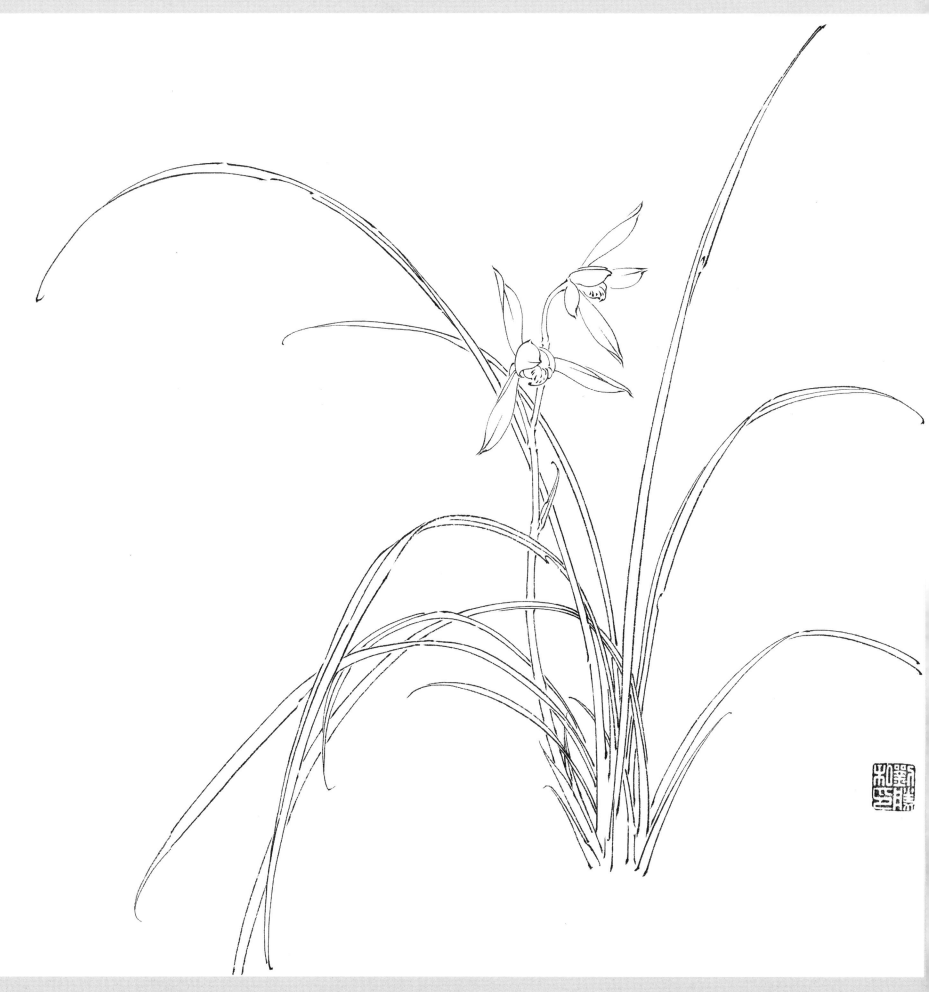

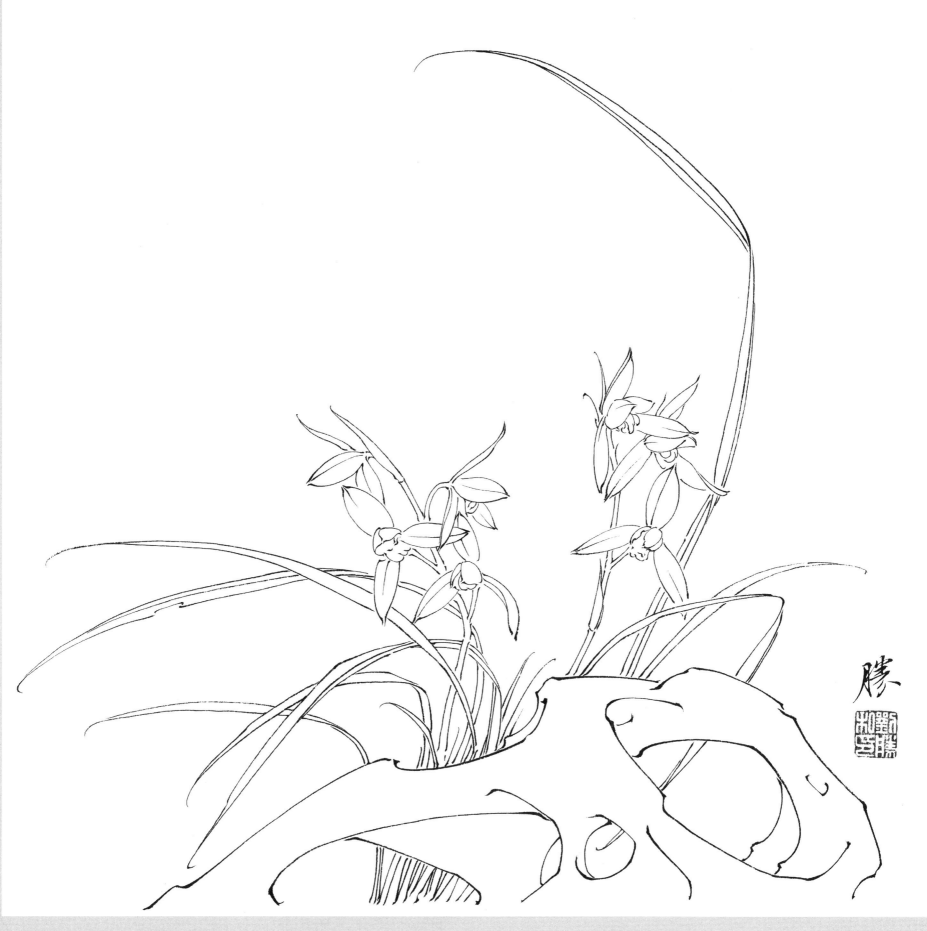

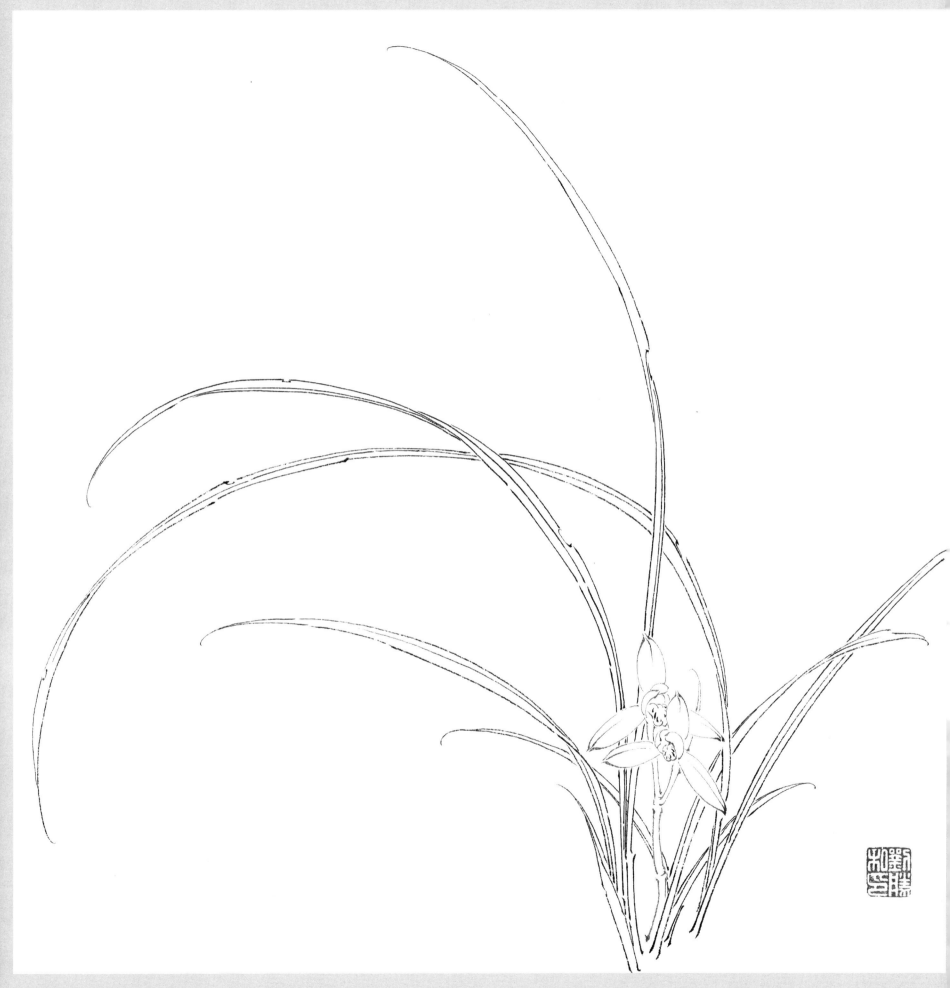

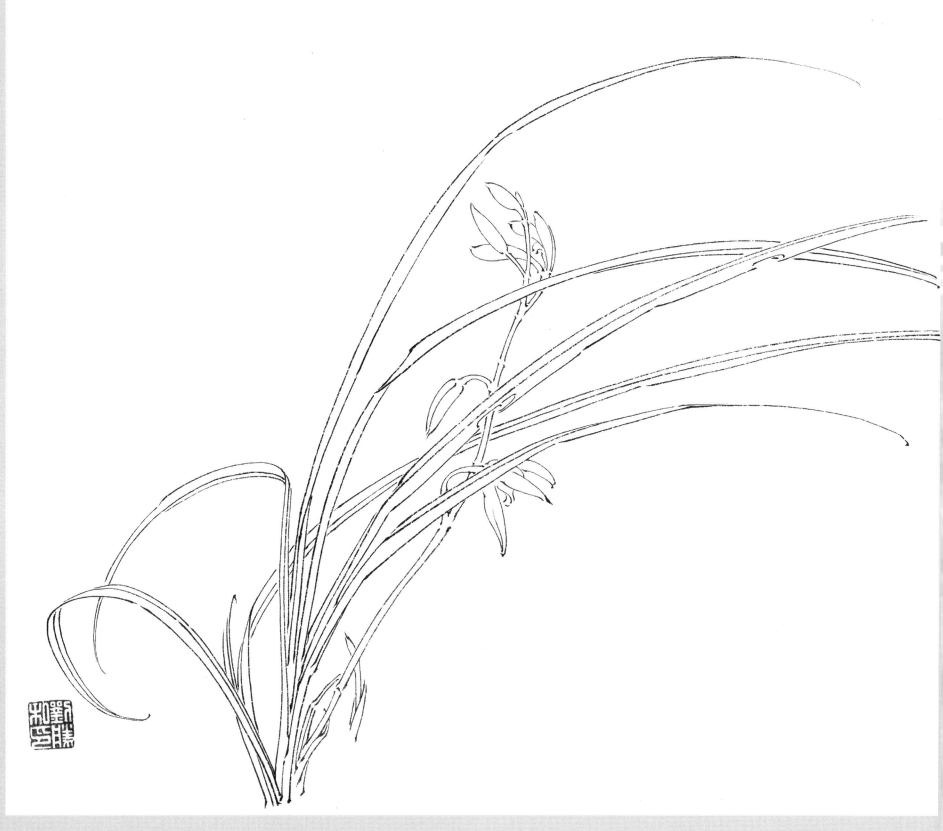

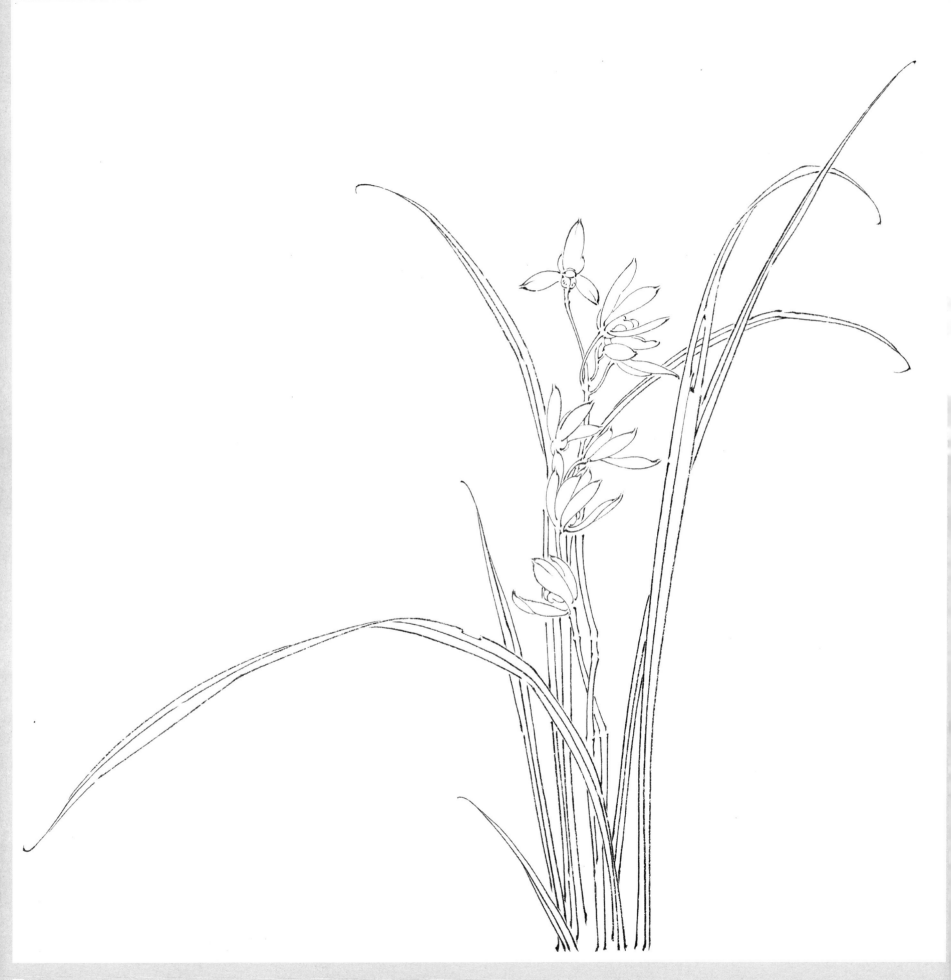

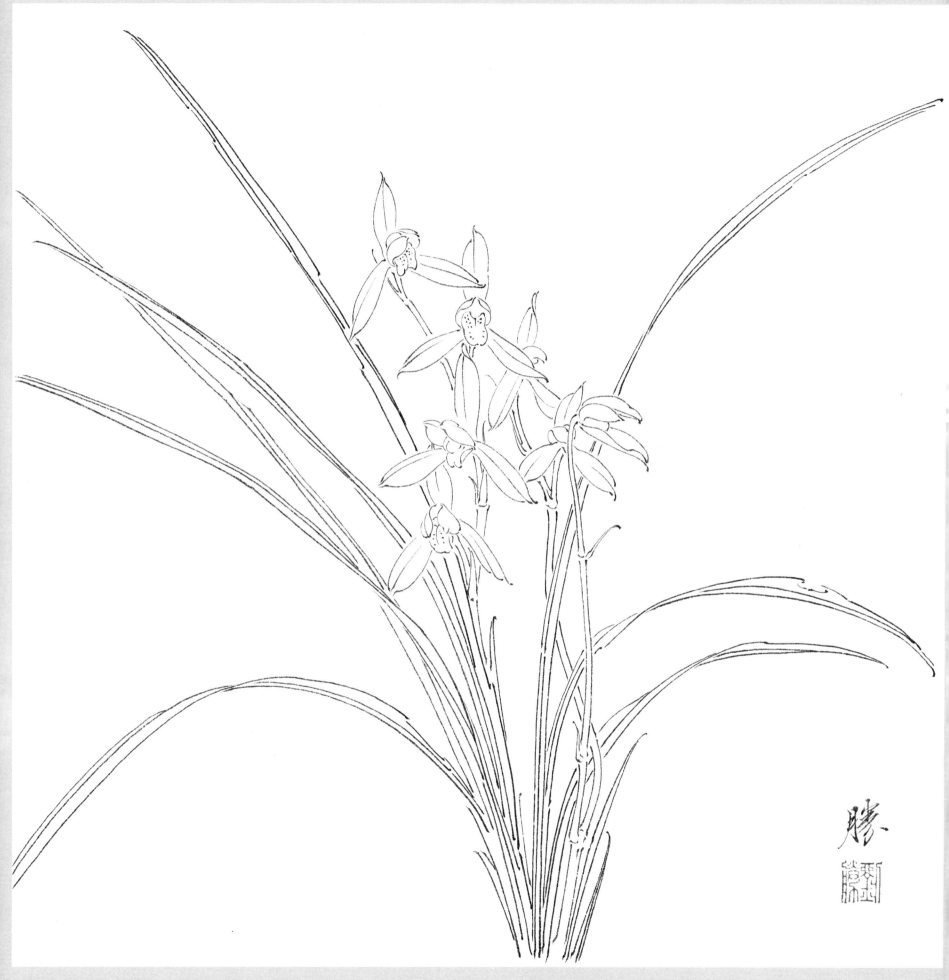

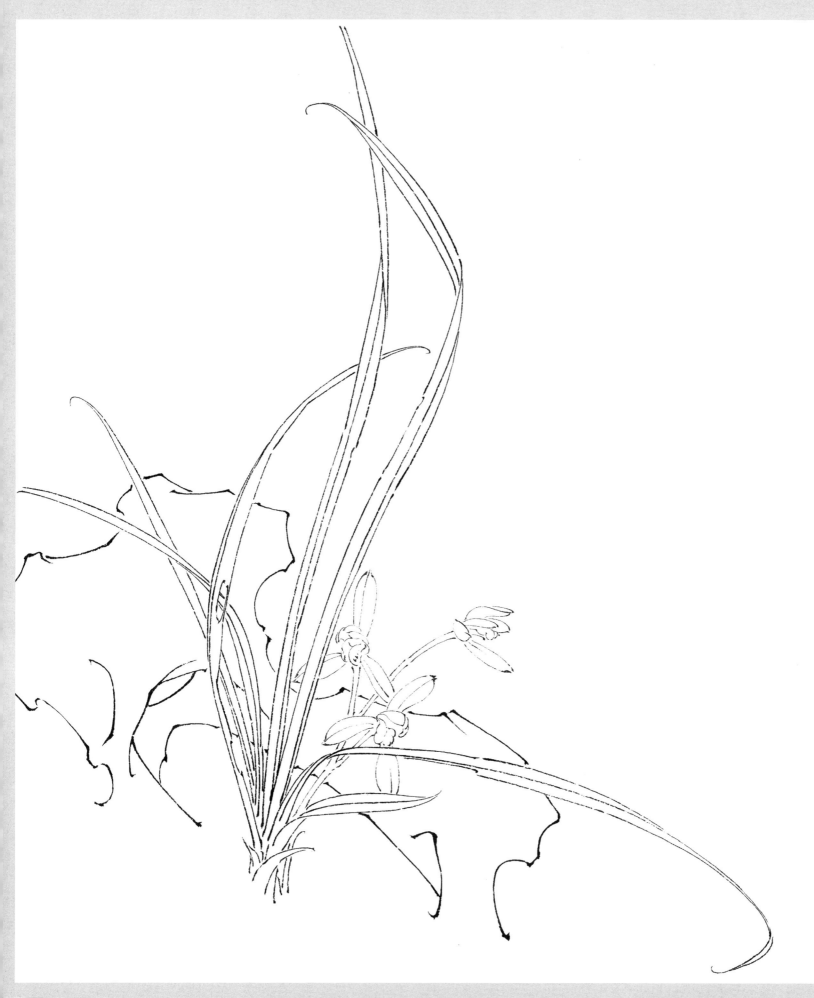

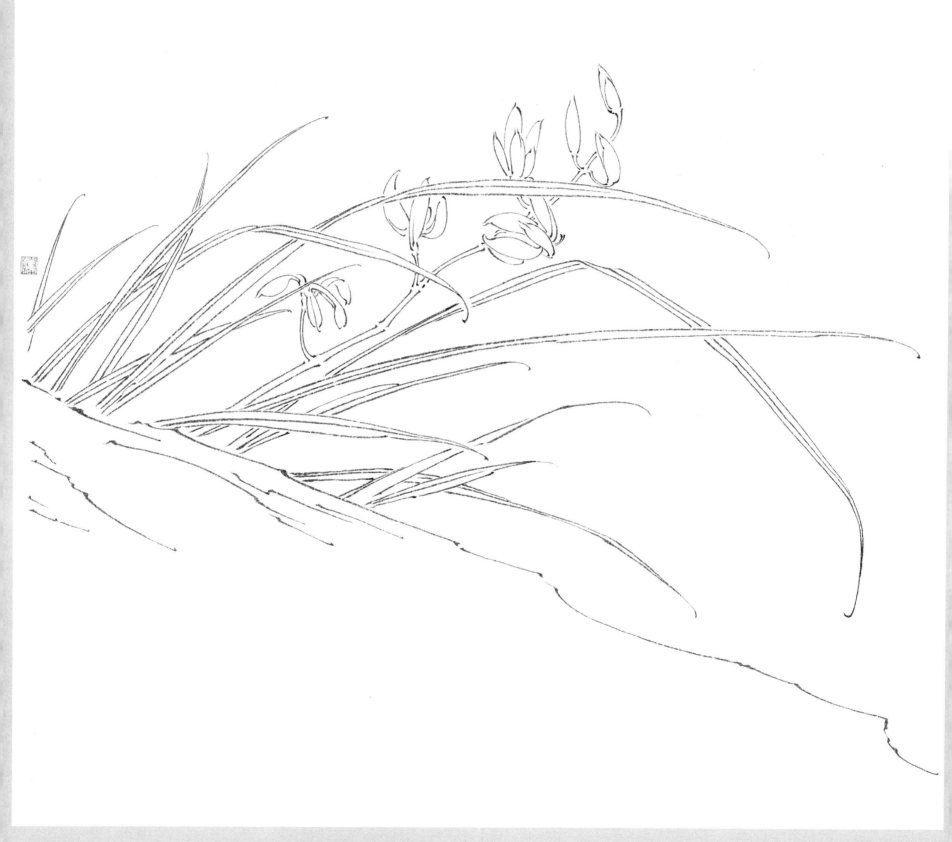

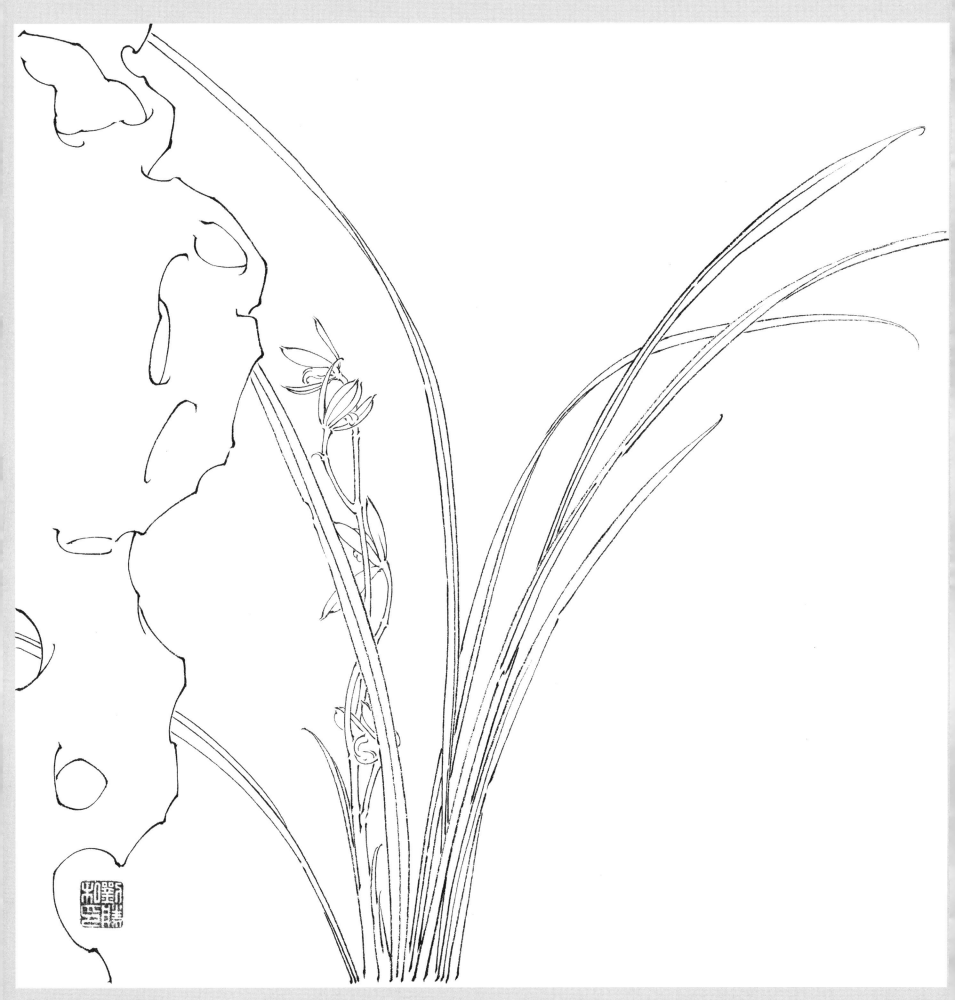